本著作得到上海市设计学Ⅳ类高峰学科、上海工程技术大学科研启动项目和上海工程技术大学学术著作出版专项资助

日本公共艺术研究

王燕斐　著

上海大学出版社
·上海·

图书在版编目(CIP)数据

日本公共艺术研究/王燕斐著.—上海:上海大学出版社,2020.9(2021.10重印)
ISBN 978-7-5671-3912-1

Ⅰ.①日… Ⅱ.①王… Ⅲ.①艺术—设计—研究—日本 Ⅳ.①J06

中国版本图书馆CIP数据核字(2020)第126728号

责任编辑 王悦生
封面设计 柯国富
技术编辑 金　鑫　钱宇坤

日本公共艺术研究
王燕斐　著

上海大学出版社出版发行
(上海市上大路99号　邮政编码200444)
(http://www.shupress.cn　发行热线 021-66135112)
出版人　戴骏豪

＊

南京展望文化发展有限公司排版
江苏凤凰数码印务有限公司印刷　各地新华书店经销
开本 890 mm × 1240 mm　1/32　印张 7.75　字数 160千
2020年9月第1版　2021年10月第2次印刷
ISBN 978-7-5671-3912-1/J·538　定价 48.00元

版权所有　侵权必究
如发现本书有印装质量问题请与印刷厂质量科联系
联系电话: 025-83657309

序
PREFACE

 日本的公共艺术，在我的印象中，兴起于20世纪90年代。80年代时，中国的城市雕塑正处于迅猛发展阶段，就上海来说，在1985年、1986年两年里，每年都有近60件城市雕塑问世。因而当我在1987年访问日本时，特别留意日本的城市雕塑建设情况，但是并没有得到什么收获。

 当我在1993年第二次到访日本时发现情况完全两样了，新落成的东京都厅周围及半圆形的市民广场上一下子冒出了二三十件雕塑作品，关根伸夫的《水的神殿》、井上武吉的《红色的弧形》、清水九兵卫的《朱甲的容貌》等作品在造型形态、空间构成、设置方式、材质选择、色彩搭配等都有一种令人耳目一新的感觉，新都厅成为一个极具艺术氛围的地方。到横滨时又赶上该城正在建设"港口未来21世纪"的艺术项目，散落于街头的《飞翔》《爱的变容》、建筑廊桥上的《水面上的鸟》，以及1994年落成的最上寿之的巨型抽象雕塑《沸腾的横滨》，以静态的、富有动感的和真正转动起来的形态强烈地传达着横滨期待未来发展的热切愿望。显然，横滨对于公共艺术的建立是作为促进城市再发展的一种艺术推动力的。后来在京都新火车站又领略了一种全新的以钢架与玻璃构成的峡谷式现代建筑空间，

硬朗、通透的钢条彻底打破了火车站的原有面貌，车站里的古代雕塑与现代雕塑进行着无言的时空对话，抽象形态中闪烁着艺术家的慧黠，它们的冷幽默给乘客带来的是艺术的温情。只不过当时我虽置身于公共艺术之中，但还是把它们作为单纯的雕塑作品来看待。

1998年，上海举办城市雕塑国际研讨会。在这次会上，国外的雕塑家和艺术评论家不约而同地谈到了公共艺术，让中国艺术家听到了对于公共艺术的呼唤，继而引发了对城市雕塑艺术发展的进一步讨论，认识到在观念上应该要有一个转变，从公共艺术的新观念、新理论去探讨与研究城市艺术。

2019年，上海举办第三届城市空间艺术季，由成功策划"越后妻有艺术三年展"等项目的日本艺术家北川富朗担任总策展人，以"相遇"为主题，将杨浦滨江作为城市展场案例，在滨江沿线5.5千米道路贯通的同时将公共艺术作品植入滨水空间之中，注入滨江地区工业历史遗存的文化内涵。在为期两个月的展期结束后，留下了费利斯·瓦里尼利用三架老式起重机制作的《起重机的对角线》等十余件公共艺术作品。20年间，从上海视角反映出公共艺术在中国已经深入到城市的更新改造，深入到公众的社会生活，深入到与当代艺术的紧密融合之中。

城市雕塑在中国是室外雕塑的代名词，就其受众的性质来说，城市雕塑无疑是具有公共性的，但并不是说城市雕塑就是公共艺术。构成公共艺术的主要因素在于艺术介入社会、艺术与公众形成一种新的共生关系。艺术家通过公共艺术作品来表达对城市文化或者乡村建设的看法与诉求，是对现代人精神上的

一种关照。一件好的公共艺术作品不仅能够给予人一种精神上的激励和慰藉,还能够阐释城市的文化理念,提升城市的精神品质。所以公共艺术在功能上已经超越了城市雕塑的道德教育、视觉审美和空间营造的范畴,承担起更多的文化传播和社会责任。也正因为此,公共艺术被认为是一种城市的公共福利。我在东京见到亨利·摩尔的《着衣母婴卧像》、罗伯特·印第安纳的《爱》、克拉斯·奥登伯格的《切割的锯子》、罗伊·利希滕斯坦的《东京的一笔》等世界艺术大师的名作,深感这是还艺术于大众的最普及,也是最好的方式。

本书的作者王燕斐是上海大学上海美术学院的博士研究生,她在2016年进入日本东京艺术大学美术研究科,在两年的读研时间里,考察了日本多地的公共艺术,对日本公共艺术的发展情况和相关文化政策作了系统的梳理与研究,著成这本《日本公共艺术研究》。书中从"设置型"公共艺术和"艺术项目型"公共艺术两个部分详细地分析了日本公共艺术建设的运作模式、艺术特点与代表性案例,兼具学术性和实践性,特别可贵的是作者对中日两国不同的公共艺术实践均发表了大胆的见解,见仁见智,相信该书会给读者带来有益的启示。

朱国荣
2019年11月于上海雅仕轩

目　录
CONTENTS

第一章　绪论　　　　　　　　　　　　　001

第一节　问题缘起与研究目的　　　　　　003
第二节　"公共艺术"概念在日本　　　　　006
第三节　课题的相关研究现状　　　　　　012
　　　一、我国公共艺术的研究现状　　　012
　　　二、日本公共艺术的研究现状　　　017

第二章　日本公共艺术的早期发展　　　021

第一节　户外雕塑设置事业的变迁　　　　024
　　　一、1945年至20世纪50年代：服务主流意识
　　　　　形态的户外雕塑　　　　　　　024
　　　二、20世纪60年代："雕塑造街"的开展与抽象
　　　　　雕塑的出现　　　　　　　　　027
　　　三、20世纪70年代：户外雕塑设置事业的兴起　037
　　　四、20世纪80年代：盛极一时的户外雕塑设置
　　　　　事业　　　　　　　　　　　　042
　　　五、"分散型"与"集中型"　　　　048

第二节　地方文化行政与户外雕塑设置事业　　055
　　一、地方文化行政中的户外雕塑设置事业　　055
　　二、地方政府的职能　　058

第三章　日本"设置型"公共艺术　　065

第一节　"设置型"公共艺术的兴起　　068
　　一、"公共艺术"概念传入日本的时代背景　　068
　　二、"设置型"公共艺术的集中出现　　072
　　三、艺术委员会模式和公共艺术策划人制度的启用　　087
　　四、多样化的公共艺术作品　　089
第二节　"设置型"公共艺术范例　　092
　　一、东京都厅公共艺术："百分之一艺术"之先河　　092
　　二、Faret−立川公共艺术："工程艺术化"之先例　　097
　　三、新宿I−Land公共艺术：建筑与艺术的有机结合　　106
　　四、东京国际论坛公共艺术：点亮"多样性之舟"　　110
　　五、埼玉新都心公共艺术：艺术家与学生的共同创作　　116
　　六、六本木新城公共艺术：成就"艺术智慧之城"　　120
第三节　"设置型"公共艺术的影响　　123
　　一、艺术家和公众的提升　　123
　　二、积淀与塑造城市文化　　125
　　三、助力区域经济发展　　126

第四章　日本"艺术项目型"公共艺术　129

第一节　"艺术项目型"公共艺术的肇始及与当地的关系　132

一、"艺术项目型"公共艺术与"社会参与艺术"　132

二、实验性艺术的转机　134

三、"艺术项目"与"地方"　138

第二节　"艺术项目型"公共艺术案例　140

一、艺术节和艺术项目　140

二、大学和艺术项目　145

三、艺术博物馆和艺术项目　150

四、替代空间和艺术项目　155

五、城市更新和艺术项目　160

六、企业和艺术项目　164

七、艺术家、参与者和艺术项目　168

第三节　"艺术项目型"公共艺术的价值追溯　173

一、艺术项目的审美价值　173

二、艺术项目的社会价值　175

三、艺术项目批评　178

第五章　推动日本公共艺术发展的相关文化政策　181

第一节　20世纪90年代后日本的文化政策　184

一、文化政策概况　184

二、成立重要基金会　187

三、文化领域的相关法律　　　　　　　　　189
　第二节　日本中央政府的相关资助政策　　　　192
　　　一、直接支持　　　　　　　　　　　　　　192
　　　二、间接支持　　　　　　　　　　　　　　197
　第三节　日本地方政府的相关资助政策　　　　199
　　　一、东京都：精彩纷呈的文化艺术政策　　199
　　　二、横滨：打造"文化艺术创意城市"　　　204

第六章　结语　　　　　　　　　　　　　　207

　第一节　日本公共艺术问题的思考　　　　　　209
　　　一、"设置型"公共艺术的问题　　　　　　210
　　　二、"艺术项目型"公共艺术的问题　　　　212
　第二节　对我国公共艺术发展的启示　　　　　214
　　　一、我国公共艺术发展的现状　　　　　　　214
　　　二、我国公共艺术再发展的探索　　　　　　226

参考文献　　　　　　　　　　　　　　　　　233
后记　　　　　　　　　　　　　　　　　　　237

第一章

绪 论

第一节　问题缘起与研究目的

公共艺术被认为是当代艺术发展的一种趋势，公共艺术使原本高高在上的艺术走下圣坛，走入公共空间与公众进行互动。M.迈尔斯曾说："公共艺术具有一种两极性：艺术（与建筑）是支配性文化、空间和城市的概念化的组成部分，在这种概念化中，公共艺术是城市铭文中的一个因素，它似乎是建立在价值自由的基础之上的；而艺术又具有某种社会的目的，它致力于重新界定价值，并且敞开城市生活的各种可能性。"我国当前正处于社会转型期，社会经济结构、文化形态、价值观念等发生了深刻变化，在此影响下，公共艺术的发展呈现出更多元、多样的取向。公共艺术既是作为完善城乡人文景观的对策，同时也是彰显接纳、平等讯息的凝结物，更可能成为解决社会问题，促进地方再发展的动力。

近年来，以城市雕塑为主的公共艺术发展在我国部分城市已初见规模，制度化建设日益完善。20世纪90年代后，各级政府设立了城市雕塑的管理机构，对城市雕塑进行管理和建设。从中央层面来看，先后由建设部制定了《城市雕塑建设管理办法》（1993年实施，2002年调整）、《关于城市雕塑建设工作的指导意见》（2006），住房和城乡建设部发布了关于《城市雕塑工程技术规程》的行业标准公告（2016）。在地方，浙江省台州市

推行了《百分之一文化计划》；吉林省长春市长春世界雕塑公园2007年被建设部列为"第一批国家重点公园"之一；北京市制定了《北京市城市雕塑规划纲要》（1993），北京市规划委员会发布了《关于开展北京市城市雕塑普查的通知》（2004）；上海市出台了《上海市城市雕塑总体规划》（2004）；等等。然而，在城市雕塑发展日趋规范化的同时，也存在着这类以环境设施"物品"为主要呈现方式的公共艺术不被公众所理解，公共艺术作品质量良莠不齐、与环境缺乏关联性等问题。

与此同时，公共艺术变革的种子在我国各地悄悄萌芽，以项目形式开展的公共艺术活动、社会参与艺术等开始受到人们关注。这种"新类型公共艺术"强调公众参与，主张艺术必须与社会结合，这让我们对公共艺术的概念有了全新的认识，公共艺术的形式和内涵正经历着扩展与外延。但从已开展的项目中我们可以发现所谓的"公众参与"并未被有效落实，它是一种相对被动的参与，以志愿者身份参与公共艺术创作的普通市民通常仅是作为辅助人员去协同艺术家共同完成基于艺术家主观意志创作的作品，公众的自主性未能得到发挥。正是认识到公共艺术的重要价值和意义，看到了我国公共艺术的成果、变革与问题的交织，触动了笔者对国外公共艺术的研究，望借以"明镜"以自照。

日本著名的艺术策划人南条史生先生说："无论从建筑、都市规划的角度还是从艺术的角度来看，时代正逐渐将注意力转向公共艺术。""公共艺术"作为一个理论名词虽非日本之原创，但公共艺术却在日本得到了本土化的实践，发展出了自己的面貌。不仅出现了诸如"Faret-立川""新宿I-Land"等颇为成

功且具世界知名度的"设置型"公共艺术①案例；并且"艺术项目型"（Art Project）公共艺术②也在日本上下如火如荼开展，如"越后妻有艺术三年展""濑户内三年展"等大型公共艺术项目受到世界各国广泛关注和认可。从20世纪90年代兴起至今，公共艺术在日本已成为城市文化的重要组成和缔造城乡风貌必不可少的元素。更为重要的是，以"艺术项目"为名的公共艺术正以公众自主的美学观点为动力，逐渐摆脱视觉艺术形态的既定印象，通过更多元的民主论述，借以达成公共想象的再生产，被越来越多的人视为推动社会发展的动力所在。公共艺术从由艺术专业者的创造，转而扩大到了由艺术家和公众积极合作，对公共艺术内容的共同创造。艺术工作者扮演起了协助者的角色，向公众提供知识与经验，来促进公众完成议题的实践。

另一方面，随着以往将"艺术"等同于"高雅文化"的观念的破除，高雅和流行文化或艺术之间的贬义性区别大大消除③。从20世纪80年代后期开始，世界各国文化政策的解释和应用方式发生了转变，文化政策的适用范围扩大到包括更广泛的社会政策领域。在文化政策中，"文化"概念的范围从只关注艺术和文化遗产扩展到对生活方式的解释，其涵盖范围从艺术和文

① "设置型"公共艺术以城市雕塑、装置艺术、城市家具等为主要表现形式。由于这类公共艺术强调"设置"的概念，故行文中将其称为"设置型"公共艺术。
② "艺术项目型"公共艺术主张艺术必须与社会结合，通过观众的参与确立作品本身的价值，该类型的公共艺术是日本当下公共艺术主流。行文中也会以"艺术项目"代之表达。
③ ［澳］戴维·索罗斯比.文化政策经济学［M］.易昕，译.大连：东北财经大学出版社有限责任公司，2013：4.

化遗产延伸至电影、广播和印刷媒体等大众娱乐,以及旅游、建筑设计、民间艺术节等。与世界接轨,日本文化政策范围大大完善和拓展。"艺术领域对经济的贡献"以及"艺术活动对公共价值产生的贡献"成为文化政策关注的重点。日本国家公共部门为了振兴地方经济而采取的相关政策直接影响了日本文化政策,间接影响了日本公共艺术的走向和发展。

为了对日本公共艺术有一个全面的认识,探寻日本公共艺术发展的动因、过程与成果,笔者对二战后至今日本公共艺术的生存、发展环境展开探讨,分为"户外雕塑设置事业""'设置型'公共艺术""'艺术项目型'公共艺术"三大板块,结合典型案例,尽可能客观地展现出不同时期日本公共艺术的主要面貌和特点;对推动日本公共艺术发展的相关文化政策进行梳理,并整体地对日本公共艺术发展过程中的成败得失加以评析。旨在结合我国公共艺术发展的现状,通过对日本公共艺术的实践经验及推动其发展的相关文化政策进行借鉴,扬长避短,推动我国公共艺术的永续发展。

第二节 "公共艺术"概念在日本

对于公共艺术概念的界定,一直是学界颇为关注的话题,然因选取的参照对象和对公共性模式解释的差异,尚未形成一个普遍的共识。不同学者、不同组织者对公共艺术的概念都持有自己的想法和表述。

第一章 绪论

公共艺术存在于城市公共空间之中。卡尔特指出:"公共空间的概念意味着一种公共的领域。这两个概念都需要说明。'公共的'和'公共领域'概念的一个问题,就是它们的含义有一个非常变动和多样性的历史,这种变动性和多样性的历史依赖于政治的和地方的环境。"本书站在一个宽泛的角度认为,公共艺术的形成和发展具有漫长的历史过程并表现出不同的文化形态。从一定意义上说,有别于纯粹私人性质的艺术,设置或存在于公众领域并以某种方式介入社会公共生活,对于公众具有一定公共性价值和公共指向的作品都可以视作公共艺术。公共艺术的"公共性"无法在没有预设前提的情况下,单以艺术物品去论述公共,对于公共艺术的界定应该置于特定的公众场域进行探讨。换言之,公共艺术公共性的决定与其产生的历史和社会环境有关,脱离了具体的历史和地点语境,公共艺术的公共性便无从说起。这一观点也与日本多数公共艺术研究者的观点保持一致。如日本知名策展人长谷川佑子认为:"公共艺术主要是根据地方的发展、地方的塑造来做的一个项目,所以不仅仅是一个雕塑,基本上没有一个单独的雕塑的概念,而是对当地周围环境的重组重振起到作用。从传统的角度来说,公共艺术会包括环境设计、建筑。往往是在现有景观的基础上补充一些文化价值。出于一些象征性意义的或者是出于为了增加本地的旅游价值,人们希望使用一些公共艺术。但是在今后我认为,公共艺术会更多地增强文化和公众之间的关系。不应该依靠单一的艺术形式,应该能够增强地域性,而且能够从本地居民那儿取得精华,能够增强本地的文化和历史背景。很重要的是,公共艺术

能够帮助本地发现更多的可能性,能够释放本地人民更多的潜力。"①

为此,对日本公共艺术展开研究,我们试图把"公共艺术"置于日本特定的社会和历史语境下进行探讨。范迪安有一段囊括日本现代美术发展的精辟论述:"和中国美术在20世纪遭遇西方艺术之后发生的变革一样,日本现代美术也是在与西方艺术相遇和碰撞的文化背景下展开的。从时间上看,现代美术在日本的发展有将近百年的历史。它最初接受的是西方现代主义诸流派的影响,以'前卫美术'的姿态出现于画坛,在艺术观念和艺术语言上都有明显的西方艺术的痕迹,也发生与本土原有美术形态激烈的冲突与矛盾。二次大战之后,随着日本社会工业化的快速进程,现代美术更加直接地反映了日本的社会现实,尤其深入地反映了现代社会条件下人的精神和心理情感的变化。在这个过程中,日本艺术家以群体活动的方式使现代美术声势渐大,成为受到社会普遍接受的文化内容,同时也以具有日本文化内涵的观念和语言方式参与国际艺术活动,形成了对欧美艺术潮流的回应,甚至部分地形成了对西方艺术的影响。"公共艺术在日本的发展是一种从引进先进经验到本土化改造的过程,经历了形式和内涵的不断拓展,在呈现出日趋多元化面貌的同时,越发强调艺术与社会的结合。

芦原义信指出:"日本的传统是在家的内部建立起井然的秩序,以家族为中心,在一幢建筑里保持着内部秩序。具有内部

① 艺术中国.长谷川佑子:人景互动是最美的公共艺术[EB/OL].(2013-04-23).http://art.china.cn/voice/2013-04/23/content_5896928.htm.

第一章　绪论

秩序,同时也就意味着对建筑的外部不关心,充实城市空间的思想是淡薄的。"①日本人的传统中并没有充分意识到街道的意义并富有强烈的感情。所以,即便日本有着艺术性较高的庭院,其作为"家"的一部分,是私用的内部秩序的一部分,虽对街道的构成做出了贡献,但是因是"内"的,为此并不具备公共性。在根深蒂固的思想影响下,我们便不难理解,在二战前,除江户时代之前的石制佛像和二战前的铜像被认为是与宗教及国家主义有关的纪念碑外,日本并没有在城市公共空间进行艺术作品设置的习惯,也未像拉丁民族或盎格鲁撒克逊人那样对街道进行营造的原因。又因战争的原因,日本江户时代之前的石制佛像和二战前的铜像被认为是与宗教及国家主义有关的纪念碑大部分都付之一炬。因而,我们对日本公共艺术的研究主要始于二战后。

二战后,日本美术界的前辈中有多位具有使命感和责任感的人士,有感于欧洲城市里具有风格和人情味的纪念碑与雕塑在开放空间所发挥的机能性,呼吁日本效仿之,建立富有人性、适于当代城市发展的空间。二战结束后,日本部分地方政府②

① [日]芦原义信.街道的美学[M].尹培桐,译.天津:百花文艺出版社,2005:5.
② 日本的地方自治体制建立在两项主要原则的基础上。第一,地方有权建立自治机构,这些机构在一定程度上可以独立于中央政府之外。第二,尊崇"公民自治"的理念,根据这一理念,地方居民可以不同程度地参与和处理当地公共机构的各项活动与事务。日本的这种地方自治体系产生于第二次世界大战后,主要由地方自治机构的概念发展而来。二战结束后,公民自治概念的内涵得到进一步和发展。根据日本地方自治法,日本的市町村,加上23个特别区是"基层地方自治体",(转下页)

在自主建设时,率先发起了"户外雕塑设置事业",并很快成为其他城市的效仿对象,户外雕塑设置的热潮进而蔓延至日本全国。

二战结束后至20世纪50年代后期,日本各地很快设置起了一批青铜材质的写实性人体雕塑,旨在起到"助人伦、成教化"的功能,显示战后新的社会价值观或意识形态。20世纪60年代起,工业城市的污染迫使地方政府下定决心植树,并利用雕塑艺术造街。由此,被称为"户外雕塑设置事业"的举措陆续在日本各地得到广泛推广。时至20世纪80年代末,户外雕塑作品本身往往被认为是以艺术家为中心创作的,存在于城市公共空间中的"为了艺术而艺术的艺术"。在此期间,公共艺术作为一个理论名词虽未在日本出现,但户外雕塑在城市公共空间中已然存在,并在日本各地出现了多样化的户外雕塑设置事业类型。

20世纪80年代末,公共艺术这一理论名词作为美国新颖事业的一部分进入日本,这一时期普遍被日本学界界定为当代日本公共艺术的起点。受20世纪60年代兴起于美国的公共艺术[①]

(接上页)而都道府县是"包括市町村的广域地方自治体"。截至2015年1月1日,日本共有790个市(包括指定市)、745个町、183个村,及东京都23个特别区。此外,还有47个县级单位,也就是1都(东京都)、1道(北海道)、2府(大阪府和京都府),以及43个县级单位。

① 20世纪60年代,美国的公共艺术是随着国家艺术基金会(National Endowment for the Arts)和公共服务管理局(Public Service Administration)倡导的诸如"艺术在公共领域""艺术在建筑领域""艺术百分比"计划等活动而产生的,并与大社会时代(the Great Society)宽容博爱的政府形象紧密结合。公共艺术是代表一个民主国家的理想艺术形式,起初与文化、行政权力相联系,带有意识形态色彩。其表现形态主要由城市雕塑和建筑装饰艺术组成。

影响，20世纪90年代后，日本公共艺术继承了美国公共艺术以雕塑为主的表现形态，却大大削弱了意识形态色彩，鉴于把美还原给社会的意义，被视为一种具有社会普遍性的艺术实践，对城市景观、城市文化进行润饰和丰富。这类公共艺术通常永久设置在城市公共空间之中，因此称之为"设置型"公共艺术。

另一方面，一批艺术家主张艺术必须与社会结合，通过观众的参与确立作品本身的价值。类似"社会参与艺术"（socially engaged art）或"关系艺术"（relational art）的"艺术项目型"（Art Projects）公共艺术在20世纪90年代后悄然兴起，并成为当下日本公共艺术的主流。之所以未将这类公共艺术称为"作品"而是"项目"，是基于这类艺术的特殊生产方式与产出目的而言的（其艺术生产生不仅限于公共艺术家，而且包括了市民大众，其艺术手段也有别于一般艺术创作中对艺术语言、技艺等的探讨，重视人们的"共同创造"）；其实践显然不只是为了以"物"为目的的艺术品创造，而更指向事件的引发与过程。《日本型艺术项目的历史与现在1990—2012年》（日本型アートプロジェクトの歴史と現在1990年→2012年）对"艺术项目型"公共艺术进行了较为详细的探讨，其中也将这类型的公共艺术称为"新类型公共艺术"，并进行了定义，如下所示：

艺术项目是一种以当代艺术为中心的共同创造形式，从20世纪90年代开始在日本各地发展。艺术项目不仅限于艺术品展览，与当代社会有着密切的联系，并随着特定时间和地点的社会条件而不断演变。它们是通过在已有的接

触点和社会联系之外播种新的接触点及社会联系来产生新的艺术与社会环境的活动。

其通常具有如下特征：

① 强调艺术创作的过程，并积极披露这一过程。

② 特定的地点，并根据该地点的社会环境来开展艺术创作、艺术活动。

③ 活动持续、长期，且不断发展，并期望产生不同的连锁反应。

④ 不同社会环境的人之间的合作，并强调通过沟通以促进这种合作。

⑤ 激发艺术之外的、社会领域的兴趣和参与。

此外，"艺术项目型"公共艺术作品多为临时性的，以短期展示为主，往往可以在短时间内成为地区话题的焦点，受到人们的普遍关注。这种类型的公共艺术具有丰富、活泼的表达形式，所呈现的可以是一件艺术作品、一次展览或是一场表演；不限于美术领域，还涉及表演、音乐、舞蹈、影像等多个方面。

第三节　课题的相关研究现状

一、我国公共艺术的研究现状

"中国的公共艺术研究大致可按照区域划分为港澳台研究区域和大陆研究区域。港澳台地区对公共艺术的研究起步较

早,成果也比较丰富,其中尤以台湾为代表。"[1]

 台湾的公共艺术是由《雄师美术》杂志率先倡议的,1986年李贤文应邀至美国考察,返台后即在《雄狮美术》介绍百分比艺术之美好。台湾从20世纪80年代至90年代初期,是公共艺术的萌芽时期,台湾地区行政主管部门也投入鼓舞城市的更新和美好生活品位的追求。1992年,台湾地区行政主管部门为了美化建筑物与环境,同时提供民众亲近艺术、认识艺术的机会,通过了《文化艺术奖助条例》,其中第九条规定鼓励重大工程建设及公有建筑自工程费中拨出1%经费用以设置公共艺术。视觉艺术界获得前所未有的公共资源挹注,为整体生态尤其是立体造型创作者提供了一个崭新的发展契机。公共艺术于公共建设中所获得的资源,每年均逾数亿元台币,且不受教科文年度预算的增减而影响,其总额已高于文化艺术基金会一整年度对美术界的总体常态补助金额[2]。1997年,台北市政府全面积极推动公共艺术,这一年也被定为"公共艺术元年";1998年台湾地区文化行政主管部门参考"公共艺术示范(实验)设置计划"及台北市的执行经验,订定发布《公共艺术设置办法》,成了各单位办理公共艺术工作最重要的执行规范,将公共艺术的征选、审议与设置流程予以具体规范后,方有公共艺术审议委员会、执行小组、评选小组的"三级三审"机制及"公开征选""邀请比件""委托创作""评选价购"等四种征选方式的

[1] 何小青.公共艺术的发展路径的向度分析[D].上海:上海大学,2011: 8.
[2] 洪志美.雕塑与公共艺术[M].台北:"行政院"文化建设委员会,2003: 123.

产生①。

从1993年开始,在台湾地区文化行政主管部门的支持下,台湾地区出版了一系列与公共艺术有关的丛书,但早期大多是对公共艺术作品案例的分析和实践过程的探讨。如"公民美学公共艺术系列丛书"包括《艺术反转:公民美学与公共艺术》(倪再沁)、《心灵门诊:医院公共艺术》(陈惠婷)、《艺术进站:捷运公共艺术》(杨子葆)、《魔幻城市:科技公共艺术》(胡朝圣与袁广鸣合著)、《街头美学:设施公共艺术》(林熹俊)、《游戏组曲:装置公共艺术》(朱慧芬)、《打造美乐地:社区公共艺术》(曾旭正)、《玩艺学堂:校园公共艺术》(王玉龄)、《全民书写:常民公共艺术》(李俊贤)、《创意地带:园区公共艺术》(郭瑞坤和郭彰仁合著)、《场域游走:互动公共艺术》(颜名宏)及《自然制造:生态公共艺术》(郭琼莹)等12本专著②。

近年来,台湾地区对公共艺术的探讨逐渐转向对现状和问题的思考。2017年,在台湾地区文化行政主管部门的支持下,林志铭出版的《台湾公共艺术学:蓝海·公共美学》和《黑色·公共艺术论》是较具代表性的成果。该系列图书汇集了台湾公共艺术发展现象的完整记录,指出了法定公共艺术在台湾发展上的诸多问题和症结,使台湾地区公共艺术的理论研究又向前迈了一步。

我国大陆地区对公共艺术的研究起步较晚,直到20世纪90

① 谢婉如.台湾公共艺术设置原则建构之研究[D].台中:中兴大学园艺学系,2011:6.
② 何小青.公共艺术的发展路径的向度分析[D].上海:上海大学,2011:9.

年代中期,真正意义上的公共艺术概念才开始出现。"在90年代的中国公共艺术概念已经被人提出,但其仅仅是对艺术界产生了一定的影响"①,"此时对于公共艺术单个作品的一般性评论仍然要多过对其进行整体式的专业化研究,其理论体系的大片领域仍然还是一片空白"②。对公共艺术专门性的研究与论述主要见于2000年后。

溯本求源,我国大陆地区对公共艺术的研究主要偏向对公共艺术概念的定义及公共性、公共空间等问题的探讨。但时至今日,无论是公共艺术的从业人员还是研究公共艺术的学者专家,对公共艺术的认识还大多是仁者见仁,智者见智。较早的代表性研究成果有翁剑青的《城市公共艺术:一种与公众社会互动的艺术及其文化的阐释》和《公共艺术的观念与取向:当代公共艺术的文化及价值研究》、马钦忠的《公共艺术基本理论》、王中的《公共艺术概论》、孙振华的《公共艺术时代》等。

近年来,关于公共艺术政策、制度的探讨逐渐多了起来。如马钦忠策划的《公共艺术的制度设计与城市形象塑造:美国·澳大利亚》,张激的《国家艺术支持:西方艺术政策与体制研究》,王蕾的《二战后美国艺术赞助体系与美国当代艺术崛起》,张羽洁的《英国公共艺术政策浅析》,黎燕、陶杨华、陈乙文的《国内城市百分比公共艺术政策初探》,张小云的《百分比公共艺术政

① 时向东.北京公共艺术研究[M].北京:学苑出版社,2006:71.
② 翁剑青.艺术不只是作为自我表现的手段——著名环境艺术家关根伸夫之访谈及随想[EB/OL].(2005-07-07)http://www.artist.org.en/yanlun/2/2/200507/10902.html.

策初探》，黎燕、张恒芝的《城市公共艺术的规划与建设管理需把握的几个要点——以台州市城市雕塑规划建设为例》等。

与此同时，社区公共艺术在公共艺术理论研究领域的热度逐渐上升。研究成果主要可分为两类：一是探讨社区公共艺术为何存在的问题。如王中的《艺术营造空间　艺术激活空间——访中央美术学院教授王中》、汪大伟的《公共艺术与"地方重塑"》《地方重塑——公共艺术的永恒主题》等。二是探讨社区公共艺术如何存在的问题。如翁剑青的《情境·语言·策略：社区艺术形态及其适切性刍议》《公共领域及公共性理论的影响与映照——略议中国公共艺术的相关语境》，金江波、潘力合著的《地方重塑：公共艺术的挑战与机遇》等。

我国对日本公共艺术的研究主要集中在对"设置型"公共艺术的案例介绍和公共艺术与景观环境营造范围。国内已出版的日本公共艺术方面的代表性专著包括：胡建斌的《日本公共雕塑设计》、日本竹田直树编著的《公共艺术2 000例：城市雕塑》、刘欣欣的《日本公共艺术之旅》和刘俐的《日本公共艺术生态》等。

论文方面，埃利诺·哈特尼（Eleanor Heartney）的《日本的公共艺术》对日本公共艺术的现状、日美公共艺术的差异，以及日本公共艺术所面临的问题等进行了较为完整的探讨。除此以外，还有松尾丽的《日本城市公共雕塑的建设以及管理事业的研究——以东京为例》、王宇洁的《从传统石庭走向现代石景》、叶相君的《日本越后妻有公共艺术对当代乡村公共艺术的启示》等硕士论文也对日本的公共艺术进行过研究。另外还

有散见的部分个案介绍，如林箐的《空间的雕塑——艺术家野口勇的园林作品》、崔成的《东京六本木新兴商业区公共艺术》、管怀宾的《公共艺术与地缘文化重构——以日本越后妻有三年展和濑户内国际艺术节为案例》、漆平的《现代城市雕塑的环境思考——日本东京新宿区最新城市公共艺术计划评介》等。

二、日本公共艺术的研究现状

20世纪80年代末期，冷战结束后，随着美日关系的逐渐密切，公共艺术被视为一种基于公共价值的美国新颖事业传入日本。1988年在日本发表了第一篇关于公共艺术的学术论文，题目是《当代美国的公共艺术》。其中讨论了诸多美国公共艺术的问题，例如费城的公共艺术百分比法案以及理查德·塞拉的"倾斜的弧"的争议等。1993年至1996年期间，通过美国驻日本大使瓦尔特·蒙代尔（Walter Mondale）的妻子琼·蒙代尔（Joan Mondale）的讲座和文章，积极地促进了美国公共艺术在日本的普及[①]。

村田真在《离开美术馆——关于公共艺术》（美術館を出て——パブリックアートについて）一文中探讨了日本"公共艺术"（パブリックアート）的肇始，其指出，"杉村庄吉于1992年成立了公共艺术研究所。'パブリックアート'这个单词首次出现于90年代发行的1991年版的现代用语集《imidasイミダス》。1992年第一届NICAF（国际当代艺术展）发布了'公共·艺术·提案'，世界知名公共艺术作品被收录在该提案的

① KAJIYA, Kenji. Japanese Art Projects in History[J]. FIELD, 2017(1).

目录中。建筑杂志《SD》在同年的11月份刊中发表了《公共空间的艺术创作》一文。根据公共艺术研究所的调查,1993年以'公共艺术'命名的演讲会、讨论会、出版物等共有23次(件)。如此说来,'公共艺术'这个单词在20世纪80年代末进入日本,1990年左右慢慢一点点被大众所知晓。"

不同研究者的研究成果有所差异,但总体来看,20世纪80年代末期开始,公共艺术的理论研究已在日本展开,到90年代初,公共艺术受到了普遍的关注和探讨。笔者对日本东京国立国会图书馆收录的1990—2016年期间"公共艺术"相关的文献进行检索,发现90年代后期,与公共艺术实践的兴起相呼应的是公共艺术的理论研究的增加,1997年研究成果最为丰富(图1-1)。

日本公共艺术的研究成果主要分为两部分:一部分艺术领域的学者通常对公共艺术进行实例性的研究;另一部分则关注公共艺术的政治、经济和社会意义。实例性的研究专著,如竹田直树的《日本的雕塑设置事业 纪念碑与公共艺术》(日本の彫

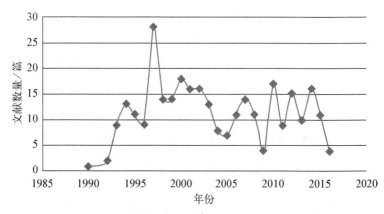

图1-1 1990—2016年东京国立国会图书馆"公共艺术"相关文献数量变化图

刻設置事業　モニュメントとパブリックアート，1997）、池村明生的《艺术营造空间》(空間づくりにアートを活かす)等都聚焦于日本的"设置型"公共艺术。2010年日本"+艺术项目研究会"（+アートプロジェクト研究会）成立，由东京艺术大学音乐学部音乐环境创造科的熊仓纯子教授领头，在2013年出版了《日本型艺术项目的历史与现在1990—2012年》，全面地介绍和剖析了"艺术项目型"公共艺术。

关于公共艺术和文化政策方面的著作有野田邦弘的《文化政策的扩展：艺术管理与创意城市》（文化政策の展開：アーツ・マネジメントと創造都市），工藤安代的《公共艺术政策——艺术的公共性和美国文化政策的变迁》（パブリックアート政策—芸術の公共性とアメリカ文化政策の変遷，2008），泷久雄的《公共艺术会谈录——日本1%艺术的实现》（パブリックアートについて語り合う。——日本に「1%フォー・アーツ」の実現を，2014），松尾丰、藤岛俊会、伊藤裕夫合著的《公共艺术的部署和目标：艺术的公共性·地域文化的再生·艺术文化的未来》（パブリックアートの展開と到達点：アートの公共性・地域文化の再生・芸術文化の未来，2015）等。

论文方面，八木健太郎和竹田直树联合发表了多篇涉及日本及海外公共艺术的实例性研究论文，如《日本公共艺术的变迁》（日本におけるパブリックアートの変化に関する考察）、《雕塑的设置与雕塑研讨会之结合问题研究》（彫刻設置事業と彫刻シンポジウムの融合の問題点に関する考察）等。日本公共经济研究所的金武创撰写了多篇关于文化政策与公共艺术的

论文，包括《信息化社会的艺术支持政策的财政分析》(情報化社会における芸術支援政策の財政分析)、《公共艺术作为地方的公共财产：财政联邦主义的规范性探讨》(地方公共財としてのパブリックアート：財政的連邦主義からの規範的検討)等。友清贵和、田之头七绘、鲇川武史的《基于居民"认知度"的公共艺术特性分析》(住民の「認知度」によるパブリックアートの特性分析)，森俊太、川口宗敏的《公共艺术与社区关系的研究》，集中探讨了公共艺术与"社区"的关系。上述的专著和论文为笔者全面了解日本公共艺术发展的轨迹以及公共艺术的类型、特色、影响等提供了重要参考。

另外，在日本对"艺术项目型"公共艺术进行研究的学术组织包括"日本艺术管理协会""日本文化政策研究协会""日本文化经济协会""日本社会学会""日本城市社会学协会"以及部分建筑领域的研究者。这些组织会定期发表与艺术项目相关的研究成果，且这些成果也颇具参考价值。

综合已有研究成果，我国和日本对公共艺术的研究仍旧处于不断摸索阶段，呈现出多视角、跨学科的研究特点和趋势。就国内而言，近年日本公共艺术的研究成果并不多见，且主要集中在"设置型"公共艺术领域，研究成果明显滞后于日本公共艺术的实践现状。在日本方面，不同学者对日本公共艺术的研究各有侧重，从早期对"户外雕塑""设置型"公共艺术的研究，逐渐转向对"艺术项目型"公共艺术的研究，但时下尚未见全面、深入的研究成果问世。这为本书的研究创造了空间，但也预设了困难，亦体现出了本书的研究价值与意义。

第二章

日本公共艺术的早期发展

二战后，伴随日本经济的逐渐恢复和快速发展，日本的文化艺术在欧美文化的浸染下得到重塑。受欧美"雕塑造街"文化及当时日本主流意识形态的影响，在战后初期的20世纪50年代，以自由、和平、丰收等为主题创作的男女人像雕塑设置热潮一度风靡日本。20世纪60年代，为了改善城市环境，日本各地方政府持续推进雕塑设置事业，并对雕塑艺术本身的艺术性与形式感愈发重视。20世纪70年代中期开始，随着"地方的时代""文化的时代"的倡议盛行，地方文化行政[①]快速发展，户外雕塑设置事业被置于文化振兴策略的一环在日本各地全面普及，雕塑作品在内容题材、表现形式上逐渐呈现出多元多样的面貌。20世纪80年代后期，当一部分对公众而言晦涩难懂、无法理解的作品出现在街头巷尾时，"雕塑公害"一词不胫而走，日本各界重新审视雕塑设置事业的意义与去向的呼声四起。

纵观二战后日本户外雕塑设置事业的发展，由地方政府支持的"户外雕塑设置事业"[②]获得了巨大的成效。但是，"为了艺术而艺术的艺术"的追求使设置在城市中的多数雕塑作品都

[①] "文化行政是指国家、政府及其他公共组织对社会文化事务的管理，是宏观的文化行政管理体制和微观的文化行政运行机制（即文化行政管理方式与方法）的总和。"参见凌金铸.论文化行政转型[J].安徽大学学报（哲学社会科学版），2007（4）：126-131.

[②] 日本自二战后开始，对户外雕塑进行管理的主要是各地方政府，并且属于地方政府的公用经费开支范围。又因户外雕塑都以设置的方式将雕塑作品呈现在城市公共场所中，所以由政府支持设置的户外雕塑，往往以"户外雕塑设置事业"称之。

无法被普通市民所理解，在这种情况下，思考如何去促成具有社会普遍性的艺术作品的诞生，成了一个新的课题。

第一节　户外雕塑设置事业的变迁

一、1945年至20世纪50年代：服务主流意识形态的户外雕塑

日本江户时代之前的石制佛像和二战前的铜像被认为是与宗教及国家主义有关的纪念碑，在二战的摧残下大部分付之一炬。二战后，日本对战前和战时的"旧文化"进行了清算，尤其是带有军国主义和极端民族主义色彩的"旧文化"成为分类账上重点剔除对象。在此影响下，以驻日盟军总司令（GHQ）为首，开始了对那些反映军国主义精神的纪念碑式的艺术作品的拆除与破坏，其中除了少数被认为具有艺术性的代表作得以幸存外，其余全都付之一炬。到1954年为止，战争期间曾被设置在日本994个场所的雕像已经锐减到了61件[1]。

此后，大量青铜材质的写实性雕塑出现在日本各地，这些雕塑多被设置在公园、站前广场、车站内候车大厅等处。与战前表现元勋、将士等的纪念性雕塑不同，战后雕塑的主题包括"和平""自由""产业""建设""家庭""母子"等，旨在反映当时的

[1] ［日］山本陽，篠原修.戰後復期の彫刻設置に関する研究[J].景観・デザイン研究講演集，2010（6）：397.

主流意识形态，具有明显的庄重性与口号性。这些作品并没有特定的人物指向，而是一种理想化的人体形态，其比例接近真人本身，雕像下方通常设有高台座。其中，用柔和的裸体女性形象代表和平，用健硕的裸体男性形象来意指建设最为常见，较具代表性的作品如：由菊池一雄创作的位于东京千代田区三宅坂公园的《和平之像》（1950）、分部顺治创作的位于前桥市前桥站前广场的《建设与和平》（1952）、山内壮夫创作的位于札幌中岛公园的《森之歌》（1957）等。另外，还有用年轻劳动者的形象来表达对辛勤工作者的赞美的雕像，如朝仓响子创作的位于东京港区有栖川宫纪念公园的《新闻少年雕像》。以"母子"为创作主题也是这一时期的典型代表，主要作品如翁朝盛创作的位于仙台市勾当台公园的《和平》（1959）。与此同时，突出地域特色的作品也开始出现在人们的视野中，如北九州的《祇园太鼓》、札幌市的《牧童》。雕塑作品在创作之初，通常由地方政府来确定需要设置的场所和创作主题，随后寻找合适的艺术家，再由艺术家依据环境特点进行艺术创作。在没有外因介入的情况下，这些雕塑作品往往是被永久地设置在该场所，时至今日，我们仍可在原址看见大部分当时设置的雕塑作品。

除了在城市公共空间设置永久型的雕塑作品，户外雕塑展览也在20世纪50年代后期开始出现，以"自由、和平、丰收"等为创作主题。由东京都政府牵头，1951年在东京都千代田区日比谷公园举办了日本首届"户外雕塑创作展览"。现今，在日比谷公园内仍保留了三件1958年"春季露天雕塑展"的参展作品（图2-1—2-3）。

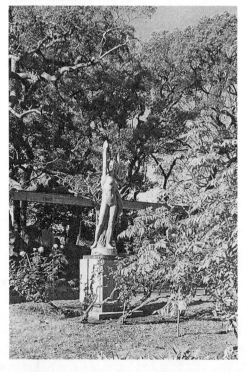

图 2-1	图 2-2
图 2-3	

图 2-1 《丰登》 日比谷公园
图 2-2 《长颈鹿宝宝》 日比谷公园
图 2-3 《自由》 日比谷公园

到了20世纪50年代末期,以主流意识形态表现为主要使命的雕塑设置热潮中夹杂进了对新型雕塑语言的探讨。1957年底,美术评论家土方定一为了挖掘具有潜力的年轻艺术家、寻找新的立体造型,在神奈川近代美术馆策划了"集团五八户外雕塑展"。当时参展的艺术家中柳原义达、向井良吉等人都对日本雕塑艺术的发展做出了巨大贡献。该展览提出了诸多开创性的想法,成为日本户外雕塑艺术发展的关键转折,为其后日本户外雕塑设置事业的进一步发展奠定了重要基础。

二、20世纪60年代:"雕塑造街"的开展与抽象雕塑的出现

20世纪50年代至60年代末约20年间,日本经济高速增长,城市化进程大大加快。然而,这样的快速发展也产生了严重的负面影响,使自然和人文环境遭到了极大破坏。肆意开发造成历史遗迹损毁,古老乡村面目全非,地下文物惨遭破坏;生活方式和产业结构的改变,令传统工艺、风土习俗渐行渐远,公害问题严峻。于是,部分城市率先提出用雕塑艺术来改善、美化城市形象的提议,"雕塑造街运动"随即展开。另一方面,随着英国雕塑家亨利·摩尔、日裔艺术家野口勇相继赴日,一批批年轻艺术家的留学归国,给日本美术界输送了大量新鲜血液。20世纪50年代中期美国的行动绘画、欧洲的不正规艺术通过展览被介绍到日本。与国际发展同步,日本艺术家开创了许多前卫活动,以摆脱现有艺术体系,批判他们周围的社会。日本的户外雕塑逐渐开始怀疑和抵制写实主义,脱离作为主流意识形态表现载

体的身份，雕塑作品的表现形式逐步走向多样化，抽象雕塑频频出现在人们的视野中。

日本山口县宇部市被认为是日本全国各地实施雕塑设置事业的先行者，宇部市率先提出用户外雕塑来改变城市形象的想法并付诸实践。宇部市临靠濑户内海，是一个人口约17万人的工业城市。二战期间其大部分市区街道都被烧尽，但临海部分的工业地带和炭坑地带却奇迹般遗存了下来，这为该地区战后急速复兴创造了可能。但由于宇部市是一个工业城市，20世纪50年代后环境污染问题一直非常严重。与此同时，人文景观也严重缺失。因此，为改善恶劣生活环境，以景观美化为目的，通过"为街道增添绿化"培育健康健全的城市建设思想在当时得到广泛认可。政府于1960年提出了"用雕塑装饰宇部"的"造街运动"，并设立"雕塑营运委员会"。从绿化事业着手，户外雕塑被赋予了与"花"和"绿"相同的作用与意义，作为城市环境治理的一环持续推进。"造街运动"从开展最初便得到了民间企业的大力支持，这些支持并非只是资金上的，比如当地的水泥公司提供材料、运输；工商界，市议会，市政府教育、民生、建设等局，文化新闻团体，美术界人士等，合力连体，一起推动绿化城市、艺术造街、植花种树等数项运动。征选作品以宇部市为主题而创作，不论具象或抽象，以选出具有代表性的作品为原则。

1961年，美术评论家土方定一先生策划了位于宇部市常盘公园的"首届宇部市户外雕塑展"（展览每两年举行一次）（图2-4、图2-5）。参加展览的有：具象雕塑的柳原义达、佐藤

第二章　日本公共艺术的早期发展

图 2-4　首届宇部市户外雕塑展
图片来源：https://www.TOKIWAPARK.jp/museum/xoops/exhibition/0/list_pic.htm

图 2-5　首届宇部市户外雕塑展
图片来源：https://www.tokiwapark.jp/museum/xoops/exhibition/0/list_pic.htm

忠良、舟越保武，抽象雕塑的向井良吉、建畠觉造、毛利武士郎、阿井正典、井上武吉、小谷谦、木村贤太郎、昆野恒、田中荣作、互津侃、中岛快彦、森尧茂、莱翁达纳等16人。展览结束后，宇部市政府将优秀作品收购下来并配置在市区内。此展览为"宇部模式"的确立搭建了平台。该模式的基本运作流程如下：① 在全国范围公开募集作品。② 参赛者制作相应的模型。③ 评审委员审查模型。④ 入选者将模型放大，制作实物，并将其设置于常盘公园内。⑤ 户外雕塑展通常情况下向公众开放。⑥ 参展作品再次经过评审，获奖的作品被收购。⑦ 获奖并被收购的作品永久设置在合适的场所。其后，1963年宇部市举办了首次全国范围有奖雕塑征集活动，并于1965年成立户外雕塑美术馆，举办了首届日本现代雕塑展（图2-6—2-11）。

图2-6 《马首》（1965） 本乡新
图片来源：https://www.tokiwapark.jp/museum/xoops/exhibition/01/list.htm

图 2-7 《二人》(1965) 五十岚芳三
图片来源：https://www.tokiwapark.jp/museum/xoops/exhibition/01/list.htm

图 2-8 《冬天的孩子》(1965) 佐藤忠良
图片来源：https://www.tokiwapark.jp/museum/xoops/exhibition/01/list.htm

图 2-9 《作品 65-3》(1965) 土谷武
图片来源：https://www.tokiwapark.jp/museum/xoops/exhibition/01/list.htm

图 2-10 《原城》(1965) 舟越保武
图片来源：https://www.tokiwapark.jp/museum/xoops/exhibition/01/list.htm

图 2-11 《山口县农协纪念碑》(1965)
柳原义达
图片来源：https://www.tokiwapark.jp/museum/xoops/exhibition/01/list.htm

 宇部市发展雕塑设置事业也是日本设置户外抽象雕塑的开端，一反以往纪念碑式作品所宣扬的多为政治性、纪念性和口号式的教化作用，尤其注重作品本身的艺术性与形式感。1962年由向井良吉创作的《蚁城》（图2-12）是日本最早的大型抽象雕塑作品。宇部市的率先尝试对当时不能得到发表大型抽象雕塑作品机会的艺术家来说极为可贵。由于两年一次举办的展览都以常盘公园为场地，该公园保留下来的雕塑作品如实地反映出日本抽象雕塑的变化过程。但采用雕塑展来征集作品，政府收购得奖作品后再寻找设置地点，因此许多作品得不到适当的空间而未展出，也有一些与环境格格不入者。

第二章　日本公共艺术的早期发展

图 2-12　《蚁城》(1962)　向井良吉　宇部市常盘公园
图片来源：https://www.cinra.net/review/20130920_art_ube

兵库县神户市雕塑设置事业的开展背景与宇部市相同，作为战后"城市治理事业"的一环，以改善城市环境为目的，提出了"花与绿与雕塑的城镇"构想。1968年神户市举办了"首届须磨离宫公园现代雕塑展"（双年展）。该展览以公开竞赛的形式，让参赛者先制作作品模型，入围者的作品被制作成实物在园内展出，随后由美术评论家负责作品审查，收购部分作品并将其永久设置在理想位置。

宇部市和神户市户外雕塑设置事业的形式在当时被称为"宇部、神户模式雕塑设置事业"或是"户外雕塑展模式雕塑设置事业"，在此之后，日本各地纷纷以其为榜样，全国范围的户

外雕塑设置事业随即开启。

神奈川县箱根市于1969年开设了日本史上第一个户外美术馆"箱根雕塑之森美术馆"（图2-13—2-18）。该美术馆设立的目的在于普及与振兴作为环境艺术的雕塑艺术，为日本的艺术文化事业注入新的活力，提供一个能使人们在自然生态中接触雕塑的机会。该展馆四周群山环抱，庭院占地面积达70 000平方米，园内展出了日本本国和海外最具代表性的近现代雕塑家的120件作品，如罗丹、毕加索、亨利·摩尔、冈本太郎、井上武吉、佐藤忠良等的作品，这些作品风格、形态各异，与环境相映成趣。

图2-13 《女》（1970）朝仓响子 箱根雕塑之森美术馆

第二章 日本公共艺术的早期发展

图 2-14 《将军之孙》(1916) 北冈本太郎 箱根雕塑之森美术馆

图 2-15 《树人》(1971) 冈本太郎 箱根雕塑之森美术馆

图 2-16 《哀悼者》(1986) 弗朗索瓦·泽维尔,克劳德·拉兰妮 箱根雕塑之森美术馆

图 2-17 《奇美拉和阿里》（1963） 马塞罗·马斯切里尼 箱根雕塑之森美术馆

图 2-18 《战士》（1959—1960） 马里诺·马里尼 箱根雕塑之森美术馆

三、20世纪70年代：户外雕塑设置事业的兴起

20世纪70年代，当日本的国民收入普遍达到欧美发达国家的标准，日本政府和国民随即开始对国内的文化建设报以更多的关注，地方政府行政部门也认识到了文化的重要性，试图通过改善国民的文化生活品质来全面提升生活质量。另一方面，20世纪五六十年代的环境问题到了70年代仍不见改善。步入70年代后，环境问题仍是地方政府迫切需要解决的问题。为此，在这一阶段户外雕塑被赋予了多重职能，除了改善城市环境、美化城市街道，同时也开始兼具向城市空间导入文化要素，启蒙与普及国民艺术认知、艺术审美，以及展现地区特色的全新文化内涵。对如何提高户外雕塑作品本身的质量也受到了各界更为广泛的关注。70年代开始，日本各地纷纷开展起了户外雕塑设置事业，并建立了各具特色的户外雕塑设置模式。

走在最前面的要数北海道的带广市、旭川市、札幌市，这三个市都先后进行了户外雕塑的实践。北海道雕塑设置事业的开展有着不同于宇部市和神户市的特点，后面两个城市都将雕塑设置事业作为城市治理的一环，从绿化事业着手，而北海道各城市的设置事业则是将对文化要素的潜在要求作为前提。在此过程中，北海道各市都努力挖掘本土的艺术家和艺术作品。带广市在1970年至1973年的4年间，伴随"石雕研讨会"的召开，在市内的绿丘公园共设置了22件户外雕塑；旭川市在1972年至1975年，集中以商业街为中心进行了户外雕塑的设置；札幌市因1972年举办冬季奥林匹克运动会的缘故，在冬奥会开展前后

进行了约25件户外雕塑的设置（图2-19—2-21）。北海道各城市的户外雕塑设置事业领先的要素主要体现在以下三点：

（1）原住民对自身文化认同要求较高；

（2）设置事业被视作改善冬季城市景观的对策；

（3）扎根于本土优秀雕塑家。

长野市人口约为三四十万人。该城市自然环境优美，风景宜人，群山、田园、河川遍布，且城市规模适中，具有良好的生活环境。长野市作为善光寺文化的中心地，有着丰富的历史和文化底蕴。那些遗留建筑物或是点缀在旖旎的自然风光间，或是点缀在传统的房屋排列中。然而，在这样得天独厚的条件下，却

图2-19 《花束》（1971） 本乡新　奥林匹克纪念公园
图片来源：https://artpark.or.jp/sansaku/tours/tour05.html

图 2-20 《荣光》(1971) 本田明二 奥林匹克纪念公园
图片来源:https://artpark.or.jp/sansaku/tours/tour05.html

图 2-21 《虾夷鹿》(1971) 佐藤忠良 奥林匹克纪念公园
图片来源:https://artpark.or.jp/sansaku/tours/tour05.html

感受不到"变化"和"新时代"的气息。人们普遍认为遗留下来的东西若只是自然的话,就太过索然无趣了。长野市希望能有与迎接新时代相应的文化。在这样的氛围中,1973年兴起了雕塑设置事业。大约6位美术家和建筑师组成"长野市野外雕塑奖评选委员会",每年从前一年全国举行的展览会提出的作品中选取3—5件符合设置场所的优秀作品,对其授予"长野市户外雕塑奖",并予以收购。长野市和北海道各城市作为文化行政的雕塑设置事业的先驱,都将城市雕塑与文化联系在一起,但是,相较于北海道各城市,长野市更加明确了文化事业这一方向。

此处需要重点提出的还有东京都八王子市，该市是日本第一个将雕塑研讨会列入公共场所项目（Public Place Program）的地区。1976年，八王子市召开了第一届"八王子市雕塑研讨会"，意在将雕塑作为政府行政的手段来促进城市建设。评论家竹田直树认为："地方政府将雕塑研讨会列入公共场所项目的这一做法并没有继承20世纪60、70年代雕塑研讨会积累的成果。公共场所项目和雕塑研讨会两者之间没能做到很好的结合。"但这一做法却提供了户外雕塑设置事业一种新思路，初步构建了户外雕塑与公共场所的关系。

神户市在这一时期又有了新的创意，提出了"神户——博物馆之城"的构想。神户市随着雕塑设置数量的增加，在文化行政的热潮之中，雕塑设置事业有所增速。填海而成的港口岛和六甲岛、综合运动公园、幸福之村、森林动物园、省政府周围成为集中设置的场所。形成集中进行雕塑作品设置场所的同时，也采用了向市内广泛分布的方针。至20世纪90年代，神户市市内全部户外雕塑设置点已经达350个。类似于其他城市的"街角展览"构想，在市区街道或特定道路进行雕塑作品的集中展示。但是，神户市的"博物馆之城"构想，是在将全市作为一个对象的前提下来进行的事业，这与其他城市在本质上有着明显的区别。换言之，并不是通过在城市中设置雕塑来营造出具有文化氛围的环境，而是通过雕塑的设置来实现"博物馆之城"这一构想。与此同时，将雕塑设置事业从景观美化、文化振兴等个别目的中剥离出来，以作品设置本身为目的。当初同绿化事业相关联的、以城市环境治理为目的而开始的设置事业因为"博

物馆之城"这一构想的提出,本质上产生了极大的变化。当时普遍的观点认为:"如果作品本身具有较高的艺术水准,那么无论是何种作品,都能够通过其丰富的变化引起人们的重视。而设置的场所,只要是视觉和物理上都适宜的话,那么放在哪里都会很好。"①

宫城县仙台市从1977年起采取了"定做型城市公共雕塑设置事业"。为恢复战前森林之城的美名,1977年仙台市成立了绿化都市环境促进审议会,以"雕塑造街"为倡议,通过雕塑作品来美化环境、装饰城市公共空间,提升市民文化素养。审议会负责挑选艺术家、审核作品及选择设置地点的审议制度首开先河。审议会成员共13人,包括美术评论家、造园家、城市规划专家等7名;市议员3名,负责总务、财政、建设、地下水道;市政府职员3名,任建设局长、副局长等职者。征选作品的指导思想有如下四点:① 必须为指定空间而创作。② 具象或抽象皆可。③ 蕴含国际视野。④ 必须与环境、周围建筑、历史背景对话。审议会制度虽改善了雕塑作品与设置环境不融洽的问题,但由于众口难调,最终反而容易使作品选拔趋向保守温和,缺少多样性格,无形中便流于取向单调。

此外,还有一些城市也做了各种有益的探索。神奈川县横滨市从20世纪60年代开始就积极组织发展户外雕塑设置事业,当时虽未有很强的计划性,也并未编制预算,但通过采用指导民间办理的方式逐一周密地发展,积累了较为丰硕的成果。

① [日]竹田直树.日本の彫刻設置事業モニュメントとパブリックアート[M].東京:(株)公人の友社,1997:36.

20世纪70年代在横滨市的马车道林荫路周围、伊势崎林荫路周围以及大街公园内，依靠民间资金设置了多件户外雕塑作品。60年代、70年代横滨市民间企业养成的对户外雕塑设置事业的支持一以贯之，在此后的企业办公大楼兴建中，民间企业也多会积极考虑艺术作品的设置。1978年神奈川县制定了"文化的百分之一事业"，从城市建设经费中拿1%作为艺术作品的运营资金。神奈川县的横滨市建设成果显著，在制定城市设计综合性计划之时建立了城市户外雕塑设置事业。同年，兵库县提出了"为了保护生活文化的百分之一事业"、东京都推行了"文化的设计事业实施计划"。有日本景德镇之称的常滑市除了政府十分关注艺术文化，民间企业更自发性地积极推动，全民一起动手参与，并以当地特有的陶瓷为表现媒材，开展了颇具地方特色的户外雕塑设置事业。

四、20世纪80年代：盛极一时的户外雕塑设置事业

步入20世纪80年代，日本物质极大富裕，东京被冠以"世界城市"的称号。在经济因素的作用下，日本美术呈现出更加积极的局面，户外雕塑设置事业在此期间更是堪称盛极一时。在"文化的时代""地方的时代"标榜下，各地方政府都极力寻找适合地方特色的文化行政途径。前文提及的部分先进性城市采取的户外雕塑设置事业的做法成为后来者效仿的对象，定做型户外雕塑日渐普及。发达城市在事业开始时与多样的人才进行交流，而后发的城市也出现了在地方政府内部谋求解决问题方法的倾向。

总体看来，这一时期日本户外雕塑设置事业的开展方式主要可分为四大类：其一，以具象雕塑作品为主，向特定场所进行集中设置；其二，从"城市规划"的视角进行的雕塑设置；其三，伴随雕塑研讨会的开展而进行的雕塑设置；其四，被视为"振兴村、镇"计划一部分推进的雕塑设置。

第一种做法是在特定的城市公园和道路等场所集中设置现成的具象雕塑作品，代表性城市主要有千叶县的佐仓市、富山县的富山市、长野县的佐久市、新潟县的上越市等。虽然这样的事例在当时比比皆是，但往往在短短几年内便告终结。

从"城市规划"的视角出发的雕塑设置事业通常以商业街道为主要设置场所，持续性地将雕塑作品分散设置其中。具有代表性的城市如福冈县的北九州市、富山县的高冈市、爱知县的名古屋市等。

由雕塑研讨会的召开而进行的雕塑作品设置较具成效，给日本雕塑艺术界带去了很多全新的理念。一般而言，雕塑研讨会伴随着雕塑展览一同开展，专题研讨会与文化行政相契合，而用作品的素材费、制作者的居住费、谢礼等少量费用便可以获得设置作品，被视为极其高效的文化事业。由于在户外进行展览，石头经常被作为素材使用，这既是着眼于专题研讨会的性质，同时也有城市将石材作为新兴本地产业的政策。

1984年在滋贺县琵琶湖召开的现代雕塑国际研讨会上，首次具体介绍了特定场所（specific site）的观念和做法。与会者针对户外空间性质及雕塑材质等提出尖锐问题，从日本国内外选出15位雕塑家，英国的大卫·麦克（David Mach）、美国的艾

丽丝·艾考克（Alice Aycock）皆出席，并于户外就地进行作品创作。这次的活动提供了日本艺术家汲取国际经验的机会，令日本艺术家大有斩获。

20世纪80年代末，不同类型的研讨会在日本各地召开，冈山县笠冈市于1989年举办了"首届笠冈市石雕研讨会"，并伴随雕塑设置事业一同召开。该研讨会每届会公开招募15名来自日本国内的艺术家参加。由于笠冈市位于濑户内海，该地的北木岛以出产石材而闻名，为此选择此处为展览会场，并以当地产的白色花岗岩为创作素材进行艺术创作。首届研讨会的参展作品在展览结束后被分别设置于当地的市民医院、站前广场、城市公园等市内各个场所。之后，1992年第二届和1993年第三届的作品都被设置在新建的城市公园笠冈太阳广场内（图2-22）。

图2-22 《风来自那里》（1993） 芝山昌也 笠冈县笠冈太阳广场

大阪府池田市也在20世纪80年代末召开了类似的研讨会。为纪念设立市制50周年，于1989年起，每年定期举办"石之道·池田市雕刻研讨会"。每届都会有五名艺术家和艺术委员会指定的人选共同参与，在五月山公园开展为期约50天的活动，完成的作品被设置在池田市内的站前广场、市民文化会馆等地。参展作品的材料以大阪北部出产的黑色花岗岩为主，参展者也多为日本本土艺术家。

位于长野县富士见町八岳山的度假村从1989年起每年都会举办名为"富士见高原·创造之森'国际雕塑研讨会'"的"故乡创生事业"活动。研讨会结束后展出的作品均被设置在"创造之森"雕塑公园内。该雕塑公园位于滑雪场上方，风光明媚，视野良好，非常适合雕塑公园的建造。还有一些类似的尝试，如岐阜县美浓加茂市的"新类型雕塑研讨会"、长野县佐久市的"大理石雕塑家研讨会"等也几乎都在这一时期相继召开。

20世纪80年代后期竹下内阁①提出了"故乡创生基金"，随后"振兴镇、村"的计划便在全日本上下执行。80年代末户外雕塑被视为"振兴村、镇"计划的一部分，其设置热潮从城市蔓延至乡村。位于神奈川县藤野町的观光农园"园艺园"作为"故乡艺术村"首先进行了户外艺术作品设置的尝试（图2-23—2-25）。② 神奈川县与藤野町共同推进，以雕塑设置事业来带动地域活化。

① 竹下内阁，是日本众议院议员、自由民主党总裁竹下登被任命为第74任内阁总理大臣后，自1987年11月6日至1988年12月29日组成的日本内阁。
② 何小青，王燕斐.浅析20世纪90年代东京圈公共艺术的特点与影响[J].艺术工作，2017（8）：99.

图 2-23 《投影子午线》(1988) 加藤义次 神奈川县藤野町

图 2-24 《加拿大雁》 吉姆·德兰 神奈川县藤野町

第二章 日本公共艺术的早期发展

图 2-25 《回归的球体》(1989) 中瀬康志 神奈川县藤野町

藤野町不但是风光明丽的山岳地区，而且在地理位置上毗邻首都圈，因此把它构想成"艺术度假村"的一环，为了将此处改造成"艺术家驻村"，开始了与艺术相关的设施建设。1988年至1992年，在丘陵地区设置了30余件雕塑作品。从最初的每年指定5—7位艺术家到藤野町来进行艺术作品创作，发展至1991年开始的以地方公开募集为形式的"户外环境雕塑展"持续运营。此外，1989年在广岛县濑户田町、1990年在福井县美滨町、1992年在北海道洞爷湖周边的三个村镇也相继开展了类似的尝试。

艺术作品在城市街道中和在自然环境中有着明显不同的特性。在城市空间中，艺术作品往往以建筑或广告看板等城市景观为背景，并且很难确保有余裕的空间进行艺术作品设置。艺术作品为了成就某些景观而存在，可以说是一种创造的景观；

而在自然环境下,艺术家结合自然地貌和环境,以既有的美景进行创作,则是一种景观的再创造。这些作品从传统雕塑作品的"纪念碑特性",即向未来展示当地值得纪念、赞颂的社会性概念的表现手法中解放出来,观赏者欣赏作品的方式也随之发生变化。艺术家在创作过程中,潜能得以最大限度地释放,形成了极具个性的作品集合,创造出了不可思议的愉悦氛围。艺术之美与自然之美巧妙融合,产生了划时代的效果,被认为是纯粹的艺术作品与自然环境间关系性的探讨,是一种美的实验。将艺术作品置于自然环境中的做法增添了地方的话题性,提升了地方形象,振兴了地方旅游观光事业,并带动了地方文化气氛,具有有效的地域活化功能。艺术作品存在的意义已不再是就作品本身而言,而是从作品与自然的关系中寻求新的意涵。那些原本在经济和文化上停滞不前的乡村地区,由于这些具有先进性和实验性的艺术作品的出现,使得土生土长的年轻人又重燃了希望,对于自然之美的强调也从侧面为地方留下了美好记忆。

20世纪90年代初,日本的户外雕塑设置事业虽在规模上有所缩小,但不少地方政府仍在继续推进。随着更具民主色彩、囊括范畴更广的"公共艺术"一词的传入,公共艺术逐渐代替了"户外雕塑"出现在人们的视野中。

五、"分散型"与"集中型"

从二战后至20世纪80年代末,日本的很多城市都积极推进了户外雕塑设置事业。日本户外雕塑作品的设置模式除了与亚历山大·卡尔德(Alexander Calder)在美国大急流城设置的作品《高

速》(La Grande Vitesse)一样,采用单件艺术作品的设置外,还采取了集中设置多件艺术作品的模式。具体来看,将艺术作品分散设置在一个广阔区域里的设置模式称为"分散型";将在特定的街道或城市公园内集中设置多件艺术作品的设置模式称为"集中型"。部分城市选择取其一的设置模式,也有不少城市采取两者混用。

"分散型"即基本在一个地点只有一个艺术作品独立存在。以单独形式存在的作品,其存在意义各不相同,具体来说,就是需要其具备和设置场所相关联的社会性主题或能够便于构成景观的机能。分散型作品的设置主要有两种形式:一种是地方政府有计划地将雕塑作品分散地设置在城市各个区域中。这些作品通常依据特定的需求进行定制,每年都会先选定设置的场所,然后配合地方特色邀请合适的艺术家来创作作品,除了前文所说的最先开启这一尝试的仙台市外,爱知县的碧南市和兵库县的三田市也为这一类型的主要代表。另一种,像广岛县的广岛市和福冈县的福冈市那样,站在一个更宏观的视角,从城市规划的层面制定出雕塑设置工程的主体计划,尽管雕塑作品获得的途径不尽相同,但都是按照计划进行设置。这类分散型作品所设置的具体地点,通常会由相关部门通过制作"雕塑地图"的形式告知市民。

"集中型"是在一个特定空间中同时设置多件艺术作品的做法。参观者将这些作品视作一个集群,单个作品和它所处的作品集群一起创造了它们的存在意义。所以对与设置场所相关联的社会性主题或能够便于构成景观的机能等要素的依赖较低,只需具备作为艺术作品的基本条件并能和其他作品相协调即可。

集中型设置与户外雕塑展及研讨会关系密切,通常情况下,

当展览或研讨会结束后,参展的雕塑作品便被永久或半永久地设置在城市公园的公共设施周边。这在早期的户外雕塑展中已有所见,并且一直得到沿用,如1988年川崎市的"市民博物馆之路——雕塑展"、1992年半田市"半田市户外雕塑展"、1994年青森县"青森县户外雕塑展'94"等。雕塑研讨会的相关事例,如1979年至1983年开展的松阪市"松阪雕塑研讨会"、1991年"关原石雕研讨会"等。此外,类似的集中型设置事业代表事例还有文化厅的"国民文化节"中的雕塑设置事业,以及埼玉县于1989年开展的"第四届国民文化节"时,鸿巢市、吹上町、行田市实施的"埼玉绿道"计划等。

另外,在城市规划中置入集中的雕塑设置计划也颇为常见,可以大致分为如下三类:

(1)原有城市公园的雕塑公园化。此设置形式通过短期内购置大量雕塑艺术作品,并同时集中设置于现有的城市公园中,使原本普通的城市公园变为"雕塑公园"。代表性案例有名古屋市的名城公园、东京都的大井埠头中央海滨公园(图2-26、图2-27)和府中之森公园等。

(2)雕塑公园的建设。雕塑公园往往是专门为设置雕塑作品而建立的户外公园,为此在公园设计之初就考虑到了艺术作品的设置及相匹配的环境。此类型的雕塑公园往往需要购买门票才可进入参观。民间建造的以"箱根雕塑之森美术馆"和"美原户外美术馆"最具知名度,地方政府建设的札幌市的"札幌艺术之森"、岩手町的"石神之丘美术馆"、千叶县的"千叶之青叶之森公园雕塑广场"(图2-28—2-30)具有较高人气。另

第二章 日本公共艺术的早期发展

图 2-26 HELIX 胁田爱二郎
东京都大井埠头中央海滨公园

图 2-27 《三人三样》 挂井五郎 东京都大井埠头中央海滨公园

图 2-28 《天女之舞》 北村西望 千叶之青叶之森公园雕塑广场

图 2-29 《犬之诗》 柳原义达 千叶之青叶之森公园雕塑广场

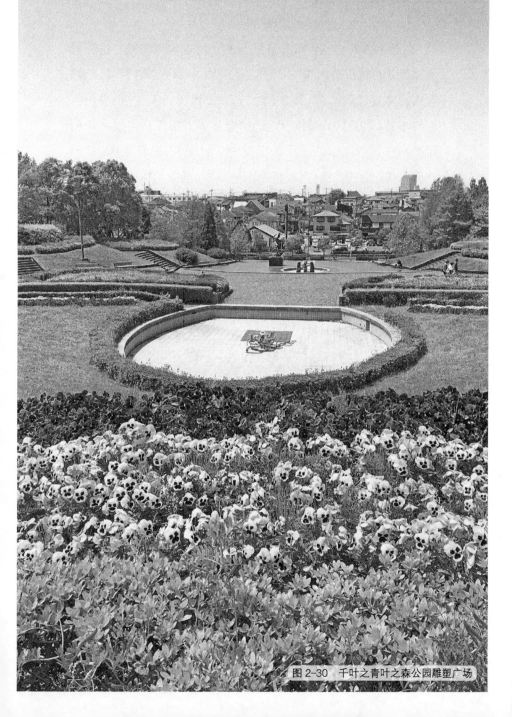

图 2-30 千叶之青叶之森公园雕塑广场

外，在美术馆的前庭设置户外雕塑的做法也颇为多见。这类美术馆通常与城市公园相结合，作为公园的一部分对外开放，如神奈川县立近代美术馆（图2-31）、东京都世田谷美术馆、静冈县立美术馆、名古屋市立美术馆、山梨县美术馆等。主题雕塑公园是一个具备展示艺术作品机能的空间场所，拥有独特的"户外美术馆"特性。所以设置的作品也和一般美术馆的馆藏品一样，必须具备作为一件优秀艺术作品应该具有的卓越品质。

（3）街道画廊。"街道画廊"是指在特定的街道连续性设置多件雕塑作品的形式，这种做法在集中型设置事业中最为普遍，例如大阪市的御堂筋、清濑市的榉树路画廊、姬路市的大手前大街等。置于台座之上的小件雕塑作品以不影响市民通行为设置前提，一字排开的设置在商业街两旁。每件作品并不具有特殊意义，但十分注重作品相互间的关联性。

图2-31 《伊萨姆诺·布奇》
神奈川县立近代美术馆

第二节　地方文化行政与户外雕塑设置事业

一、地方文化行政中的户外雕塑设置事业

自第二次世界大战之后，户外雕塑在日本各地被逐渐普及，20世纪70年代后被视为"地方文化行政"的一部分予以推进，并被视为地方文化振兴策略的一环真正兴盛起来。然而，之所以没有在战后马上明确户外雕塑的"文化使命"，直至20世纪70年代初，长野市才首次明确了将户外雕塑作为文化事业进行推进，其中缘由与二战后日本文化行政体制的发展关系甚密。

日本完整的文化行政体制始于二战后。1968年日本政府决定将原有的文部省之下文化局业务进行调整，并与国家文化遗产保护委员会合并之后成立文化厅，直接对文部大臣负责。其下设有文化传播、文化遗产保护、艺术推广、日语推广教育、著作权、宗教事务等单位。文化厅的设立使日本政府对文化艺术和文化遗产的管理有了统一的管理部门，成为文化行政工作得以推进的基础。在文化厅设立后，地方文化行政体系萌芽，并逐渐稳定发展起来[1]。战后日本政府为避免战前的文化统治色彩，采取不主动干涉文化领域的策略。20世纪70年代以前日本的

[1] 地方文化自治体制：日本 http://mocfile.moc.gov.tw/mochistory/images/policy/2004white_book/files/1-1-3.pdf.

文化政策基本上是以中央政府为主,并且大部分的建设与政策施行都集中于东京等主要大城市。然而随着社会的变迁与经济的起步,从20世纪70年代起一些学者与文化相关人士开始标榜"地方的时代""文化的时代",地方政府文化行政逐渐被重视。

从20世纪70年代起,日本文化厅文化普及课对都道府县的文化艺术发展提供资助,如资助各类公立文化设施的建造、舞台艺术团体的巡回公演等,以此实现"文化均沾",振兴地方文化并将文化事业管理的职权下放到地方。而地方政府则更切实感受到城市开发过程中自然环境和历史文化传统所受到的破坏,社会的扭曲日益严重,地区的归属感也变得越来越薄弱。接受过该类事件苛刻洗礼的地方政府,为了能够维持居民们的富足生活,逐渐形成了不再等待国家政策的姿态,通过制定各种条例和采取各种措施,不断探索,引导地方向着分权化、多样化和个性化的方向发展,并通过新的创意发掘地方特色,用心思考可以留住地方主体性所必要的事物。在不断推广自己的活动的同时,地方政府也逐渐对"文化"有了更深的理解。

为此,日本的户外雕塑设置事业早在20世纪50、60年代即已开启,但未能成风。进入70年代后半期,"地方文化行政"已经渐渐开始积极地开展活动,从关西发端,逐步推广至全国。正是随着"地方文化行政"的活跃,户外雕塑开始具有文化意义,这样的认识在20世纪70年代后期起逐渐显见。

至20世纪90年代末,日本各地都在公共场所设置雕塑,总数大约在8 000件以上,甚至超过10 000件。街道、公园、广场、

桥梁、建筑物上都可见雕塑作品的身影。但日本没有总管城市环境雕塑的机构,和欧美诸国不同,日本的中央政府较少插手户外雕塑设置事业,未制定像欧美国家一样统一的百分比标准,限定一定百分比的建筑预算用于艺术设置。因此,国家层面对户外雕塑设置事业的态势并不明确。日本的户外雕塑设置除了少部分由民间自发进行外,绝大部分都是由地方政府管理,户外雕塑设置事业也先由政府主持,作为政府公共事业的一部分。"在1990年日本文化厅发行的《我国的文化政策的现状与课题报告》里,艺术造街的预算被编在艺术文化振兴中。而艺术文化的振兴仅占总体文化经费的25.7%,其余的74.3%皆用于文化遗产的保护、传统艺能和史迹整建方面。艺术文化的振兴之中又包括文学、音乐、舞蹈、表演艺术等。以全日本32个地域市镇村来说,1996年总预算是6.47亿日元,分别于各方面使用:地方有形、无形文化遗产、有创意之活动;邀请国外艺术家,推进本国艺术家之创作力;培育有东方特色的艺术团体;促进地域间文化交流;充实地域美术馆、博物馆之展览;积极维持整修文化遗产。"[①]道路、公园等的开发由县、市负责,建设省在工程浩大时予以支持,一般约为总经费的1/3。而开发公司、房地产商或住宅整备公团,在市区或郊外的开发,都必须配合各市的都市策划要求,与建设省无直接关系。可见,在中央层面,文化厅和建设省用于艺术造街的经费非常有限。以"艺术造街"为名的户外雕塑设置事业的经费根据各地需要所定,由地方政府从国民

① 刘俐.日本公共艺术生态[M].吉林:吉林科学技术出版社,2002:40.

税收中提取，不足者则向上申请补助。

在地方文化行政的影响下，日本户外雕塑繁荣兴盛，除地方政府的支持外，公、私立美术馆，民间企业，半官方的都市整备公团，私人房地产开发公司等都积极参与其中，以此为荣事，一方面建立艺术赞助者的形象，一方面又能尽到企业的社会责任。

二、地方政府的职能

从日本地方政府对户外雕塑设置事业的支持来看，多是为了给部分"为了艺术而艺术的艺术"注入活力。地方政府之所以这样做的原因大致可以归为两点：一是虽然对于普通市民来说可能是"不明其意"的艺术，但要使这种"为了艺术而艺术的艺术"得到发展必须有人去支持。支持这类艺术在过去都是王侯贵族的职责，而在商业主导的社会中，支持这类对于身为消费者的普通市民而言是"不明其意"的艺术，除了地方政府就只有那些对艺术感兴趣的大型企业。所以政府对于雕塑设置事业的支持更多的是出于对"市场失灵"现象的一种纠正。二是政府为了让这种"为了艺术而艺术的艺术"获得社会普遍性，使之不再是"不明其意"的艺术。也即是说让普通市民可以认识并理解这些作品，提升市民对艺术作品的认知能力。这两点原因也是地方政府的两项职能。

就第一项职能而言，可以说地方政府获得了巨大成效。日本户外雕塑设置事业的发展虽受欧美城市美化传统和艺术风格的影响，却有丝毫不逊色于欧美之势。地方政府推行各类雕塑

作品征选机制，以避免政府部门以及政治组织对雕塑作品征选的强加影响（表2-1）。户外雕塑设置事业在日本全国范围内的扩大，为雕塑艺术本身带来了巨大的影响，也使从事雕塑艺术的艺术家们有了更多的经济来源。从前，雕塑家并不是一个具有稳定经济来源的职业，雕塑作品没有明确定价，在收藏界，绘画一直是日本收藏者的首选，雕塑作品的收藏大多集中在美术馆或博物馆中，很少有个人收藏者会收藏雕塑作品。但由于雕塑设置事业的开展，雕塑家有了赖以谋生的方式。户外雕塑设置事业在开展最初，因为雕塑作品从室内转移到了户外，走出原本闭塞的空间，一度成为当时的焦点话题。雕塑家的创作方式也随之发生变化，大型的、抽象的、利用自然资源的作品频现。"环境造型""立体造型""空间造型"等新词汇出现并被运用在雕塑上。雕塑家逐渐认识与掌握了户外艺术的特色及材料，创作变得更为自由。新的、具有尝试性的雕塑作品因为雕塑设置事业的推进进入公众视野。

表2-1　日本户外雕塑设置事业的征选方式

征选方式	公开竞赛（无指定设置场所）	公开竞赛（指定设置场所）	邀请比件
征选流程	1. 公开招标 2. 递交模型 3. 作品审核、评定 4. 作品制作 5. 召开户外雕塑展 6. 选购永久设置作品 7. 选定设置地点 8. 永久设置	1. 选定设置地点 2. 公开招标 3. 递交模型 4. 作品审核、评定 5. 作品制作 6. 召开户外雕塑展 7. 永久设置	1. 选定设置地点 2. 指定艺术家 3. 艺术家前往指定地点观察环境 4. 制作模型 5. 作品审核、评定 6. 作品制作 7. 永久设置

续 表

征选方式	公开竞赛 （无指定设置场所）	公开竞赛 （指定设置场所）	邀请比件
代表案例	宇部市、神户市（现代日本雕塑展） 神户市（神户具象雕塑展） 三好町（ART HILL 三好丘雕塑节） 足立区（户外雕塑竞赛）	镰仓市（镰仓城市公共雕塑展，仅在第二届采用该征选作品方式）	横滨市（横滨站西口象征塔） 民古屋市（名城公园水之广场） 伊丹市（政府办公楼前雕塑）
征选方式	直接委托定制	既成作品收购	专题研讨会
征选流程	1. 选定设置地点 2. 指定艺术家 3. 艺术家前往指定地点观察环境 4. 作品制作 5. 永久设置	1. 选定设置地点 2. 审核收购作品 3. 永久设置	1. 邀请艺术家 2. 选定艺术家 3. 作品制作以及公开 4. 选定设置地点 5. 永久设置
代表案例	仙台市、广岛市、前桥市、高冈市、长野市、八王子市、福冈市、碧南山、荒川市、静冈市、横滨市	长野市、神户市、横滨市、旭川市、北九州市	八王子市、川崎市、笠冈市、长野县富士见町、池田市

在此过程中，作为非营利性团体的地方政府，不同于"谁的画卖得好就卖谁的画"的商业画廊。地方政府基本不考量商业利益，以此为前提最终完成了对雕塑艺术的培育。在这点上，日本评论家给予了地方政府正面的评价。但是，以上的过程仅是实现了将艺术家置于非商业的环境中，并让其在这种环境中进行创作，而这并不意味着就能使艺术获得社会普遍性。换言之，

地方政府在行使前文提及的第二项职能上成效不甚明显。事实上，从20世纪60年代开始，日本各地便已有人提出了设置在公共空间的雕塑作品不明其意的现象。

在日本战时的极权主义社会，艺术被整合到了意识形态中，负责对极权进行赞美和对民众进行解释。艺术协助了战争和体制的维持，包括由此带来的肃清。随着战争的结束，一个基于倡导资本主义、民主主义、自由主义等意识形态的社会随之出现，在这样的社会环境下，艺术获得了自主的意识形态，艺术家可以自由地进行艺术创作。受20世纪上半叶各种"主义"、各种"艺术思潮"在欧洲轮番上演的影响，雕塑中的审美现代性和艺术自律性的问题，在立体主义、未来主义乃至超现实主义运动中得到了持续性的发展和探索，雕塑不断地摆脱再现的手法和具象的表现形式，抽象化的倾向逐渐加强和不断突出。获得了自由创作空间的艺术，在"艺术至上主义"理念的引领下，开始专注于追求造型性，也即是与作品形态相关的美，关注形式感和结构。雕塑家并不怎么关心雕塑设置的环境以及雕塑与大众的关系。与此同时，让艺术作品具有社会性含义会被认为是开了历史的倒车，等同于回到了过去的那段黑暗时代，于是艺术家们纷纷对具有社会意义的"纪念碑特性"敬而远之。因为如果要去纯粹地追求"和作品形态相关的美"，艺术家们认为"纪念碑特性"只会造成阻碍，城市空间中的雕塑摆脱"纪念碑特性"是众望所归的做法。所以，当20世纪50年代建造的一批具有鲜明"纪念碑特性"的作品，如宣扬"和平""自由""建设"这类概念的男女裸体雕塑，以及象征着和平的母子雕塑被设置后，进入

60年代，户外雕塑中占据主流的作品一改之前的特征，基本不再具备"纪念碑特性"，而是纯粹的追求"为了艺术而艺术的艺术"。此外，户外雕塑设置事业被作为当时完善环境设施及振兴文化政策的一环，而人们也近乎粗暴地认为，"雕塑＝花草绿化"或者说"雕塑＝文化"，在这种思想的蔓延下，甚至产生了但凡是雕塑就能被设置在街头巷尾的说法。

在此情况下，部分设置在户外空间的艺术作品本身的存在变得模糊不清。以仙台市为例，该市科学研究会于雕塑造街实施的第七年曾做过都市景观的民意调查。结果为47.5%的市民反应良好，39%认为不调和、地点不恰当、不美观，13.45%的居民未加注意而无法给予意见。丧失了社会性的艺术，不免会失去精神上的普遍性，被禁锢于一隅之地，无法为多数人提供共通的艺术体验。尤其是那种"为了艺术而艺术的艺术"，要想理解这类艺术作品的真正内涵，需要人们拥有高于社会普遍认识的艺术知识，或者拥有对某一类作品（特别是抽象类作品）的"鉴赏技巧"。艺术评论变为了充斥着大量国外专业术语的、专业性和针对性很强的文学作品，渐渐脱离了大众，成为一小部分艺术圈内专业人士的特权。另一方面，户外雕塑故意回避"纪念碑特性"，但是这种设置在受到社会管理和管制的公共场所中的作品，则必然会具有纪念碑意义。例如宝塚市被指责含有蔑视女性倾向的作品，还有旭川市因为被认为含有歧视阿伊努人的元素而被爆破拆除的作品。类似的事例还有很多，无不都非常清晰地表明，存在于公共场所的艺术作品会必然具备纪念碑意义。

因此，本就具有纪念碑意义的作品，却非要去否定其纪念碑意义，只会让它的存在意义变得模糊不清。当市民们看到用自己的税金建造在自己身边的作品，却不知其含义，也不知其为何存在，这最终导致了"雕塑公害"一词的诞生。我们再来梳理一遍，日本地方政府在支持户外雕塑设置事业上，从非商业的立场出发，致力于艺术的发展并将其贡献给社会是尤为值得肯定的。但并未使"为了艺术而艺术的艺术"获得社会普遍性，反而令公众不解与不满，这赋予了地方政府新的课题，促使了日本公共艺术的转向和发展。

第三章

日本『设置型』公共艺术

1980年,"文化的时代"这一说法正式出现在日本的政府文件中。此后,"对文化的志向"在各城市中得到实现。20世纪80年代后期,日本提出了将和世界各国间的文化交流视为本国确立文化个性的源泉,进入90年代后,对这一问题的探讨变得更加普遍。在频繁的国际交流中,"公共艺术"概念传入日本,并被逐渐接受、普及,进而得到了本土化的实践。

　　20世纪90年代初开始,"设置型"公共艺术出现在以东京为主的大城市的城市再开发项目中,扮演起提升城市商业空间文化格调、增强地方特色、促进社区氛围营造等多重角色,可谓盛极一时。伴随城市再开发项目一同开展的"设置型"公共艺术得到了除地方政府以外的民间力量的支持。办公设施、公共文化设施以及商业设施成为公共艺术最主要的设置场所。

　　不同于世界其他国家当时普遍的做法,日本的"设置型"公共艺术采用了"集中设置"的模式,并在推进的过程中,生发出多样化的作品征选和策划模式。相较于早年的"户外雕塑",追求"社会普遍性"的公共艺术不但在表现形式和具体设置方式上更加丰富,同时在项目规划之初也更多地考虑了艺术作品与环境、与公众的关系。

　　"设置型"公共艺术的发展为日本的艺术工作者、市民大众、城市文化,乃至区域经济的发展都带去了正面影响,尽管这种影响往往不是立竿见影的,需要时间的积累慢慢沉淀,但正是这种潜移默化的影响体现出了公共艺术的价值所在。

第一节 "设置型"公共艺术的兴起

一、"公共艺术"概念传入日本的时代背景

（一）"文化的时代"

日本经过20世纪50—60年代的高度经济增长期，国民生活水平得到了显著提高。然而，城市化浪潮的席卷最终导致了全国范围同质化的大众化社会的形成。另一方面，自然环境遭到破坏，环境污染问题日益严重，城市人口过密和农村人口过疏的矛盾日趋严峻。再者，由于信息爆炸使个人丧失了自我判断能力，整个社会范围内的人际关系越发冷淡。

正是在这个时期发生了石油危机，这如同一盆凉水泼在了之前发展得火热的日本国民经济上，一时间民众的日常生活陷入了混乱之中。接下来，终于摆脱了石油危机的日本经济，在二战后首次转型为稳定增长型经济。正因如此，让人们开始重新审视自己的生活环境，开始有了回顾自己过往生活方式的空闲时间。这实际上意味着更加注重悠闲享受生活的闲暇社会的到来——或者说重视内在养成的终身学习社会的到来。同时，这也是社会向着福利社会转变的一个预兆。

另外，以服务行业为中心的软件社会初见端倪，大众化社会也渐渐开始从本质上得到改变，并促成了小众化的出现，人们追求起了自身的个性化和多样化。此后又受到由日新月异的尖端

科技支撑的高科技社会的影响,信息的质与量都得到了飞跃式扩展,信息化带来的影响深入生活中的方方面面。在这样的背景下,每一个人都开始积极地去主张自我,宣扬"自我实现"的呼声也更加高涨。积极地去"自我实现"是人类本性中的一种原始欲望,此时这种欲望的具体表现又被凝练在了"对文化的志向"中。而在这种情形下所要求的、所期望的,便是"落实文化环境",无论这种落实是主动的参加文化活动还是被动的享受文化成果。

随着时代的发展,人们的视野变得更加宽广,从应对迫在眉睫的环境污染问题,转变到保护大自然的完整和历史文化环境的完整上来。在这样的社会环境下,1980年,"文化的时代"这一说法在当时已故的大平正芳总理大臣嘱托下成立的政策研究会——"文化的时代研究团体"所发表的一篇总结性报告《文化的时代》中正式提出。在此之后,尽管20世纪80年代后期日本在泡沫经济的影响下,文化上出现了整体消费主义的倾向,但"文化的时代"的倡议仍旧持续发酵。"公共艺术"与文化、行政权力相联系而得到发展。

(二)"地方的时代"

有关"对文化的志向"的具体行动先于"文化的时代"口号的提出在日本各地得到了实施。在地方,因为大量建立的工厂导致了环境污染,以及城市开发过程中造成了自然环境的破坏。同时,重要的文化传统和文化财产被抛弃,社会的扭曲日益严重,地区的归属感也变得越来越薄弱。地方迫切地需要对策

去应对这些问题。

环境污染的对策是根本，由此延伸出自然环境的保护和历史文化的保护，但不论哪一项，能够直接面对当地居民的迫切要求并提出具体应对措施的，都是地方政府。地方政府为了能维持居民们的富足生活，不断探索，引导地方向着分权化、多样化和个性化的方向发展，并通过新的创意发掘地方特色。地方政府各自在不断推广活动的同时，也逐渐地对"文化"有了更深的理解。1977年埼玉县知事畑和提出"行政的文化化"这一口号，次年，神奈川县知事长洲一二提出"地方的时代"口号。日本各地方政府开始逐渐调整行政组织，将原本隶属于教育部门的文化相关事务独立出来，另外设立文化行政部门。

渴求文化，追求"落实文化环境"，可以说对每一个人来说都是一个重要的地域级别的课题。具体来说，就是让每个人在自己的日常生活中从其所归属的地方社会里时刻都能够享受到文化的氛围，并且配备让大家参加文化活动的场所。我们也可以这样去理解"地方的时代"：听取该地区的居民改善生活品质的诉求，尤其是改善文化生活的诉求，在创造地方快乐的生活环境，即宜居环境的同时，注重地域文化的自主性、自律性的确立。在这层意义上，"地方的时代"和文化行政是内外统一的整体，也就是地方所提倡的"文化的时代"这一主张。

过去，一直支配着日本人思想的是"中央"和"地方"文化间不可逾越的落差。这是一种以中央的文化为标准，去衡量地方文化优劣的思维方式。横亘在地方居民心中的是一种难以抹

去的文化劣等感。这种思维倾向,直至现在也或多或少有所留存,但是从20世纪70年代的后半程开始,对这种思维方式的反省越来越强烈。

20世纪80年代后,日本全国各地乘着地方政府文化行政实施的东风,开始由行政长官主导,摸索发展有个性的文化开发,探索地域文化的振兴。"公共艺术"概念就是搭着这一顺风传入日本并在日本各地兴盛起来的。

(三)"国际化的时代"

进入20世纪80年代之后,国际关系向着日趋紧密和相互依存的方向发展。越来越多的国家开始对日本的文化抱有兴趣。这不仅仅局限于传统文化,同时也包括了现代文化,他们希望从整体上去了解、把握日本的文化。日本积极回应国际社会对日本文化高涨的热情,且作为国际社会的一员,在和国外诸国保持良好外交关系的同时,还广泛和综合地对外介绍日本的现代文化。这在加深诸国对日本理解的同时,也使日本广泛地、持续性地接触到了国外文化。此时开始倡导国家间相互交流、评价和启发,而不仅仅是对外输出。在这个过程中,日本文化自身拓展了自己的幅度,同时也得到了新的创造和发展契机,日本可以为世界文化发展做一份贡献的认识深入人心。

20世纪80年代后,这种文化的转移随着时间的推移变得越来越迅速,在空间上也展现出了前所未有的宽广,而且交流的密度也是空前的。且在任何一个层面上都有着频繁的文化交流,

不论是国家层面还是地区层面抑或是个人层面。在这个"国际化的时代"浪潮中,即20世纪80年代后期,日本如何将这种和世界各国间的文化交流,吸收作为本国确立文化个性的源泉,成为部分人提出的疑问,在进入20世纪90年代后,对这一问题的探讨也变得更加普遍。作为舶来词语的"公共艺术"在频繁的国际交流中,在20世纪80年代末传入日本。

二、"设置型"公共艺术的集中出现

1982年11月至1987年11月,被公认为日本最"国际化"的政治领导人中曾根康弘[①]任首相期间,为了增强日本在国际间的竞争力,全力在全球化环境中把东京打造成为世界城市,对东京的规划政策积极推行了"拆墙松绑"(Deregulation of Town Planning),集中于鼓励东京市中心进行大规模重建、放松楼面面积及楼层高度的限制,并在市中心多建公共空间[②]。在此之后,东京接二连三出现了"超高层"建筑、甲级办公大楼和豪宅。同时,日本政府希望将东京打造成一个世界商业中心,作为国内及国际间资讯流动网络的主要节点,兴建了大量的商场、商业街等。东京市内除了以丸之内区为中心点作为都市重建的重点,更把山手线所经的重要大站如新宿、涩谷等积极发展为"副都心",把东京临海区发展成为全球资讯科技的中心。在东京周

① 中曾根康弘(Nakasone Yasuhiro, 1918—2019),第71、第72、第73任日本首相。
② 郭恩慈.东亚城市空间生产:探索东京、上海、香港的城市文化[M].台北:田园城市文化事业有限公司,2011:27.

围,以东京圈^①内的神奈川县横滨MM21、千叶县幕张新都心、埼玉县埼玉新都心为代表的郊外地区,借东京市中心转移商务职能营造新的商务圈之际,成为新兴商务城市,保证周边居民的近距离工作、居住。

外部空间设置艺术作品,既作为修建高层建筑物的补偿,又具有把美还原给社会的意义,可以成为市民的美的公共财产。"拆墙松绑"制度的推行,高层建筑的拔地而起,使建筑外的公共空间大面积增加,以此为契机,在"文化的时代""地方的时代"的倡议下,作为日本首都的东京,行政部门积极推动了公共艺术的开展。20世纪90年代初开始,在地方政府和以房地产开发企业为代表的民间企业的支持下,"设置型"公共艺术以东京为中心,如雨后春笋般出现在东京及周边城市和一些大城市的再开发项目中。

这些公共艺术主要出现在城市中最为核心的商业地块,以办公和商业设施周边最为多见。企业对公共艺术的支持具有明显"公益性",它们试图以自己的努力来使当地环境变得更好,但由此也使企业的形象和知名度得到提升,公共艺术对地产方面而言是贵重的物业,对文化方面而言是标示着"高品位"的象征物品。早期的以横滨野村不动产公司为例,以"人类为中心的城市建设"为设计理念,企业本身主动地在该公司的周围设置公共艺术,并将该项目起名为"横滨画廊",试图传达出一种

① 通常所说的"东京圈",即包含东京都、神奈川县、埼玉县、千叶县所形成的1都3县。

"幽默"概念，打破传统画廊的禁锢，令游客以及在此工作的人可以获得放松和愉悦。与此同时，该企业还从意大利请来建筑师马里奥·贝里尼（Mario Bellini）设计半圆形露天式的垣墙水池景观，令该地区的整体环境和氛围得以改善。

"公共艺术"虽作为舶来概念由美国传入日本，但这一概念的公共艺术与日本的户外雕塑设置事业仍有着一脉相承的关系，所以并未完全照搬欧美的设置模式，而多采用了在统一区域集中设置多件艺术作品的设置模式。如前文所述，相较于单独存在的艺术作品，以复数存在的艺术作品更强调作品的艺术性和每件作品之间的平衡，作品与作品、作品与环境的关系被认为是设置的重点，对艺术作品的创作主题与社会的关系的关注则相对弱化。

那这种集中设置模式和早期的"集中型"有何区别呢？它们的区别有三：第一，和以往"集中型"不同的是，20世纪80年代末、90年代初开始的"集中型"公共艺术几乎无一例外地都伴随着城市再开发项目一同开展，艺术作品被置于建筑内外的公共空间中，更强调与建筑空间的关系。第二，20世纪90年代之前，日本各地户外雕塑设置事业中的雕塑作品征选多以日本本土、本地艺术家为主，但从90年代开始，以东京为先发城市开始的公共艺术设置为了放大个性的多样性，都提出要从世界各地的不同文化圈中征选作品。第三，从艺术作品本身来看，"集中型"公共艺术中的艺术作品具有更多样化的特点，具体表现在作品的类型、材料、色彩以及设置状态几方面，具有更明显的社会普遍性特征（表3-1）。

表3-1　日本各大"设置型"公共艺术统计

设　施	设施主要机能	完成年份	作品数量/件	项目负责人
东京艺术剧场	综合文化设施	1990	40	（财）东京都教育振兴财团
城市网大手町大楼	办公	1990	3	NNT都市开发（株）
幕张周边	办公	1991	约10	千叶县企业厅
横滨商业公园	办公	1991	48	野村不动产
（株）东京都厅	都厅	1991	38	东京都
Faret-立川	办公、商业设施	1994	130	住宅・都市整备公团（东京支社）
惠比寿花园广场（图3-1—3-3）	办公、商业设施	1994		SAPPORO不动产开发（株）
新宿I-Land	办公、商业设施	1995	14	住宅・都市整备公团（东京支社）
东京国际展示场（图3-4—3-8）	会展中心	1996	8	东京Big Sight（株）
横滨上大冈车站（图3-9—3-14）	办公、商业设施	1996	19	横滨市住宅供给公社
东京国际论坛	公共文化设施	1997	137	东京都政府
Caretta汐留（图3-15—3-17）	商业设施	2000	3	Caretta汐留
埼玉市新都心官厅街区内	办公、商业设施	2000		建设省、邮政省、简易保险福利事业团（均为当时）

续 表

设 施	设施主要机能	完成年份	作品数量/件	项目负责人
六本木新城	办公、商业设施	2003	9	六本木新城
东京中城（图3-18—3-23）	办公、商业设施	2007	19	东京中城
GINZA SIX（图3-24—3-26）	商业设施	2017	约8	（株）大丸松坂屋百货店、森大厦（株）、L卡特顿不动产、住友商事（株）

图3-1　东京惠比寿花园广场

第三章 日本"设置型"公共艺术

图3-2 《果实》 安托万·布德尔 惠比寿花园广场

图3-3 《永远休息的精灵》 奥古斯特·罗丹 惠比寿花园广场

图3-4 《漂浮的世界》 迈克尔·克雷格·马丁 东京国际展示场

图 3-5 《切割的锯子》 克拉斯·奥尔登堡 东京国际展示场

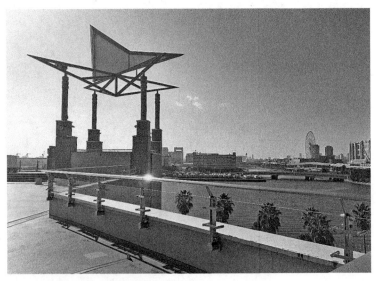

图 3-6 《云的题材》 东京国际展示场

第三章 日本"设置型"公共艺术

图 3-7 《树木的时空》 齐藤义重 东京国际展示场

图 3-8 《七口泉水》 长泽英俊 东京国际展示场

图 3-9 *Traveler* 高柳惠里 横滨上大冈车站

图 3-10 《何去？何来？》 长泽伸穂 横滨上大冈车站

图 3-11 《虚拟的庭园》 崔正化 横滨上大冈车站

第三章 日本"设置型"公共艺术

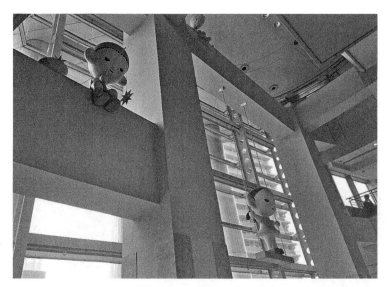

图 3-12 *World Is Yours* 奈良美智 横滨上大冈车站

图 3-13 *Bloom* 吉水浩 横滨上大冈车站

图 3-14 *Good Luck* 吉水浩 横滨上大冈车站

图 3-15 《海龟喷泉》 蔡国强 Caretta 汐留

图 3-16 《朝露童子》 薮内佐斗司
Caretta 汐留

图 3-17 《丰饶的海》 关根伸夫
Caretta 汐留

图 3-18 《网格:银色、金色到白金色》 百濑寿 东京中城

图 3-19 《前往预感之海》 五十岚威畅 东京中城

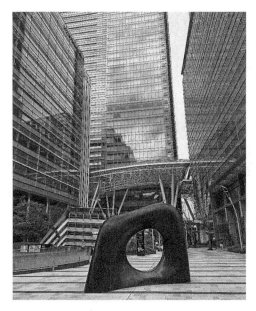

图 3-20 《妙梦》 安田侃 东京中城

图 3-21 《风神》 高须贺昌志 东京中城

第三章 日本"设置型"公共艺术

图 3-22 《钻石-方尖塔》
JAHANGUIR 东京中城

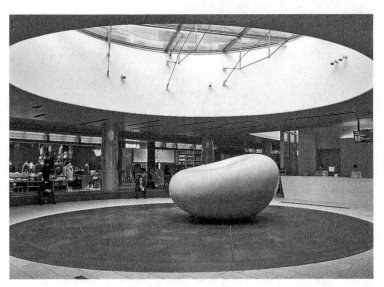

图 3-23 《意心归》 安田侃 东京中城

图 3-24 *Universe of Water Particles on the Living Wall* Team lab GINZA SIX
图 3-25 《波点南瓜吊灯》 草间弥生 GINZA SIX
图 3-26 *Echos Infinity-Immortal Flowers* 大卷伸嗣 GINZA SIX

三、艺术委员会模式和公共艺术策划人制度的启用

艺术委员会源于20世纪40年代英国建立的由政府资助的，致力于推动表演、视觉和文学艺术的机构。艺术委员会负责向组织或个人提供拨款，以支持这些组织或个人所从事的艺术文化活动。这种运作中的所谓公平原则，旨在保证拨款决定免遭政治干扰。当今，艺术委员会模式在英格兰、苏格兰、威尔士、爱尔兰以及加拿大、澳大利亚、新西兰广为使用。艺术委员会模式基于两个原则，分别被称为"手臂长度"（arm's length）和"同僚审查"（peer review）原则。"手臂长度"原则需要委员会建立一个独立机构，以避免政府部门以及政治组织强加的影响，作出独立的决定。"同僚审查"原则是指由专家决定艺术的拨款分配。这样，对有争议的艺术提供基金支持可被视为是理性的。

日本的"设置型"公共艺术并没有固定的艺术委员会，而是配合不同的城市再开发项目，由地方政府临时负责组建。如艺术委员会东京都厅和东京国际论坛的公共艺术，采取了将"独立"的个人引入艺术委员会中的做法。东京都厅公共艺术的艺术委员会成员来自不同的领域，由国立国际美术馆馆长三木多闻、昭和女子大学教授赤松大麓、读卖新闻社长小林与三次、服装设计师森英惠等12人组成，其中，半数以上并非美术专业者。东京国际论坛公共艺术的艺术委员会成员包括艺术策划人、建筑师和东京都政府生活文化局专员在内的8位成员。

这种艺术委员会模式在二战后部分地方政府所开展的户外雕塑设置事业时便已得到启用。如宇部市政府在1960年提

出了"用雕塑装饰宇部"的"造街运动",并设立"雕塑营运委员会"。"雕塑营运委员会"的运作即基于艺术委员会模式的原则。但这种由同僚进行作品评审的方式很难避免申请人的圈子相对较小而且彼此熟悉。所以,在20世纪90年代开始的公共艺术中,为追求一个更广泛、更有"代表性"的分配决定的参照基准,艺术拨款当局开始引入"独立"的个人(例如,来自非艺术领域的官员、社区的代表、私人部门的公司管理人员等),以冲淡同僚在拨款委员会中的影响。

除了艺术委员会模式,日本"设置型"公共艺术作品的征选使用较多的还有策划人模式。由于在艺术委员会集体策划模式中,评审委员专业背景和个人审美的不同会造成作品与环境难以协调、作品与作品之间风格不适的问题,而由某一策划人单独策划则避免了这一问题的产生。为了确保公平、公正的原则,多数情况下,公共艺术策划人由艺术委员会公开征选决定。

当代艺术已经进入"策划人时代"。北川弗拉姆和南条史生两位是日本乃至世界范围公认的杰出艺术策划人,Faret-立川和新宿I-Land公共艺术的成功与两位策划人的策划休戚相关。北川弗拉姆出生于1946年,毕业于东京艺术大学,是艺术前线画廊(Art Front Gallery)的业主,1977年开始推广国际前卫艺术,并参与策划各类美术展览和都市建筑项目。南条史生出生于1949年,曾就读于庆应义塾大学,获经济、艺术学位,担任国际交流基金会和名古屋ICA美术馆的顾问,从1990年开始从事艺术评论工作,并开始了独立艺术策划的生涯。日本多数的公共艺术研究者普遍认为由北川弗拉姆策划的Faret-立川开

创了日本现代公共艺术之先河，使当代艺术在日本获得了社会普遍性。可以这样理解，没有公共艺术策划人，日本现代公共艺术概念就很难获得实践。

与一般策划展览不同，"设置型"公共艺术的策划不仅需要投入庞大的经费用于公共艺术作品的购买、设置、管理和维护等；还需要确定在何种空间设置什么类型、什么材质的艺术作品，方可满足公众的需求，发挥公共艺术的机能性；又要涉及众多的当事人，如艺术家、当局、工程人员、维护人员。所以，除了具有过硬的专业素养外，如何在合理运用经费的情况下，协调好如此复杂的关系，就成为考验公共艺术策划人的最大难题，策划人的能力高强与否成为这类公共艺术成败的关键所在。策划人和策划方式的不同，使得展览每次都会有不同的主题，并呈现出新的看点。

四、多样化的公共艺术作品

早期日本城市公共空间中的艺术作品多为"城市雕塑"一种表现形态，而"设置型"公共艺术作品呈现出多样化的空间形态，并充分考虑了艺术作品的使用功能，除了城市雕塑外，还包括壁画、地面铺装、城市家具等多种类型。它采取了抽象和具象相结合的艺术形象，并且减少了对于普通公众而言"不明其意"的作品，也就是说，除了部分通过色彩起到装饰作用的抽象艺术作品外，多数被设置的艺术作品的形象对普通市民来说都有较高的可识别性。后现代主义雕塑作品，尤其是与大众文化紧密相联的波普艺术受到重视，罗伯特·印第安纳、罗伊·李奇登斯坦、安迪·沃霍尔等波普艺术大师的作品悉数被收入囊中。

公共艺术作品离不开材料的承载。早期的户外雕塑多以青铜、大理石为材，而合成树脂、纤维材料等新型复合材料在20世纪90年代开始的公共艺术作品中被频繁使用。如史蒂芬·纳克（Stephen Antonakos）为东京Faret-立川创作的一组由霓虹灯管为材料的作品。纳克使用拥有线与色彩的霓虹灯为材料，制作了都市中的晨、日、夕、夜不同表情。他的霓虹灯作品在微光中传达出拘谨且温柔的表情，如同都市夜里开放的温柔之花。

由于受材质的影响，早期日本各地的户外雕塑作品多以灰色调为主，如青灰色的铜像、浅灰和深灰色的大理石、亮灰镜面的不锈钢等。但从"设置型"公共艺术项目中的作品用色来看，新材料的使用令各种对比强烈、色彩鲜艳的颜色成为主基调，表现力鲜明。在现代建筑的灰色调中，点缀以些许亮色，打破了原本沉闷的空间，平添了趣味与活力。比如《会话》位于Faret-立川，由法国艺术家尼基·德·圣法尔创作，以女性、花、蛇、唇为元素，涂以红、白、青、紫、绿、黄等各种颜色，使该作品如同一个快乐的孩子散发出一种充满弹性的动力。公共艺术作品的色彩虽呈现出丰富、鲜艳、明快的面貌，但也并非都是撞色，其选择与设置场所、具体环境息息相关。在一些重要的节点空间，如广场中央、建筑出入口、道路转角等会更多使用明度和饱和度较高的红色、黄色、蓝色等。

相较早期户外雕塑多设置在高台之上的做法，"集中型"公共艺术中艺术作品的设置方式则更为自由，且更强调与周围环境的关联性。通常情况下，根据作品的设置状态来划分，可分为"独立型""附生·共生型"和"建造物整体型"，而每一类

型就其与公众、周围环境的关系又可进一步分为"使用·参与型""工程性功能型""视觉标示型"以及"装饰型"。所谓"独立型"即将艺术作品单独设置在某一具体场所；"附生·共生型"则是指与建筑物立面或其他"物件"相互依存设置的艺术作品；"建造物整体型"乃是将艺术作品作为建造物本身的一部分,一同进行设计。另外,"使用·参与型"是指可以被公众"使用",公众可与其"互动"的艺术作品；"工程性功能型"是将所设置的作品与公共基础设施相结合的设计；"视觉标示型"是具有"地标"作用的艺术作品,在视觉功能上,其大小、颜色等与周围环境有着密切关系,通常这类作品的体量较大；"装饰型"是为了美化、活跃、丰富空间环境而设置的艺术作品,与景观和场所环境不存在直接联系(表3-2)。

表3-2 根据作品的设置状态划分的"设置型"公共艺术项目类型及代表作品

		与公众、周围环境的关系			
		A	B	C	D
		使用·参与型	工程性功能型	视觉标示型	装饰型
设置状态	A 独立型	《无题》 依田久仁夫 Faret-立川	《最后的购物》 唐大雾 Faret-立川	LOVE 罗伯特· 印第安纳 新宿 I-Land	《模拟自行车》 罗伯特· 劳森伯格 Faret-立川

续 表

		与公众、周围环境的关系			
		A	B	C	D
		使用·参与型	工程性功能型	视觉标示型	装饰型
设置状态	B 附生·共生型	《无题》伊藤诚 Faret-立川	Thio-2 史蒂芬·安东纳科斯 Faret-立川	《口红》克莱斯·奥登伯格 Faret-立川	《靶标的背面》牛波 Faret-立川
	C 建造物整体型		Ena-1 史蒂芬·安东纳科斯 Faret-立川	From One Place to Another 丹尼尔·布伦 新宿I-Land	Le Stelle di Tokyo 吉尔伯托·佐里欧 新宿I-Land

第二节 "设置型"公共艺术范例

一、东京都厅公共艺术:"百分之一艺术"之先河

20世纪70年代,为了解决丸之内旧东京都厅舍老旧、狭窄、

分散等既有问题,时任东京都知事的铃木俊一强烈建议将东京都厅厅舍迁移至新宿。经过漫长的协商、准备,新的东京都厅舍于1988年起造,1991年正式启用。

为了提升都厅的文化氛围,在建筑策划阶段将公共艺术导入其中,并成立了艺术作品评选委员会,还提出将建设经费中的1%用于都厅厅舍和下沉式广场等公共空间的艺术项目设置,金额约为1 640万美元。该项目采取艺术委员会集体策划的方式征选作品。不同领域的专家为作品的征选出谋划策,并赴纽约、巴黎、罗马、阿姆斯特丹等地实地考察取经。确定的38件作品出自日本本土及海外34位艺术家之手,均是20世纪60年代起在雕塑展中获奖的作品,当中的一些艺术家如佐藤忠良、舟越保武、村井正诚都是日本艺术界的泰斗级人物。其中8件作品以公开征集方式产生后经委员会评审,剩余作品由评审委员会推荐选出,最后所有作品再通过委员会评审产生。这38件作品主要分为抽象和具象两种风格,既有壁画也有雕塑,分布在东京都厅市民广场以及厅舍和都议会议事堂内外,除市民广场上的8件具象男女人像雕塑外,其他皆为抽象作品(参见图3-27-3-33)。

通常情况下,小组评选委员会最终会按照需要达成共识并作出决定,然而,由于涉及的专业人士有着不同的背景,要意见一致并非易事,为此在某种程度上必须相互妥协亦是不可避免的事。为此,某些标新立异的作品就较难得到全数认可。同时,此次小组评选委员会中没有景观专家、雕塑家、建筑家等专业人士,是小组评选委员会的一大不足之处。

图 3-27 《振翅》 舟越保武 东京都厅市民广场

图 3-28 《听天》 雨宫敬子 东京都厅市民广场

第三章 日本"设置型"公共艺术

图 3-29 《亚当与夏娃》 池田宗弘 东京都厅市民广场

图 3-30 东京都厅市民广场

图 3-31 《朱甲的容貌》 清水九兵卫　东京都厅第一厅舍
图片来源：http://www.yokoso.metro.tokyo.jp/artwork/index.html

图 3-32 《天空基座》 关根伸夫　东京都厅中央公园
图片来源：http://www.yokoso.metro.tokyo.jp/artwork/index.html

图 3-33 《拴住》 冈本胜利　东京都厅第一厅舍
图片来源：http://www.yokoso.metro.tokyo.jp/artwork/index.html

二、Faret-立川公共艺术："工程艺术化"之先例

一般而言，Faret-立川公共艺术被认为是日本第一次真正意义上的公共艺术实践，不仅艺术作品获得了公众普遍接受和认可，而且在后期的维护、宣传、推广等方面也体现出了市民大众良好的参与意识。

立川市是东京的大型卫星城市之一，位于东京都多摩区境内，多摩川中游左岸的武藏野台地上。新的城市名"Faret"由意大利语"Fare（意为创造、新生）"和立川（Tachikawa）的首字母"T"组成。项目由住宅·都市整备公团（东京支社）开发，建设包括办公楼、宾馆、大型百货公司、电影院、图书馆等生活设施。在整个工程竣工前的三年，也就是1991年，为了改变人们对立川的印象，从"军事基地"转变为"文化城市"，利用艺术实现这一主题的构想油然而生。该项目提供了高达1000万美元的经费，采用征募办法选出得奖人担任艺术策划。北川弗拉姆以其独特的构想成功当选Faret-立川公共艺术的策划人。

由于该公共艺术计划并非在城市再开发项目之初已有考虑，在建筑物开敞空间非常有限的前提下，只有有效利用步道、花坛和建筑物立面空间方可避免造成视觉和行动上的拥挤。所以，北川氏尤其强调将现有的公共设施，如井盖、车挡、长椅、通气孔等都与艺术创作相结合。他指出，公共艺术作品的设置"必须反映城市的当代性、艺术实用化、创造一个充满奇特与新发现的城市，令人享受其中喜悦"。具体细化成以下几点：

（1）将有负面形象的公共设施，如垃圾焚化炉予以美化。

（2）将现有的公共设施，如地面、建筑墙壁、排换气孔、地下排水道盖、消防火栓、停车标识等有效利用，使其在实用之余也有艺术价值。

（3）利用广告板隐藏混乱的城市内面。

（4）美化建筑的各连接点，如进口处、窗户门槛、楼梯口。

（5）利用艺术活化新旧建筑、建地边缘或有多种设施的死角。

（6）混乱不美观的汽车与自行车停放处，施以装扮成为可供人类冥思幻想的空间。

（7）艺术应揽入肉眼无法见到的空间，如新闻广告媒体、语言、声音等。

（8）节庆、艺术展览、烟火大会、集市能带给城市朝气和生命。推广教育性的活动，如维修保养、导览等是长期性保持"文化与文雅"主题的途径[①]。

在选择艺术家时，北川弗拉姆本着以下四项原则：

（1）国际化、种族多元化的取向，以反映未来城市的国际性。

（2）作品必须反映当代议题。

（3）作品反映个人文化背景者优先。

（4）艺术家已建立当代艺坛声誉，或已参与重要联展，或已在日本得到承认，或已被美术馆收藏，或具有未来发展潜力。

① 刘俐.日本公共艺术生态[M].吉林：吉林科学技术出版社，2002：50-51.

在整个项目的进程中，北川氏曾先后6次前往国外造访艺术家，说明其构想并邀请艺术家前往立川考察环境，选择作品的设置场地，并在日本进行具体艺术作品的制作。住宅·都市整备公团给予了北川氏充分的自主性，而北川氏也尽其所能为艺术家创造良好的创作条件和环境。最终，来自36个国家92位艺术家的109件作品被设置在了这个占地仅5.9公顷的小镇中，波普艺术、极少主义、超现实主义、写实主义和观念艺术作品交相辉映（图3-34—3-46）。

北川弗拉姆曾在Faret-立川成立20周年之际进行了这样的评价："'Faret-立川'成立至今已20个年头了。在重建开发事业里能够如此认真考虑及实行公共艺术规划，又能得到市民、业主和行政的慷慨支持，这是一个很难得的事。'Faret-立川'是今日在日本各地普及的'由艺术推进地区发展'活动的先驱，在海外各国也成为考虑城市开发时的出发点，获得了好评。""Faret-立川的艺术不仅作为公共艺术策划的成功范例列入美术教材里，而且从2008年开始被选取为立川市小学5年级的课程题材，成为地域的实在教材。此外，此项目从1994年获得日本城市计划学会设计计划奖起，在城市规划领域也颇受好评，吸引了国内外很多人来立川参观。由立川市民为主的志愿者团体'Faret-俱乐部'成立于1997年，主要活动为艺术作品导讲、清扫及主办艺术家演讲等，参加人数至今已有18 600多人次。"[1]

[1] Faret-立川.Faret-立川ART介绍[EB/OL]. http://www.tachikawa-chiikibunka. or.jp/faretart/zh-CN/about/.

图 3-34 《车挡（长椅）》 深井隆　Faret-立川

图 3-35 《人间球体空间入口》 箕原真　Faret-立川

第三章 日本"设置型"公共艺术

图 3-36 《路灯》 马丁·基彭柏格 Faret-立川

图 3-37 《山》 阿尼什·卡普尔 Faret-立川

图 3-38 《车挡（长椅）》 维托·阿肯锡 Faret-立川

图 3-39 《溯洄的大木》 西雅秋 Faret-立川

第三章 日本"设置型"公共艺术

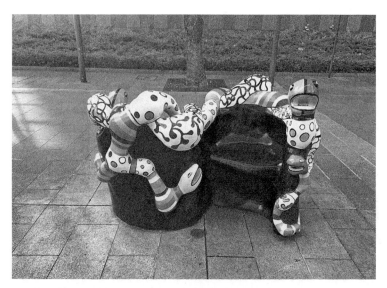

图 3-40 《会话》 尼基·德·圣法尔 Faret-立川

图 3-41 《黑龙-家族用》 玛瑞纳·阿布拉莫维奇 Faret-立川

图 3-42 《守路神》 格奥尔基 Faret-立川

图 3-43 《展示物（陌生人）》 桑德杰克·阿克潘 Faret-立川

图 3-44	图 3-45
图 3-46	

图 3-44 《车挡（长椅）》 山本正道 Faret-立川
图 3-45 《通气塔》 宫岛达南 Faret-立川
图 3-46 《车挡（长椅）》 依田久仁夫和艾斯特鲁·阿尔巴尔达内 Faret-立川

三、新宿I-Land公共艺术：建筑与艺术的有机结合

新宿I-Land（新宿アイランド）位于东京西新宿六丁目东区，与东京都厅新办公大楼隔街相望，是一块不规则的三角形用地。原为300多户的木结构住宅区，从20世纪70年代起打算重新开发，经过漫长的协商，80年代初东京住宅·都市整备公团（东京支社）才最终说服居民将土地出售给政府，原居民迁往他处，或留住该区新建住宅大厦，与整备公团共同投资。结果，28户原居民迁入新建住宅大厦，其余皆迁至他处。而财产权则由190个不同的公私单位共有，其中政府的自来水水利局为最大投资者。经规划、建设，最终于1995年竣工。区域内设有办公楼、住宅楼、专门学校、商场、广场等。

作为建筑工程的负责人，六鹿正治在构思之初，便想到了公共艺术的设置，并邀请南条史生为总策划人。这是日本公共艺术史上建筑师与艺术策划人的首次联手。在该项目的规划阶段，建筑师、策划人和艺术家考虑了作品与区域地形及环境的关系，使艺术作品与建筑空间实现了很好的融合。六鹿正治和南条史生首先为作品的评选制定了四个标准：

（1）必须在国际艺坛享有盛名；

（2）作品与建筑空间有关；

（3）所有的作品必须表现统一观念；

（4）作品应含乐观开朗的基调。国外的艺术家群中，知名度高的中坚辈；国内方面，参加过威尼斯双年展、卡塞尔文献展

等国际展两次以上者,可为考虑对象①。

之后,策划人南条史生便从挖掘该区域的历史和文化脉络着手,寻找创作主题。鉴于过去此地是民居,历史文化的背景相对薄弱,从建筑与空间的角度切入更具有可行性,为此,最终将主题定为"人类的爱与未来"。在作品的实际征选过程中,南条史生又增加了一个条件,即作家必须人格高尚、具弹性、容易沟通。企划者与建筑师经过一年多的商谈最终确定了10位受邀艺术家,其后便携带建筑模型多次出国造访艺术家。在1992年3月至次年3月第一次造访时,通过建筑模型来解释建筑的构造、观念、广场空间特征等。收到所有的书面提议后,再次前往国外与艺术家协商作品的内容、制作工艺、设置地点、整体进度等。此后,第三回差旅时对作品的制作状况进行视察,同时办理付款取货等手续,以及沟通交流需要密切配合的技术事项。这些购置的大型雕塑作品在设置前,必须与多方协调配合,如因事先准备不足,导致作品受损,或未得到道路使用许可而卸货,将会带来时间、金钱和人力等各方面的巨大损失。

该公共艺术项目总共耗资700万美元。身为艺术评论家的南条史生,从纯粹的美术视角去收集那些具有馆藏水准的、拥有自己个性的艺术作品并加以系统性的安置。10位参与的艺术家来自日本和欧美,共创作了14件艺术作品,其中8位海外艺术家都是20世纪60年代以来最具威望和影响力的人物,囊括了

① 刘俐.日本公共艺术生态[M].吉林:吉林科学技术出版社,2002.

罗伯特·印第安纳、罗伊·李奇登斯坦、索尔·里维特、吉尔伯托·佐里欧、丹尼尔·布伦等（图3-47—3-52）。异国文化的介入，与本土文化的交织、共存，成为该项目想要表达的重点。

新宿I-Land公共艺术在作品选择上充分考虑了建筑内外的环境，在室外选择与周围环境相协调的明亮色彩，如罗伯特·印第安纳和罗伊·李奇登斯坦的两件作品，而在室内则采用相对低调沉稳的几何线条图纹，如索尔·里维特、丹尼尔·布伦的作品。横滨市企划局的一位官员在公共艺术的座谈会上指出，建筑家与公共艺术企划人共同联手、相互考虑建筑与艺术的互动性所立下的典范，将影响到日本未来公共艺术事业的发展。

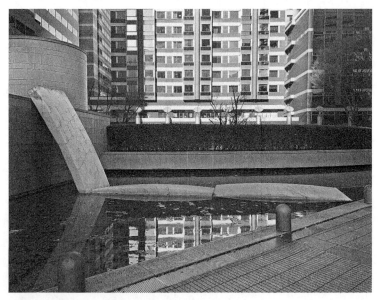

图3-47 《激情》 卢西亚诺·法布罗 新宿I-Land

第三章 日本"设置型"公共艺术

图 3-48 《日晷》 吉里欧·帕奥里尼 新宿 I-Land

图 3-49 《昴宿星》 长泽英俊 新宿 I-Land

图 3-50 《指甲和大理石》 居斯帕·皮诺内 新宿 I-Land

图 3-51 《东京的一笔（二）》 罗伊·李奇登斯坦 新宿 I-Land　　图 3-52 《东京的一笔（一）》 罗伊·李奇登斯坦 新宿 I-Land

Faret-立川和新宿 I-Land 公共艺术项目于前后相差不到数月的时间内完成，在日本掀起数度高潮。这两个公共艺术项目之所以能引来如此多的关注与两位策划人的后期宣传关系甚密，他们不惜花费重金发动媒体力量，积极开展教育、宣导工作，在各地相继举办演讲会、座谈会，出版了不下五六种的专辑录像、目录、手册、通信、地图等。另外，两位策划人在维修保养上的准备工作也值得一提。所有与作品有关的制作艺术家、代理人、材料、构造方法、特征（有按钮、用电或水）、产地、油漆型号、保养日期、装置公司等，详细列成 1 本手册，交于管理单位，可谓是巨细靡遗。

四、东京国际论坛公共艺术：点亮"多样性之舟"

东京国际论坛（東京国際フォーラム）位于东京都千代田

区，原为旧东京都厅舍所在地，1985年提出基本规划，1997年正式启用，是东京非常重要的文化和信息管理设施。由东京都政府和私人投资共同建造，美籍建筑家拉法埃尔·威尼奥利（Rafael Vinoly）设计，建筑群由A、B、C、D和玻璃楼共5栋楼组成。

该建筑空间的公共艺术设置项目完成于1996年底。公共艺术作品是由东京都政府下设的艺术委员会采取策划案征稿比赛的方式评定选出的，委员会成员包括艺术策划人、建筑师和东京都政府生活文化局专员在内的八位成员，以"多样性之舟"为主题进行甄选。由东京艺术与设计大学教授和批评家信太巽担任艺术主持人，他曾形容这组建筑物像"一艘巨大的透明船停泊在东京中心的海面上"。信太巽注意到现代建筑崇尚"极端的简洁"，他希望通过艺术作品的设置而有所缓解。出于这个目的，他选择具有文化内涵的多样化的作品，强调自然的、手工的美感[①]。

由于预算的限制，该公共艺术项目仅获得了580万美元预算。只订制了四件作品，分别是：理查·朗戈创作的由石头组成的圆阵作品；安田侃创作的大理石卵形雕塑；安东尼·卡罗制作的一件小型铜器以及埃尔斯沃思·凯利制作的一件壁饰。其余的经费用于购买50位艺术家的作品，不仅包括美国、意大利、法国、德国等欧美国家艺术家的作品，也有来自以色列、泰

① ［美］埃利诺·哈特尼.日本的公共艺术[J].江文，译.世界美术，1997（3）：20.

国、新加坡、菲律宾、中国等亚洲国家艺术家的作品。这些作品风格各异,波普艺术、极少主义、贫穷艺术、超现实主义、观念艺术等相衬相映。理查·朗戈、安迪·沃霍尔、格哈德·李希特、赵无极、李禹焕、野口勇、草间弥生、杉本博司等皆是在国际上享有盛誉的艺术家。作品的展示并不局限于室外,多达70余件的绘画、摄影、版画作品被展示在建筑内部的公共空间中。较为大型的两件作品分别是设置于广场上的安田侃和理查·朗戈创作的抽象"石景"艺术,让人不禁联想到日本的枯山水,前者采用的是卡拉拉白色大理石,后者则以日本的玄武岩为材,与建筑风格和色彩相匹配。其余的多为小尺幅的二维作品,被展示在楼内的会议室以及室内其他公共区域位置。传统与现代、本土与海外、人造与天然共存,充分体现出了文化的多样性(图3-53—3-61)。

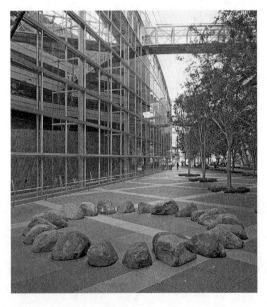

图3-53 《半球圈》 理查·朗戈 东京国际论坛
图片来源:https://www.t-i-forum.co.jp/art_work/

第三章　日本"设置型"公共艺术

图 3-54 《自然研究》 路易斯·布尔乔亚　东京国际论坛
图片来源：https://www.t-i-forum.co.jp/art_work/

图 3-55 《无题 1994—95》 马丁·普伊尔　东京国际论坛
图片来源：https://www.t-i-forum.co.jp/art_work/

图 3-56 《好莱坞，埃尔卡皮坦剧场》 杉本博司　东京国际论坛
图片来源：https://www.t-i-forum.co.jp/art_work/

图 3-57 《无题》 朝比奈逸人 东京国际论坛
图片来源：https://www.t-i-forum.co.jp/art_work/

图 3-58 《意心归》 安田侃 东京国际论坛
图片来源：https://www.t-i-forum.co.jp/art_work/

第三章 日本"设置型"公共艺术

图 3-59 《生命之树》 江口周 东京国际论坛
图片来源：https://www.t-i-forum.co.jp/art_work/

图 3-60 《无题》 克劳德·维亚那 东京国际论坛
图片来源：https://www.t-i-forum.co.jp/art_work/

115

图3-61 《蒲团》 莉莎·米洛伊 东京国际论坛
图片来源：https://www.t-i-forum.co.jp/art_work/

五、埼玉新都心公共艺术：艺术家与学生的共同创作

埼玉新都心位于旧浦和市、大宫市两市与旧与野市之间，是埼玉县埼玉市的都市开发区。为了有效利用1984年停止运作的国铁大宫操车场，政府阁议决定进行再开发、土地重划。埼玉新都心2000年5月5日"开街"，开街后成为埼玉县内重要的民间企业据点，并与浦和站、大宫站一同被指定为埼玉市主要办公商区。"新都心整备事业"包括了埼玉新都心站、地上二楼连接各设施的行人步道、都市计划道路、区划街道、首都高速道路等基础建设以及民间企业高层大楼、埼玉超级体育馆、榉树广场等。

埼玉新都心的公共艺术计划与新都心的开发事业一同开展，由建设省、邮政省、简易保险福利事业团（均为当时）在官厅周围实施。由环境计划研究所的池村明生和中村利惠负责项目

第三章 日本"设置型"公共艺术

推进,采取听证制度选取艺术家、设计师和候补艺术家。以"开放的官厅街"为主题,围绕"平安""放松""艺术之街埼玉"为关键字,在官厅周围区域步道与地上的"月之广场""潺潺之丘"等处进行了集中的公共艺术作品设置。

该项目中的公共艺术作品可大致归为两类:一类是以艺术家为主体进行创作的作品,如设置在"月之广场"的《月夜间》《爬虫类》(图3-62),设置在2号官厅和检查楼附件的《地球的圆弧》《水上的花庭》等;另一类则是以学生为主体进行创作的名为《如此朝气蓬勃的事物》的系列作品,共分5个主题,分别是:《住在海里》(图3-63)、《住在绿色的世界里》(图3-64)、《住在种子里》(图3-65)、《住在行星上》(图3-66)以及《住在心里》,这部分作品被错落有致地设置在从1号官厅前的行人步

图3-62 《爬虫类》 埼玉新都心官厅街区

图3-63 《住在海里》 共同创作　埼玉新都心官厅街区

图3-64 《住在绿色的世界里》 共同创作　埼玉新都心官厅街区

图3-65 《住在种子里》 共同创作　埼玉新都心官厅街区

第三章 日本"设置型"公共艺术

图 3-66 《住在行星上》 共同创作 埼玉新都心官厅街区

道至邮政厅舍外约1.2千米区域内,是该项目的亮点所在。这部分作品由吉川阳一郎、诸泉茂、大冢聪、光井清阳和中濑康志等5位艺术家,以及关东地区10个工作坊的280名小学生共同创作完成。在创作之初,这些学生十分困惑,不知如何是好,但艺术家并没有因此而去限定他们创作,反而通过游戏的形式让学生们自由绘画。之后,艺术家便寻求制作工坊将学生们创作的图形运用不锈钢材料进行加工制作。这些作品色调、材质统一,造型生动,令建筑空间充满层次与生机。由于艺术家的"放手",使得这些小学生能够充分地发挥他们的自主性,不受艺术家固有思维的限制。艺术家在此过程中扮演了引导者和整合者的角色,而非艺术创作的主导者。

六、六本木新城公共艺术：成就"艺术智慧之城"

六本木新城位于东京地铁日比谷线六本木站西南，占地约11公顷，总建筑面积约为76万平方米，是日本国内由民间企业承担的最大规模的城区改建工程。六本木新城是商业云集之地，其基本开发理念是打造一座属于21世纪的城市。其以"文化都心"为建设理念，集写字楼、住宅、商业设施、文化设施、酒店、影城、电视台等为一体，是具有"居住、工作、游玩、休闲、学习、创造"等多功能的复合型城区。1986年11月，东京都将该地区列为再开发区域，由朝日电视台和森大厦株式会社牵头组建再开发预备联合会，涵盖了该区域的大约500个产权所有者。在经过15年的商议、审批后，联合会于2000年启动施工。

六本木新城以"艺术智慧之城（Artelligent City）"作口号——结合了Art（艺术）和Intelligent（智慧），宣称此地为艺术、文化和知识性活动的聚集地。六本木新城的公共区域设有9件公共艺术作品，出自日本和国外的大师之手，其中6件由森美术馆管理，3件由朝日电视台总部大楼设计师槙文彦亲自挑选。最主要的公共艺术作品，通常被设置在六本木新城最贵重的商业空间，这不但增加了商店的"文化"气息，同时也让消费者感到在其中购物是一项高品位的活动。在主干道榉树坂大道沿线——该大道是六本木新城的一条集中了国际第一流名牌时装专门店、高级餐馆、精品店的街道——13位日本国内及海外的设计师携手创作了13件"城市家具"，欲构筑全世界第一个"街景"计划。日比野克彦的《如此大的石头来自何处？这条河

第三章　日本"设置型"公共艺术

流将流去何方？我将去往何处？》、内田繁的《除了爱我什么都不能给你》(图3-67)、吉冈德仁的《消失在雨中的椅子》(图3-68)等皆为坐具，让人们在逛街之余可以休息、停留、拍照。造型、色彩、质感各异的城市家具为这条街道注入了活力，并为沿街的商铺带去人气，成为人们乐意踏足的城市新地标。

法国著名艺术家路易斯·布尔乔亚创作的大型蜘蛛雕塑《妈妈》(*Maman*)(图3-69)被视为六本木新城的地标。《妈妈》为青铜、不锈钢和大理石材质，高10米，宽9米。众多世界一流博物馆均收购了该作品，如加拿大渥太华国立美术馆、俄罗斯圣彼得堡埃米塔吉博物馆、西班牙毕尔包古根汉博物馆、韩国首尔三星现代美术馆、法国巴黎杜乐丽花园、英国伦敦泰晤士现代美

图 3-67　《除了爱我什么都不能给你》　内田繁　六本木新城

图3-68 《消失在雨中的椅子》 吉冈德仁 六本木新城

图3-69 《妈妈》 路易斯·布尔乔亚 六本木新城

术馆等。由于通常设置在各大美术馆博物馆入口附近的醒目位置,《妈妈》已然成为顶级博物馆的"金字招牌";而设置在六本木新城的《妈妈》雕塑与顶级博物馆门前的蜘蛛雕塑一模一样。开发商希望将这件雕塑作品作为一种符号表征,意即,有了此一雕塑,六本木新城便在象征层面得到与各举世知名的博物馆一样的地位,即是镇守现代艺术的代表空间。同时,把艺术融入商业空间中,让艺术提升消费活动的格调及层次是发展商十分高明的策略。人们在购物、消费的同时因为偶然间看到的艺术作品而收获额外的惊喜,增添了消费活动的乐趣。通过媒体的大量宣传,进一步提升了六本木新城的知名度,人们因此蜂拥而至,使之迅速成为一处新景点。当下,"文化"或"艺术",已成为以消费为主题的城市空间设计不可或缺的、必备的宣传方式。

第三节 "设置型"公共艺术的影响

一、艺术家和公众的提升

日本公共艺术的发展首先的受益者应该说是艺术专业人士本身。因为长期以来艺术工作者,尤其是雕塑艺术家,他们往往是"职场"上的弱势群体。在任何情况下,非金钱动机很可能比任何经济奖励对艺术家推动其职业生涯更重要。然而,在经济社会的现实运转中,这种动机往往让艺术家无法获得足够的收入,

导致艺术家自身很难实现自我提升,甚至会影响到雕塑艺术的"从业"人数。艺术家不得不以非艺术收入的手段来维持基本的生计。第二职业的出现让艺术家的生活水平得到提高,却也因此减少了艺术实践的时间,从而限制了对艺术家人力资本的投资。而公共艺术的兴起则在一定程度上改变了这种情况。与展示在美术馆和博物馆内的艺术作品相比,展示在城市公共空间的公共艺术更容易被人们看到和欣赏,也更容易让人亲近。那些具有"话题性"的作品备受关注,而创作这些作品的艺术家和负责策划艺术项目的策划人也因此名声大噪,甚至蜚声海外,艺术工作者的经济待遇随之得到改善,由此带来的便是更良性的职业发展,最终令这部分艺术工作者得到进一步的提升。

另一方面,艺术被认为是一种"习得的"或"培养出来的"品位。这绝非是对艺术的贬低。这种"培养出来的"品位指的是人们必须熟悉艺术,然后从中找到乐趣,而你越是熟悉艺术,你就可以从中获得越多的快乐。美国经济学家詹姆斯·海尔布伦曾说:"品位显然是决定艺术(或任何其他对消费者有好处的事物)的消费者需求水平的最重要的变量之一。"公共艺术对市民大众的影响是渐进的,从被动的习得到主动的参与,从单纯的审美活动过渡到美的创造。二战后,日本从艺术造街运动开始逐渐改变战前各界普遍对城市外部空间漠视的现象,让市民大众有了在公共空间近距离接触更多艺术作品的机会。人们在城市公共空间中频繁地与各种形式的优秀艺术作品近距离接触,不但培养和提升了人们的审美鉴赏力,同时也丰富了人们的审美趣味。

与此同时,当城市公共空间因为公共艺术的设置得到美化,

当人们工作生活的环境变得怡人,那人们便会更加主动地,或者说是下意识地去呵护这样美好的环境,主动担负起维护城市形象的责任。作为市民共有财产的公共艺术作品,其在环境中的维护需要市民共同参与,又无形中调动和培养了市民平等参与城市公共活动的责任感和积极性。

二、积淀与塑造城市文化

城市文化是由生活在这个城市中的市民经过长期的积淀共同造就的物质与精神财富的总和。城市文化有物质和非物质之分,前者包括城市建筑、公园、城市雕塑等;后者则涉及习俗、宗教等。公共艺术是城市文化的展现形式之一,一个城市的城市文化影响着公共艺术的发展,反之,公共艺术对城市文化也起着推动作用。海德格尔提出:"艺术是历史性的,作为历史性的艺术是对作品中的真理的创造性保存。艺术作为诗而发生。诗就是赠予、建基和开端的三重意义的创建。作为创建的艺术本质上就是历史性的。这不只是意味着,艺术在外在的意义上有其历史,在时间的过程中它与其他许多事物一同出现,并且在这个过程中变化、消失,为历史学提供变迁着的景观。在本质意义上讲,艺术是一种创建历史的历史。"设置在城市公共空间中的艺术作品给日本各城市的地理和文化风景留下了难以磨灭的印记,为这些亮丽的风景遗产做出了不可磨灭的贡献。

20世纪80年代后,在全球化浪潮的席卷之下,国际关系向着日趋紧密和相互依存的方向发展,然而,正是在这一发展趋势下,以资本主义扩张为目标的城市为了建造更多"生意空间",

历史邻里空间很轻易被移平。空间因此失去了其人文、历史及政治的凝聚力和意义。"千城一面"是全球化发展带来的一种悲哀，因为司空见惯，所以无法印象深刻。

从日本公共艺术设置的环境来看，公共艺术作品都被设置在现代化的建筑内外，无论它们本身是否风格各异，但这些由玻璃幕墙组合而成的建筑相较于日本传统的木结构住宅而言，其地域特色并非明显。而公共艺术的出现在很大程度上化解了这种缺失。虽然日本多数的"设置型"公共艺术项目中的艺术作品都非日本传统的艺术表现形式，但将从世界各地不同文化圈中选取的风格各异、形态万千的作品集中设置于某一特定的场所，却形成了一种独特的面貌和氛围，打破了原本单调、缺乏生气的城市公共空间之感，大大丰富了城市公共空间的内容和色彩，彰显了地域性特征。城市文化的地域性正是城市文化独特性的体现，是每个城市所特有的名片，是由时间的延续性所造就的。但凡去过Faret-立川的人，即便只是匆匆过客，即便对艺术知之甚少，也很难会把Faret-立川和其他地方混为一谈。这很大程度上是因为Faret-立川的公共艺术给人们留下的深刻印象。显然，公共艺术已成为塑造日本各个城市的城市文化不可或缺的一部分。

三、助力区域经济发展

2004年哈佛大学的一项研究成果报告得出的核心结论是这样表述的："世界经济的重心正在向文化积累厚重的城市转移。"根据美国国家艺术基金会的推算，对公共艺术的经费投入可得到12倍的连带经济效益。

第三章 日本"设置型"公共艺术

公共艺术不同于其他收取门票的艺术文化部门,后者有一个具体的数值可以进行研究比较。公共艺术顾名思义体现了艺术的"公共性",而这一公共性的重要衡量标准就是是否"免费"服务于市民大众。这虽然为我们寻找切实的数据证明公共艺术所带来的货币收益造成了困难,但我们却可以以一个城市当中由公共艺术所带来的经济活动的比例来判断出公共艺术的经济影响,通过估计"艺术部门"(公共艺术管理部门)、艺术家的直接消费、间接消费和引致消费来实现这一判断。具体来看,"艺术部门"收购本区域艺术家创作的艺术作品的费用为直接消费。"直接"支出后的其他轮次的支出都是由艺术部门活动所引发的"间接"消费,如生产艺术作品,艺术家需要有电、水等能源,需要购买木材、石头、金属等材料,以及雕塑刀、雕塑转台、切割机等设备,并支付工作室等场地租借费用。此外,艺术部门不仅要支付艺术家艺术作品或版权费用,还需要支付相关工作人员的工资和薪水,这属于另一种直接消费,并会引起一系列更进一步的活动循环,如员工购买各类维持运营的耗材。这些逐级递减的更进一步的循环便被认为是引致消费,它们是由艺术部门的运营引发出来的。

公共艺术的设置使城市环境得以美化,进而在国际层面获得更佳的"软性印象",增加地方的文化气氛、提升空间的象征价值(或格调、档次),由此会吸引新公司到该城市定址,而非其他城市。与此同时,本国的、甚至他国的精英人士也会选择此处的房产生活。佐京(Zukin)指出,若从地产发展角度去诠释城市文化、艺术策略,人们会马上明白,文化包装,加上街道艺术作

品在城市各类空间的适当放置的理由,正是使城中残旧的建筑能重新被吸纳至地产投资项目里面。同时更会提高新开发区域的价值,它们会是同时牵动邻近房地产价值提高的"卖点",于是,同区新建的住宅或商业大楼也因这些文化卖点而获得出售价值的提升。地方的知名度因此打响,吸引国内外各类公司、民间企业和"精英"入驻。六本木新城公共艺术是这类典范,由此成功地起到了"吸引入驻与入住"作用。开业至今超过200家餐厅、酒店和店铺入驻六本木新城。其最大的成功之处是让城市不单是成为文化、艺术的载体,而且是让城市本身也成为艺术品。"六本木"的一切文化设施,就像(本来该)戴在诗人头上的桂冠(即文化象征资本的符码)。[1]同时,通过诱发高消费的商店如精品名牌时装店、画廊、高价餐厅及酒吧等在旁边营业,原来已残旧的市中心区由此而活化起来,一跃而成为城中的人群聚集之地。于是,同区新建的住宅或商业大楼也因这些文化卖点而水涨船高。

公共艺术使城市声名大噪,给予设置空间一个鲜明的品牌、形象来吸引游客,为城市带来源源不断的参观者。笔者初到日本之时,发现在东京的书店中往往有一个专门售卖东京旅游指南的书架,而其中就有贩售类似"公共艺术指南"的图书。很多初到东京的日本国内外游客专程冲着东京都厅、新宿I-Land、Faret-立川、六本木新城等公共艺术前去造访,这些公共艺术已成为东京炙手可热的旅游景点,带动了周边的消费。

[1] 郭恩慈.东亚城市空间生产:探索东京、上海、香港的城市文化[M].台北:田园城市文化事业有限公司,2011:55.

（第四章）

日本『艺术项目型』公共艺术

与"设置型"公共艺术相比,"艺术项目型"公共艺术在日本更显现出厚积薄发之势。20世纪90年代初,日本泡沫经济的破灭影响了整个社会。正是在这时,赠款和筹款出现在日本艺术界,并开始转向支持个人艺术家和小型艺术家团体。由此刺激了"艺术项目型"公共艺术的发展。

"艺术项目型"公共艺术主张艺术必须与社会结合,通过公众的参与方能确立作品本身的价值。不同于博物馆、美术馆中艺术品陈列式的单纯展览,也不同于"设置型"公共艺术相对静态的视觉体验,"艺术项目型"公共艺术需要一连串艺术家与公众的互动与分享才能完成作品,是一种基于"共同创造"来获得艺术作品的体验。

2000年后,"艺术项目型"公共艺术在日本的开展可谓是如火如荼,不同的项目开展方式、运营模式存在着较大的差异。这些项目中的多数通常在"边缘化"地带开展,如废弃的学校和仓库、没落的温泉街、空置的日本传统房屋等等。有的由地方政府部门发起,有的则由大学、艺术博物馆、艺术家个人等发起。然而,当社区营造与艺术活动并举时容易产生对立状况,直到近年开始出现的一些颇具规模且持续运行的项目中才可见社区营造的经济取向与艺术活动的艺术取向融合的迹象。

对"艺术项目型"公共艺术开展艺术批评时,对于强调过程而不是结果的艺术项目来说,传统的艺术批评方式显然会失效。所以,相较于对其进行社会价值的界定,对其审美价值的评

估则显得力不从心，这也成为日本社会科学领域中尚未解决的问题之一。

第一节 "艺术项目型"公共艺术的肇始及与当地的关系

一、"艺术项目型"公共艺术与"社会参与艺术"

从1990年开始，被称为"艺术项目"的倡议在日本越来越受欢迎。在第一章绪论的第二节中我们对"艺术项目型"公共艺术的定义、特征作了大致介绍。这里，我们将对"艺术项目型"公共艺术与"社会参与艺术"的异同进行比较，以便我们对其有更全面的认识。

艺术项目强调形形色色的人在活动中的参与过程。艺术中"参与"的概念可谓由来已久，自欧洲前卫艺术运动以来逐渐深入人心。"艺术是否参与社会""参与式艺术的界限""艺术语言与艺术介入的争论"等问题，在探讨艺术本体论时常被纳入其中。自20世纪初期开始，参与式艺术就穿插在达达主义、未来主义、构成主义等展演艺术之中。20世纪60年代的情境主义国际（Situationist International, SI）提倡的"反艺术"运动、博伊斯的"社会雕塑"以及卡普罗的"偶发艺术"都或多或少地包含有艺术参与社会的势头。社会参与艺术（socially engaged art）作为一种刺激社会想象的媒介，通过公众参与在行动主义、艺术和

现实生活之间的平衡来实现社会的变革。

日本艺术项目之所以吸引艺术专家关注是因为其有两个不同于西方的特色。其一，与社会参与艺术相比，艺术项目很少有艺术作品和活动传达明确的政治信息或社会批评观点。尽管这种无党派倾向经常被日本艺术评论家批评为"为迎合作为赞助者的地方政府的意愿"，但事实上，它更多地与项目导向希望艺术家与艺术领域之外的人形成众多社会关系有关。其二，在日本的艺术项目中，个人的艺术作品和活动并没有明确的目标。如艺术项目中最常见的艺术节，艺术节通常是在区域发展总任务下组织的，往往反映了赞助此类活动的地方政府的政策，但在这些节日中出现的个人艺术品和活动并不一定有着明确的社会使命。艺术项目并不是要与某些激进的公民建立联系，而是让大多数社会意识相对不成熟的人参与进来，并与那些可能持有模糊的改良主义态度的人合作，以探索社会中的"不明确的、模糊的不安感"。通过制作艺术的过程与他人深入接触，由此增强多数人的社会意识。例如，参与者被邀请用他们的手参与完成创造性的任务，这项正在进行的任务会在人们之间产生新的沟通渠道，并使项目持续推进。在日本，人们希望艺术项目能够达到的目标是解除现有社区中根深蒂固的限制，消除继承的社会关系，通过建立项目之前不存在的新社会背景，为特定领域带来新的吸引力，并帮助人们发现他们生活中的目的感。这导致了在艺术史和审美之外的领域，如社会学、文化经济学、文化政策、城市规划、公共管理和教育积极讨论艺术项目。

更具体地说，艺术项目一词用于广泛的活动，与传统的侧重

于展示特定艺术家艺术作品的展览形式不同,艺术项目是在传统博物馆和画廊之外举办的与艺术相关的活动。从艺术家在废弃学校等废弃场所举办或组织的展览,到诸如解决社会融入之类社区问题的,涉及户外展览和表演的艺术节。但在任何情况下,艺术项目都涉及创造性的表达形式,这些表达形式延伸到当代社会,关注于特定的社会状况,并试图对这种状况产生某种转变。参加艺术项目的人不局限于艺术家,为实现一个项目,组织者需要与地方政府、大学、企业和民间团体等不同人群、组织展开合作。许多艺术项目都在学校、医院、老年人和残疾人福利设施等场所举办。在世界各地的许多国家都可以看到类似的努力,但日本艺术项目的独到之处在于其在较小的村庄、城镇和广大农村地区举办了大量艺术节。这些艺术节与不同的艺术场景交叉,从当地业余爱好者组织的社区项目,到当地专业艺术家举办的展示其作品的展览,再到邀请国际当代艺术家参加的项目。

二、实验性艺术的转机

影响"户外雕塑"和"设置型"公共艺术、"艺术项目型"公共艺术发展的因素都脱离不了从二战后,尤其是20世纪60年代开始发展的社会环境和日本社会普遍接受艺术文化的方式。"艺术项目型"公共艺术脱胎于20世纪60年代和70年代出现的大量前卫的、实验性的艺术表现形式,如事件、户外雕塑、户外表演和"独立"风格的展览等。相较于占据主流形态的"户外雕塑"和"设置型"公共艺术,前卫的、实验性的艺术表现形式往

往处于一种"边缘化"的状态,并未得到很好的支持与发展,直到20世纪90年代初,这一现象才得到扭转。究其原因,我们需要再重点考察一下20世纪60年代以来从事实验性艺术的日本艺术家的工作环境。

二战后日本经济尽管"奇迹般"地复苏,但在20世纪60年代却出现了一波反对权势集团的青年运动,抗议日美同盟及其所象征的一切。艺术家们分享着同样的政治动力,开创了许多前卫的活动,以摆脱现有的艺术体系,批判他们周围的社会。美的艺术概念和艺术自律性的思想受到了质疑与挑战。人们重新发现,艺术并不仅仅是美的,艺术还包含着、渗透着和表达着许多不同的文化内涵与不同的文化意义,应该以审美的表现方式发挥不同的作用和功能,从不同角度和层面对艺术进行理解。但是这些活动因被视为过于激进,并且不符合主流社会的需求,所以始终是艺术圈内一小部分艺术家较为个人化的追求。

20世纪80年代后期,随着泡沫经济的到来,日本文化整体出现了严重的消费主义倾向,实验性表达的偏好变得十分困难。广告和其他商业表现形式在这段时间里越来越精致,占据了人们的兴趣。日本社会进入了一个以制作精良的大众娱乐为主导的时代,其中尤以因精致的服务而闻名的日本百老汇音乐剧和东京迪斯尼为代表。人们越发沉迷对美的享受和对易于理解的事物的关注,而对更具挑战性的事物的容忍度却越来越低。

在许多流派中,拒绝商业化趋势的艺术家因专注于自己擅

长的领域,经常陷入自我指涉的工作形式,导致与整个社会更大的不协调。追求实验性实践的年轻艺术家始终处于困境之中,他们的作品很少有机会得到展示,深感经济的发展和社会的联系与艺术之间似乎存在着一种矛盾。

从20世纪80年代末到90年代初,一股经济增长的浪潮席卷了日本各地,在"文化的时代""地方的时代"的倡议下,推动了各地博物馆、音乐厅和剧院等众多文化设施的建设。然而,艺术与社会之间的鸿沟仍然悬而未决。这股文化设施的建设为当地市民和那些已在画廊中占有一席之地的艺术家提供了福利,但并未让年轻艺术家从中获益。长期以来,日本的政治家视印象派绘画或毕加索的作品为蓝筹股,鼓励公共博物馆购藏,而非本土的、年轻的新兴艺术家的作品。富裕阶层无视日本国内当代艺术市场的疲软,选择购买如西方绘画、雕塑和日本绘画等较为保守及经过市场检验的艺术作品,而年轻一代则痴迷于媒体和粉丝文化。年轻、独立的艺术家将在美术馆参加展览视为一种倒退的传统,同时,他们也无法在租赁的画廊中举办的自己所组织的独立风格展览或沙龙活动中看见未来,很多年轻艺术家因此迷失了方向。

但就在这时,赠款和筹款出现在日本艺术界,并开始转向支持个人艺术家和小型艺术家团体。在此之前,艺术家们必须自己在租赁的画廊中组织展览才能获得认可。然而,这些空间收取的高额费用给个别艺术家带来了沉重的经济负担。1990年是一个转折点,其标志是建立了全国性的日本艺术委员会,该委员会的出现使艺术家享有了从前只发放给文化机构的政

府补贴。与此同时，随着泡沫经济的破灭，企业在泡沫经济时代所培养的对艺术文化给予支持的兴趣开始转向年轻艺术家，因为这意味着较少的预算。这进一步扩大了新兴艺术家展示作品的机会。"企业赞助艺文协议会"于1990年成立，除了朝日啤酒、资生堂化妆品公司、丰田汽车股份有限公司等大型企业外，一些小型的企业也表现出对年轻艺术家的关注。由于这些转变，艺术家和艺术组织者看到了在传统文化设施之外开展新活动的潜力。在经济结束增长时，他们遇到了在文化设施之外被首次激发的社会变革欲望。在城市地区，变革的种子开始在新开发的商业空间中生长，在泡沫经济破灭后，这些商业空间大多未被充分利用，同时在意识到消费者文化局限性的公司中，这些消费者文化正试图尝试新事物。在大城市以外的地区往往存在很多被遗弃的间隙，如由于经济快速衰退、人口急剧减少和老龄化而造成的废弃办公楼和荒芜的购物街。这些艺术家和艺术组织者开始在现有的博物馆和剧院之外寻找新的艺术表达地点。逐渐地，越来越多的艺术家开始认识到直接与实际社区合作，以及在以前未被承认的地点组织艺术活动的吸引力，新的活动据点因人们的聚集充满生机。

 艺术家开始一个艺术项目，可能始于"在一个特定的地点安装他们的艺术作品会很有趣"这样一个简单的动机。直到20世纪80年代，艺术家们一直为了展示他们的作品而在非传统的地方寻求空间的独特性，如在海滩上的露天展览或在前采石场的舞蹈表演等。相比之下，从20世纪90年代起，艺术家开始从

特定地点转向特定社区进行创作，通过艺术对特定地点的社会环境加以干预。

三、"艺术项目"与"地方"

今天，"艺术项目"一词在某种程度上泛指一系列活动。由于艺术项目强调与特定的社会背景发生关系，并以建立起新的社会背景为目标，所以在不同地区，艺术项目的规模、开展方式、开展目的等各有不同。其中最引人注目的是大型艺术项目，主要包括越来越多的由地方政府或大城市为促进艺术旅游而举办的国际艺术节。日本每年大约有10个这样的艺术节，其数量预计还将增加。在横滨（三年展）、爱知（三年展）和札幌（国际艺术节）等城市举办的大型艺术节中，有部分展览仅限于博物馆，但其中也有许多项目引发了根植于博物馆之外的地方的长期项目。另一方面，在人口稀少的农村地区举行的艺术节，如越后妻有艺术三年展、濑户内三年展、别府计划和中房总国际艺术节，都将主要的艺术作品展出在当地城镇和村庄的各类公共空间中。与城市艺术节相比，参加乡村艺术节的艺术家对揭示当地的历史和社会环境表现出更浓厚的兴趣。

中等规模的艺术项目主要以大学为主导，学生与当地社区开展合作活动，如广岛艺术项目、取手艺术项目、艺术进足立：千住市中心——通过声音艺术连接等，以及为重新启动空城中心的社区和户外生活而组织的活动，如"Zerodate艺术项目"和"Breaker项目"。此外，还有一些小型项目，由个人艺术家、艺

术非营利组织和当地社区组织。以这个范围为例,"艺术项目"一词被用来描述真正多样的活动形式。

尽管艺术项目的场地多种多样,但许多项目并未利用现有文化设施(博物馆、画廊、音乐厅等)的空间,而是选择如替代空间、城市中心的废弃区域、空置的日本传统房屋、空商店、废弃学校以及公园等室外场地。当然,艺术项目的场地并不局限于空置或废弃的地方,也有在经营着的商店或咖啡馆进行的艺术项目。项目场地的规模也各不相同,有些覆盖了几个城镇和村庄的区域,有些则位于公园之类的小型、离散区域,通常情况下是将艺术品散落在场地周围。

一些大型项目,诸如最被称道的越后妻有艺术三年展和瀬户内三年展,对于振兴地方经济起到了功不可没的作用。但是,对地区产生经济影响的活动仅占艺术项目的一小部分,更多的是由当地居民组织的小规模经营,几乎没有经济影响。但这些活动却促进了地区内的交流,重新发现了一个特定地区的隐藏价值,并有助于社区建设。

如今的艺术家们更关注支撑展览空间的社会环境,即使只是简单地展示作品。擅长项目组织的艺术家,能充分考虑当地的特点,并设计出可以吸引当地和非当地参与者的活动,受到全国各地不同地方组织(甚至是小型项目)的高度追捧。与传统形式的业余文化活动不同,这些活动主要是为了某个特定的、预先存在的社区内的参与者的利益而开展的,旨在向新的参与者开放社区。因此,它们往往也被认为是"以社区为目标的艺术"。

第二节 "艺术项目型"公共艺术案例

一、艺术节和艺术项目

在前部分的探讨中,我们已经得知国际艺术节是大型艺术项目中最常见的形式。然而,我们还需回答的是,所有的"节日"就都等同于艺术项目吗?

日本的传统节日与艺术项目存在着若即若离的关系。换言之,传统节日与艺术项目之间有着很大的相似性,但艺术项目与传统节日并非完全相同。传统节日之类的活动存在于常规社会结构之外。用当代西方马克思主义学者阿格妮丝·赫勒的话来说,日常生活是个体再生产要素的集合,是以衣食住行用、饮食男女、婚丧嫁娶、言谈交往为主要内容的个人生活领域,也即个人的家居生活领域。传统乡村社会的日常生活会导致停滞感和活力的减弱,但特殊事件,如每年的节日,会中断日常生活。许多被称为"matsuri"的日本传统节日往往涉及崇拜当地神灵,今天仍以各种规模在日本各地继续举行。除了大型节日,日本的传统节日和宗教节日一般在占地不超过几个街区的小社区举行,几乎没有机会与邻近社区合作。这些节日往往由男性主导,本质上不对非居民或没有参加过节日的外来者开放。而相较之下,艺术项目的发起和参与者不限男女,其更加开放,允许除了当地社区之外的其他人在事件中扮演核心角色,人们聚集在一起进行头脑风暴、提出建议和实施思路,

第四章 日本"艺术项目型"公共艺术

以一种不同于现有的、结构化的社区团结形式,构筑起临时的社区。

北川弗拉姆策划的越后妻有艺术三年展(图4-1—4-6)被认为是日本艺术项目的一个重要转折点,也是最为重要的一

图4-1 《光之隧道》 马岩松 越后妻有
图片来源:http://www.echigo-tsumari.jp/eng/artwork/#!/

图4-2 《绿色别墅》 Ritsuko Taho 越后妻有
图片来源:http://www.echigo-tsumari.jp/eng/artwork/#!/

141

个大型艺术节。2000年首届越后妻有艺术三年展吸引了超过160 000名参观者。在日本当代艺术展览难以获得资金支持之际,这个项目却获得了如此众多的参观者,被认为是极其成功的,其非凡的受欢迎程度对于艺术世界来说是一个惊喜。

图4-3 《妻有花开》 草间弥生 越后妻有
图片来源:http://www.echigo-tsumari.jp/eng/artwork/#!/

图4-4 《稻田》 伊利亚和艾米莉亚·卡巴科夫 越后妻有
图片来源 http://www.echigo-tsumari.jp/eng/artwork/#!/

第四章 日本"艺术项目型"公共艺术

越后妻有艺术三年展在位于新潟县的越后妻有地区开展活动，该地区是一个多山的农村地区，冬季降雪量大，人口严重下降。虽然没有著名的历史遗迹或旅游景点，但该地区的梯田为游客提供了田园诗般的农业景观。游客在此处可以重新发

图 4-5 《视角》 弗朗西斯科·尹凡特 越后妻有
图片来源：http://www.echigo-tsumari.jp/eng/artwork/#!/

图 4-6 《0121-1110=109071》 李在孝 越后妻有
图片来源：http://www.echigo-tsumari.jp/eng/artwork/#!/

现一个被遗忘的日本原生态的景观，同时通过该地区的经验重新体验农村动荡的百年现代化历史。然而，随着人口减少的危机逼近，当地社区一度处于瓦解的边缘。

越后妻有艺术三年展最初就意识到了这个迫在眉睫的问题，并提出了一个想法，即农村社区的未来如何改变，哪怕只改变一点点。然而，在艺术节的早期阶段，当地居民却漠不关心。一位当地人表明，他们中的许多人故意忽略了这一事件：“我们知道这个艺术节，但我们觉得它不适合我们。”在这种情况下，名为"小蛇乐队"的志愿者组织在与当地居民建立关系方面发挥了至关重要的作用。在这个人口稀少的地区，数百名年轻志愿者长期停留在那里是一种罕见的现象。这些年轻人以饱满的热情致力于一个没有特殊经济利益的目标，在当地人中引起了认同感，当地人渐渐觉得应该伸出援助之手。2004年新潟在遭受地震和雪灾双重打击后，年轻的志愿者再次回来，并在与艺术节无关的地区开展起支援工作，这使当地社区的态度发生了重大改变。当地人不一定了解当代艺术，但他们无法再忽视在村庄里辛勤工作的年轻人的存在。与此同时，艺术家的态度也发生了变化。最初，有许多国际知名艺术家来此处创作作品，然后便悄然离开。但慢慢地，艺术家们开始在该地区停留更长时间，并通过采访和其他活动让当地人参与到制作过程中。起初保持谨慎距离的人逐渐开始接受日本和外国艺术家，艺术家频繁地到居民家里要求与他们交谈，聆听过去的故事，并让居民们在工作中露面。当地人感到自豪的是，他们与艺术家的交流为艺术家的作品提供了灵感，这促使许多当地居民成为热情的讲解员，向游客解释艺术家的创作过程。

当地人收到了游客们对他们村庄和城镇的赞美，看到社区通过与各种各样的人互动而重新恢复了活力，由此而产生的热情好客现在已成为该地区的一大特色。目前，除了销售本地农产品的生意外，老年妇女还提供自家烹饪的特色菜，以表达对游客的热情欢迎。当地社区表现出的一种无私的热情好客的愿望开始与艺术节的目标相协调。

越后妻有艺术三年展和濑户内三年展的成功促使日本全国各地都对举办大型艺术节跃跃欲试。与城市里的艺术节不同，许多乡村艺术节都在广阔的地理空间中举行，通常需要3—7天的时间来参观。这些活动在主流公众和艺术爱好者中很受欢迎。越后妻有艺术节和濑户内三年展吸引了众多游客，它们已发展成为一种艺术旅游形式，成为振兴当地经济的催化剂。从"贝尼斯艺术之地直岛"（Benesse Art Site 直岛）的开放开始，很多远离东京的乡村当代艺术博物馆，如金泽的21世纪当代艺术博物馆、青森的十和田艺术中心开始受到主流公众的追捧，吸引了大量人群将其作为旅游景点前去观光。这些艺术节正如同日本的传统节日一样越发深入人心，并带来了传统节日所未能达到的号召力。

二、大学和艺术项目

在日本，许多艺术项目被作为大学课程的一部分予以实施，或作为由学生和教授领导的独立研究来落实，由他们组织与大学所在地区的艺术家、当地居民、公民团体和地方政府合作。20世纪90年代末，大学开始主动组织艺术项目，而2003年实施的

一项涉及国立大学私有化的重大系统改革更是加快了这一运动,除了现有的"教育"和"研究"任务外,还向大学引入了第三项"社会贡献"任务。

近年来,艺术项目在日本大学教育领域担当起了多重角色,已成为艺术学校教育艺术家和艺术管理者的一种手段。这些课程是学生研究项目的重点,包括围绕实际教育目标组织的解决真实问题的内容,往往也作为普通教育课程的一部分。随着国立大学"社会贡献"使命的增加,通过艺术与当地社区接触的机会也增加了。种种尝试与努力令大学及其教授和学生成为地方中心,为地区振兴和解决大都市以外的社区问题做出贡献。

艺术学者永田健(Ken Nagata)在千叶大学开设了一门名为"创意文化"的实践性学习课程。该课程是在一个没有艺术课程或艺术系的大学开设的通识教育课程。他邀请了从20世纪90年代初开始在国内外开展新的文化活动的艺术家担任客座讲师,与学生一起组织项目。基于这一经验,永田健在2008年进入首都大学东京后,由其与当时该校新建的工业艺术系艺术设计社会系统课程(该部门此后进行了重组)的教授和学生一起开展了"东京郊区"项目。该项目的开展据点是位于东京西部郊区的日野市,由组织者邀请当地市民一同参与,与三组邀请艺术家一起,在农业、林业和渔业部门所拥有的前养蚕试验站进行了现场的艺术作品创作[1]。给当地居民带去了生动的

[1] [日]熊倉純子,長津結一郎,アートプロジェクト研究会.「日本型アートプロジェクトの歴史と現在1990年→2012年」補遺[M].アーツカウンシル東京:公益財団法人東京都歷史文化財団,2015:14.

艺术体验。

广岛艺术项目由广岛市立大学艺术学院教授柳幸典（Yukinori Yanagi）发起。通过在整个城市及周边地区举办展览，利用未充分利用的设施，该项目为学生和专业艺术家创造了展示作品的机会。加治屋健司（Kenji Kajiya）是一位活跃的日本当代艺术史学家，他自2008年在广岛城市大学任教后便对广岛艺术项目进行了管理运作，在活用地方设施、展示艺术家作品的基础上，进一步提出希望培养能够与当地市民合作，发展社区，促进广岛艺术和文化发展的艺术人才。

2011年，以东京都、公益财团法人东京都历史文化财团、东京艺术大学音乐学部、特定非营利活动法人音町计划、足立区以东京都足立区千住地区为主要舞台共同主办了"音町千住之缘"艺术项目。足立区在古时曾作为日光街道的宿场町被列为江户四宿之一，现今仍到处都保存着留有历史遗迹的"下町"①风情的街道。然而，和许多地区一样，随着高层公寓以及独居老人的增加，原本人情味十足的下町人际关系变得越来越薄弱；另外，新到该地区的人也不知道如何与地区建立起联系。为了改善这种状况，以通过声音来深化人与人之间联系为目标展开了"音町千住之缘"艺术项目。该项目虽以"音町"为名，

① 德川幕府时期，整个东京（原江户城）被划分为"山手"和"下町"。山手是在城西的高地（武藏野台地），此处划定为武士及贵族的住宅地；而下町则为靠近东京湾的低洼之地，在当时是商人及工艺师、平民大众聚居的空间。到了现在，东京的城市表象仍残留着这个传统的现象：一般来说，在东京城西，有较多高级住宅区；而平民大众，则多聚居于称为"下町"的地方。

但并非仅局限在音乐领域的活动，而是捕捉到声音的广义性，开展了丰富多样的活动。东京艺术大学音乐学部是该项目的一大向心力。2006年，在足立区的协助下，旧千寿小学改建为东京艺术大学千住校区。该校区以音乐环境创造科为首，作为艺术管理课程实践的一部分，研究生积极参与音町的运营。可以说，没有东京艺术大学师生的长期关注、参与和推进，"音町千住之缘"艺术项目就很难以今日的面貌呈现出来。

音乐家大友良英、美术家大卷伸嗣是参与该项目的两位中心人物。大友良英发起的、由"千住腾空交响乐团"用风筝创造的"从天而降的音乐演奏会"，大卷伸嗣策划实施的"值得纪念的重生"活动（图4-7）——用无数肥皂泡在足立市场创造出一

图4-7 "值得纪念的重生"活动（2013） 大卷伸嗣 足立区
图片来源：http://www.shinjiohmaki.net/portfolio/memorial_rebirth/memorial_rebirth_2013.html

个如梦似幻般的空间,这两个活动给该地区带去话题性的同时也切实地改变了当地人对当代艺术的看法。

除此之外,志愿者团体"Yatchai队"将曾是店铺兼住宅的旧民居进行改造,并起名为"章鱼阳台"(图4-8、4-9),配备了玩具、乐器和各种道具,供社区居民免费使用,人们时常会在此喝茶、聊天、开派对。该空间已然不再只是艺术的场所,而成为各年龄层人士集聚的"乐园"。人们的集聚和各类艺术活动的持续推进,使得该地区逐渐焕发出了活力。

由大学主导的艺术项目从作为大学社会贡献的一部分发展起来,到从教育的视角出发,通过实践教育培养有抱负的艺术家和艺术管理者等专家,建立起艺术与社会之间的联系。纳入通

图4-8　章鱼阳台　足立区
图片来源:https://colocal.jp/topics/art-design-architecture/local-art-report/20160220_65273.html

图4-9 章鱼阳台 足立区
图片来源：https://colocal.jp/topics/art-design-architecture/local-art-report/20160220_65273.html

识教育课程的艺术项目吸引了非艺术领域的学生，如经济学、法律和社会科学等。我们可以推测，这些即将成为社会精英的学生看到艺术作为超越理性主义的东西的重要性，并且有能力以带来社会变革的方式改变人们的价值观时，他们很有可能会意识到艺术在社会中的重要作用。艺术项目可以为大学提供很多东西，不仅可以培养具有灵活性和反应能力的年轻人到社会建筑中进行创新，而且还能成为吸引不同背景的人共同参与的艺术表现形式。

三、艺术博物馆和艺术项目

日本约有180个公共艺术博物馆，但其中只有一小部分专门研究当代艺术，并且自发组织艺术项目的也不多见。在日本，

博物馆和剧院在其设施内举办社区项目是很常见的,但很少有机构将其项目扩展到自己的墙外,与当地其他组织合作,以促进独立的文化活动。

"art-Link上野-谷中"的项目被认为是由博物馆发起的,将艺术与"社区营造"相结合的典范。"上野"是位于日本东京台东区上野站一片的区域,上野站的西侧便是知名的上野公园,在公园内有许多美术馆和博物馆,每年都会举办各种各样的展览和活动,并吸引着世界各地的人们前去参观。与上野公园毗邻的谷中、根津、千驮木是与上野公园截然不同的空间,那里是充满浓厚"下町"风情的一个地区,人们习惯将其简称为"谷根千"。知名的谷中墓地就位于此,还有很多寺庙、神社,在那一带依旧可以体会到日本传统社区所独有的氛围,北原白秋、高村光太郎、夏目漱石等名人都曾经在"谷根千"居住过。

1997年,时任上野之森美术馆研究员的洼田先生首次提出了"art-Link"项目(图4-10—4-12),他希望借鉴德国明斯特的雕塑项目,让人们漫步在上野和谷中一带的街头便可欣赏到艺术作品。该计划很快得到了周围美术馆的附议,并且于当年开始一同执行,此后每年的活动都会在10月初持续举行。该项目由"art-Link上野-谷中"执行委员会主办,艺术文化振兴基金提供资金补助。在历年的项目中,朝日啤酒、资生堂化妆品公司、丰田汽车股份有限公司等提供赞助,社团法人企业公益协议会认证,Atre上野、伊势食品、伊势文化基金等协办,上野观光联盟、上野联盟、台东区、财团法人台东区艺术文化财团等都为项目提供过后援。

图 4-10 《阶段》(2009) 藤井志津子等 art-link
图片来源：http://artlink.jp.org

图 4-11 青岛三郎展（2009） art-link
图片来源：http://artlink.jp.org

第四章 日本"艺术项目型"公共艺术

图 4-12 小林雅子个展（2009） art-link
图片来源：http://artlink.jp.org

这个项目以"art-Link"为名，是希望人们可以与艺术密切相连。由上野公园、谷中、根津、千驮木一带为中心，被JR山手线和京滨东北线的上野、莺谷、日暮里三站以及千代田线的根津、千驮木所包围，有时也包括秋叶原和浅草等的部分地区作为活动范围。每年都会围绕不同的主题开展各类公共艺术展示和体验活动，有些在户外举行，在活动区域范围内进行各类艺术作品的展示，或由艺术家协调市民一起体验艺术创作；而有些则协同美术馆、画廊的展览一同开展，或是开展各类艺术工坊的体验活动；上野和谷根千一带的店铺也会配合项目的开展，成为艺术家和市民活动的场所。由学生担当志愿者，美术馆和画廊等的管理者通常担任执行委员。从艺术家、建筑家，到学生、家

庭主妇，都可以自愿参与到该项目中，市民不是仅仅作为一个旁观者，而是参与直接管理，并与包括艺术家在内的每个参与者进行互动，以获得有趣的经验和发现；而艺术家则通过和市民的交流、沟通，对区域历史的了解和文化传统的体验，创作出具有地域特色的艺术作品。谷根千一带随着当代艺术作品的融入，丰富了地区的文化氛围，成为公众和艺术家的"乐园"。

1990年开业的水户艺术馆的当代艺术画廊和2004年开业的金泽21世纪当代艺术博物馆被认为是日本最受关注的、从事当代艺术专门研究的新一代博物馆。两个博物馆分别位于人口约270 000人的水户和460 000人的金泽，这两座城市都属中等城市。两馆通过与当地政府和民间团体合作，在博物馆以外的区域积极开展艺术活动。水户艺术馆是第一家日本市政艺术综合体，由当代艺术画廊、音乐厅和剧院组成，旨在展示国际水平的尖端作品。然而，由于当地居民对当代艺术的接受程度有限，在水户艺术馆的设施中，当代艺术画廊与当地社区的关系尤为薄弱。于是，在2002年时，艺术馆推出了CAFE项目，当代艺术画廊与当地艺术家合作，成立MeToo推广办公室，组织了诸如大友良英展等，其中包括一个名为"合奏游行"（Ensembles Parade）的公开参与音乐游行，在当地引起了强烈反响。同时探索与当地零售商协会、经济组织和工会开展合作，试图建立起水户市民和当代艺术的桥梁，填平艺术馆与当地人之间的鸿沟。

21世纪当代艺术博物馆位于金泽的中心地带。与水户艺术馆相比，该博物馆与当地社区的关系则密切得多，当地市民也更愿意主动参与到博物馆举办的活动中来。除了展示一流的当

代艺术外，博物馆还将宣传作为其使命的核心，从开幕开始就开展面向当地市民的项目，这些活动包括在当地购物区和空置房屋等场所举办展览，在社区中心、小学和集体住宅举办研讨会与活动，以及利用未充分利用的建筑物作为活动基地等。

日本的当代艺术博物馆正在努力尝试在博物馆与当地人们之间产生互动，虽然在实践的过程中，有些活动、有些行为无法被所有人所接受和认可，但博物馆自愿承担起社会责任，逐渐意识到社会服务的重要性，亦是一种有益尝试。这些博物馆为当地人提供了克服社会地位上的感知差异的机会，以便他们能够主动发起自己设计的活动。

四、替代空间和艺术项目

日本的替代空间可以追溯到20世纪80年代，近年来，它们已成为社区参与艺术项目的基础。尽管日本曾经有为数众多、规模不一的替代空间作为一种第三场所为艺术而存在，但艺术项目的概念不同于在一个替代空间中进行艺术作品的展示，其强调形形色色的人在活动中的参与过程。

从事建筑改造的建筑师Tsuneo Noda在福冈启动了旅行者项目。该项目从"硬"和"软"两个方面同时进行，在翻新老建筑的同时还尝试吸引各种企业来填补这些空间。如基于"未来多用途建筑"概念的Konya 2023项目，该项目通过翻新一栋建于1965年的租赁建筑，创造了一个能让不同职业、年龄、国籍的人都能居住的"共享住所"。在翻修过的老建筑中，各类展览、活动轮番上演，租户还会担任讲师开展暑期教育活动。

20世纪90年代初,为了应对茨城县南部城市化的快速发展,同时,以东京艺术大学在茨城县取手市设立分校区为契机,在当时东京艺术大学校长平山郁夫的提议下,茨城县政府和艺术家在茨城县南部的守谷市发起"ACRUS艺术家进驻计划"(Artist-in-Residence Schemes)。主办方利用废弃的小学校舍作为艺术家工作室与事务办公室。"ACRUS"在拉丁文中的意思是"门",该计划以国际主义和艺术作为核心概念,旨在建立起茨城县与国外艺术家的交流、合作,并培育新生代的艺术家,期待艺术家到此进驻后,像是通过一扇门向新的阶段前进,并且进一步开拓往后的艺术生涯。

ACRUS艺术家进驻计划自1995年到1999年以先驱性的实验事业(Pilot Program)起步,到了2000年时成为茨城县政府的正式事业之一,并自2001年起初次设置专业的艺术总监(Art Director)与专职的工作人员制度。ACRUS主要的事业可分为4项,其中最重要的当属艺术家进驻计划,从1995年起,每年邀请4—5位国外的年轻艺术家在此居住3—5个月,为每位艺术家提供工作室、创作经费、生活费,艺术家到这里进驻之后有工作人员负责协助创作,在工作室开放日时也有当地居民担任志愿者参与艺术家的创作。在此基础上,还发展起了研修实习计划(Internship Program)、艺术讲座(Art Seminars)和交流计划(Communication Program),让艺术家与日本的艺术界或当地的居民有直接接触的机会,促进艺术家与居民的良好互动。

同样利用废弃校舍开展艺术项目的代表性案例还有"3331艺术千代田"(图4-13—4-17)。可能没有人会想象到在日本

第四章 日本"艺术项目型"公共艺术

图 4-13 3331 艺术千代田正门

图 4-14 3331 艺术千代田一楼大厅

图 4-15　3331 艺术千代田二楼过道

图 4-16　《玩具恐龙》　3331 艺术千代田

第四章 日本"艺术项目型"公共艺术

图 4-17 "3331 艺术千代田"社区居民和艺术家共同创作的作品

东京都会的中心、世界动漫的殿堂秋叶原，会因少子化产生空洞。3331艺术千代田位于东京千代田区的秋叶原地块，2004年以前该处原是一所中学。然而因为少子化的影响，学校常年招生不足，当地政府于是决定废除这所学校。2008年，千代田区政府公开征集该旧址的重新利用计划。最终，以中村政人为代表的艺术团体"command N"提出的"让艺术家的创造力和地区的创造性共鸣，建设日本第一家交流型艺术中心"方案被采纳。

在原址的整修中，中村政人为了打破3331艺术千代田与居民间的隔阂，将原本的围墙拆除，这样一来人们便可以随意进出。3331艺术千代田的目标是要成为一个不仅是东京的，而且是连接日本各地、东亚各国甚至是全世界的"新艺术据点"。

在这样一个空间里，分设了画廊、咖啡馆、销售原创商品的店铺、办公室、亲子休息室等各种功能的室内空间，并利用楼顶这一敞开空间，出租有机菜园，每月一次由专业的工作人员进行蔬菜栽培指导。除了面向国内的艺术家和艺术团体征集方案，还开展了针对海外艺术领域从事者的"进驻计划"。不仅会举办日常性的研究会、演讲会，还会不定期举办"互换集市"，在集市上孩子们可以把不要的玩具带来与别的孩子交换玩具。随着与地区居民间的距离拉近，原本由艺术家主导的艺术创作方式已逐渐转向由市民参与并共同创造的多角度表现及活动。近年，3331艺术千代田还积极参与町内的祭典及活动，在推动艺术与社区紧密结合上可谓功不可没，促进了自发且持久的城市振兴事业。

旅行者项目、ACRUS艺术家进驻计划和3331艺术千代田在管理风格上有着明显差异，但我们可以看到，它们都像活的有机体一样不断发展，并且都十分重视在活动中建立新的社会系统。这些项目不同于标准的商业画廊从策展人的角度选择艺术家，替代空间项目更重视从日常互动中偶发的各种活动。

五、城市更新和艺术项目

日本许多艺术项目通过区域复兴来应对农村和地方城市衰落带来的挑战。考虑到当地历史背景的艺术项目在现有社会群体中起到了中间人的作用，促进了新关系的建立，从而有助于新社区的建设。

大分县别府市在日本经济高峰期是一个大型的温泉胜地。然而，在20世纪90年代泡沫经济破灭后，别府的许多酒店、旅馆和其他设施被迫关闭，这使得温泉区出现了大量空置商店和未被充分利用的建筑。2005年，艺术家Yamaide在结束了海外艺术家进驻项目回到别府后发起了NPO别府项目，当时他计划举办一个国际艺术节，然而，由于这个想法并未得到当地人的支持，Yamaide随即发起了一系列小规模项目，以重新发现小镇的吸引力。其中一项是"平台"计划，该计划首先对市中心的空置商店进行小额预算整修，然后成为一系列新活动的据点，包括在当地大学社会福利部的主持管理下为残疾人提供就业机会的社区咖啡馆；为推广竹制工艺品的非营利组织经营的一个恢复当地传统手工艺品的中心；为游客提供住宿的艺术酒店；以及一个为国内外艺术家提供的进驻设施。目前，别府项目的运行极为广泛，从举办国际艺术节到创建新的公民文化活动平台，再到经营邮购业务，推广新鲜的当地农产品和食品以及当地工艺品等各种业务。这些活动促使年轻一代在旧城区开设小零售店，城市因此焕发生机。别府项目不断发展，其活动已扩展到了别府市外，如大分县政府和Yamaide在大分县国东市举办的国东市艺术节（Kunisaki Art Festival）。同时，别府的活动也催生了大分县附近其他城市的艺术项目。

　　黄金町是横滨市的一个老城区，位于电车京急线日出町站到黄金町站之间的两条狭长街道。黄金町曾因非法饮食店和作为东南亚各国非法移民的女性卖春据点，其恶名传遍全日本无人不知。高架桥的修建让此地城市空间变得陈旧、破碎、落寞，

居民们逐渐搬离。

为了改善社区环境，同时也为了防止传统社区被高层大厦所取代，2002年起，地方行政单位、警方、大学和居民共同合作，发起打造安心安全社区的活动，组织24小时巡逻队，强制取缔非法卖春的饮食店铺，由京滨急行电铁（私立铁道公司）出资将铁道高架下的空间重新整顿，改建为艺术活动空间，由政府出面租赁、购买高架下的空屋，将黄金町空间整理完毕后，面向社会征集方案。

这个以艺术改造社区的计划，邀请山野真悟担任艺术总监。山野真悟在项目开始之初，进行了大量的社会活动与调研，和当地政府以及居民深度沟通，召开说明会，强调艺术活化的可能性，面对问题社区，通过时间的积累和艺术的植入代替强拆和推倒重来，由此改变原有的社区面貌。最终，NPO法人黄金町区域管理中心、地区居民、警察、行政、企业、大学、艺术家和制作人等合作，共同参与了该项目。

2008年起，由NPO法人黄金町区域管理中心组织了首届"黄金町集市"，该活动于每年秋天举行，持续至今。除了日本艺术家，黄金町陆续邀请了全世界50多个国家的艺术家参与驻留。由大学和建筑规划机构介入，使高架下的空间以及黄金町街区两边的房屋经过整理后成为多功能办公场所、公共艺术空间、展厅、艺术家工作室、艺术家居住房屋，同时还举办特定的"部屋空间设计竞赛"，除了方案的设计，还具体实施到空间，与展览一同开放（图4-18—4-20）。黄金町艺术学校、工作坊的开设，让日本本土和海外艺术家当老师，使有着不同文化背景、

第四章　日本"艺术项目型"公共艺术

图 4-18　黄金町街景

图 4-19　黄金町街景

图 4-20 黄金町街景

思维方式的人们在此相聚,进行交流、探讨、共谋方案,令社区的孩子们获得了丰富的艺术体验。

六、企业和艺术项目

日本的民间企业对推动日本公共艺术的发展可谓功不可没。从二战后开始,日本的民间企业就陆续参与到户外雕塑设置事业中,给予地方政府支持。20世纪90年代后,"企业赞助艺文协议会"的成立开启了企业对艺术文化支持的新篇章。随着20世纪大众消费主义的社会价值观变得不可持续,企业必须与新社会价值观的出现同步发展。日本企业积极对艺术文化活动提供支持,支持不只是资助,还包括各种形式的支持,如提供人

力资源、企业基础设施和网络平台。除政府外，企业可谓是日本艺术项目最大的支持者和推动者，正是由于企业与地方政府的合作，催生了大量优秀的艺术项目。

由 Benesse Cooperation 企业于香川县高松市北侧的直岛地区所举办的"家项目"（Art Home Project）是艺术进入社区及企业艺术赞助的代表性例子，在2006年获得由企业赞助艺文协议会所颁发的企业赞助大奖。该计划开始于1998年，艺术家在直岛进行短期进驻，以修复老旧住宅为契机，由建筑师与艺术家共同参与房屋整修，艺术家利用已荒废的日式木结构民居作为创作空间与素材，作品反映并结合当地的风土民情，建筑本身在得以保留的同时也成为永久的艺术品。在此举办的艺术项目不仅是艺术界的活动，更邀请当地的居民共同参与。

Benesse Cooperation 企业1985年发现了直岛这一据点，在1987年购买下直岛土地后，社长福武哲哉便计划要将直岛打造为一个兼具自然景观与人文艺术的岛，在1989年设立了直岛国际营地，作为全世界儿童聚集的教育文化中心。1992年，Benesse Cooperation 企业邀请安藤忠雄设计的融合住宿设施的现代美术馆"Benesse House"（图4-21）开馆，1992年到1995年间举办了多个展览。以1994年的展览"Out of Bounds"（图4-22）为转折点，展览突破美术馆的边界，在建筑物之外具有Site-specific 特性的作品成为主流，到1996年时更改变以往策划展的方针，邀请艺术家到直岛进驻创作。这些作品只有在直岛才可见，被永久设置在 Benesse House 的建筑内外展出，同时也成为Benesse Cooperation 的收藏作品。

图4-21 Benesse House 美术馆
图片来源：http://benesse-artsite.jp/en/about/history.html

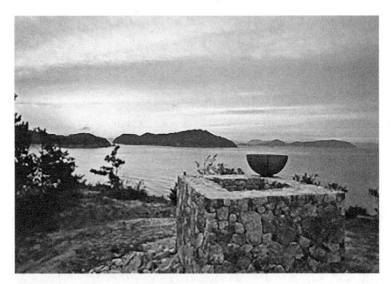

图4-22 "Out of Bounds"展（1994）
图片来源：http://benesse-artsite.jp/en/about/history.html

第四章 日本"艺术项目型"公共艺术

有了上述的积累，Benesse Cooperation企业在1998年正式启动了"家项目"（图4-23、4-24）。与此前举办的展览、活动最大的区别在于"家项目"并没有以Benesse House所在的区域为举办地区，而是以直岛本村为主要地区。受少子化、老龄化影响，老旧房屋因无人居住更是加快了其损毁程度。Benesse Cooperation企业鉴于此便提出了对这些房屋的翻修计划。开展最初，当地居民并不表示赞同，但经过直岛当代艺术美术馆策展人多次与当地居民沟通并开展座谈会公开艺术家的创作活动后，当地居民渐渐由排斥转向理解和接受。

当下，直岛因为"家项目"和2004年开幕的地中美术馆成为当代艺术爱好者的圣地，又因直岛自然环境优越，Benesse

图4-23　家项目
图片来源：http://benesse-artsite.jp/en/about/history.html

图 4-24　家项目
图片来源：http://benesse-artsite.jp/en/about/history.html

House 的住宿设施完备，从外地到直岛的参观者络绎不绝，而当地的居民也与参观者开展着良好的互动。在 Benesse 控股公司和福武基金的支持下，已经形成了"Benesse Art Site 直岛"（香川县直岛、丰岛和冈山县犬岛开展的所有与艺术相关的活动的统称）。"家项目"的成功得益于 Benesse Cooperation 企业独特的理念和长期的投入，由此可见，企业赞助艺术并非是靠短期追求效益或是提升形象便可成功的，日积月累地与当地社区进行沟通和互动才是关键所在。

七、艺术家、参与者和艺术项目

我们可以从近年的日本艺术项目中看到，不同于以艺术精英为创作主体的传统艺术，艺术项目中艺术家虽仍保有精英身

份，但其所扮演的角色却发生了本质改变。艺术家在艺术项目中走出原本闭塞的、以自我为中心的创作方式，更多扮演了社会行动者、教育者、职业模范或者是研究调查者的角色，他们去引导市民一起进行艺术创作，激发市民的创作潜力。1992年10月至1994年年初，北九州市财团法人集资6亿日元举办了多项活动，除北九州市美术馆外，多家重工业钢铁机械公司、画廊等一同参与策划，选择受邀艺术家。这些活动包括：① 开展空罐回收活动，全市12 000多名市民参加空罐的回收并参与大型格列佛雕塑的创作。② 举办国际钢铁研讨会，邀请国内外名家创作，如弗兰克·斯特拉（Frank Stella）、筱原有司男等。

志愿者在以合作和参与为基础的艺术项目中发挥着核心作用。在大型艺术节中，志愿者往往会担任导游、检票员或保安的工作，而在中小型项目中，许多当地志愿者作为组织者直接参与项目。由于项目不同，志愿者的身份各异，所追求的新社区或希望看到的新变化存在着较大的差异。

冰见可持续艺术项目在位于日本富山县冰见市的一个经过翻新的渔网仓库中开展，当地从事渔业、木工业的老年男性是项目的主要参与者。Zerodate艺术项目（图4-25）由秋田县大馆市的缔造者发起，该项目又被称为"掉头"，为从东京务工返乡的年轻人打造了一个创造性的社区。取手艺术项目（图4-26）是东京艺术大学[①]与东京卫星城市茨城县取手市的合作项目。该项目以东京艺术大学为主导，吸引了来自各个年龄段的白领

① 东京艺术大学的分校设于茨城县取手市。

图 4-25　Zerodate 艺术项目
图片来源：［日］熊倉純子，長津結一郎，アートプロジェクト研究会．「日本型アートプロジェクトの歴史と現在　1990 年→2012 年」

图 4-26　取手艺术项目
图片来源：［日］熊倉純子，長津結一郎，アートプロジェクト研究会．「日本型アートプロジェクトの歴史と現在　1990 年→2012 年」

第四章 日本"艺术项目型"公共艺术

家庭参与者,包括退休商人和已经抚养完孩子的家庭主妇。

冰见可持续艺术项目和Zerodate艺术项目均由中村政人负责,其在回应对这两个项目的看法时指出:"冰见可持续艺术项目和Zerodate艺术项目都同时具有大型的'出入口'和'抽屉',它们可以吸收不同的价值观,然后再将这些价值观返回当地。"中村政人还强调,建立一个可持续发展的制度,同时保持工作人员、制度和财政之间的平衡,对维持乡村艺术项目的开展至关重要。

为了应对"3·11"地震和随后发生的核灾难,让人们能够更好地适应自然,艺术家北泽（Jun Kitazawa）提出了人们用自己的双手创造自然元素的想法,并发起了Sun Self Hotel项目(图4-27、图4-28)。Sun Self Hotel酒店位于东京的卫星城市

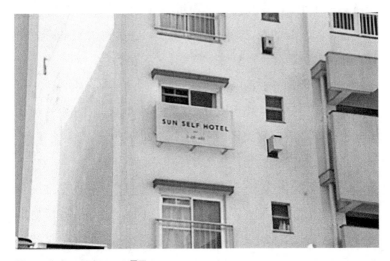

图4-27　Sun Self Hotel 项目
图片来源:[日]熊倉純子,長津結一郎,アートプロジェクト研究会.「日本型アートプロジェクトの歴史と現在　1990年→2012年」

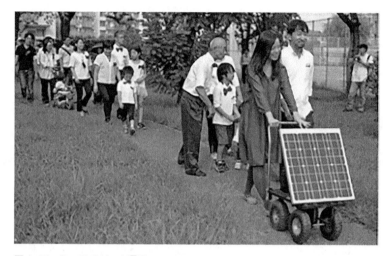

图 4-28 Sun Self Hotel 项目
图片来源：[日]熊倉純子，長津結一郎，アートプロジェクト研究会.「日本型アートプロジェクトの歴史と現在　1990年→2012年」

茨城县取手市，该城市发展于20世纪70、80年代，人口约10万人。Sun Self Hotel 每年两次接待客人入住公寓大楼的空置单元，并将其重新设计为酒店，接待外来人员入住。当地志愿者在活动开展期间扮演酒店员工的角色，为迎接客人准备手工设施和家常菜。办理入住手续后，客人将推着带太阳能电池板和电池的推车参观公寓大楼。"夜太阳仪式"是活动的一大亮点，以一个装有LED灯的黄色气球组成的"太阳"为中心，客人、酒店工作人员、公寓大楼的居民和该地区的参与者在此参加一个社交晚会。"太阳"是酒店的一个无目的的人工制品，是项目中唯一类似于艺术品的元素，太阳的概念以及项目的总体框架是北泽构想的唯一部分。实际服务由酒店员工计划和执行，北泽选择不干预他们的创意过程。在从一组申请者中挑选出客人

后,工作人员需要用两个月的时间准备,满足客人在住宿期间的需求。30多名不同背景的酒店工作人员来到这个项目,作为他们日常生活之外的事情,他们聚在一起为如何最好地管理每一次住宿进行讨论。Sun Self Hotel 是一种共同创造的艺术表现形式,是由特定的个体共同创造的,为特定的受众创造一种体验。

上述的这些中小规模项目在各自发展的过程中都取得了非营利身份,组建了非营利组织,并以弹性管理体系为主要管理特征之一。同时,管理者为保持参与者的高度积极性,须时刻关注周围工作人员,包括志愿者、当地社区成员、当地官员、艺术家和其他工作人员等。

第三节 "艺术项目型"公共艺术的价值追溯

一、艺术项目的审美价值

审美价值毋庸置疑是艺术品的基本价值,也是其内在价值。无论是传统艺术还是当代艺术,开展艺术批评时,我们都会从美学的角度上进行判断。如今,我们在日本的艺术节中可以看到为数众多的传统作品,即由艺术家创作的、设置在公共空间中的大型装置,以及临时性和永久性的艺术作品。人们通常会毫无保留地赞同这些是艺术品。

但有人却提出了日本艺术项目中缺乏艺术的质疑，其原因主要来源于以下三个方面：其一，艺术项目中的艺术作品完全由一群业余爱好者创作，这些作品无法经受住批评。其二，受19世纪"为了艺术而艺术"的现代主义标准影响，艺术创作被认定为艺术家个体的独立行为，艺术自治始终处于首要地位。作为建立在现代性的个人主义和二元论上的现代派的美学是纯然个人主义的：创造力在现代世界是纯然个人主义的，"体验自我"被认为是一种私人的、主观的、与他人和世界分离的经验，艺术家被认为是"孤傲的天才，独自对抗社会"，而观众的角色被定义为一个"无关的观看者/观察者"。①其三，出现在符合地方政府利益的艺术项目中的艺术作品似乎只是表面上采用了20世纪60年代和70年代艺术家的前卫技术。

正因存在着这样的质疑，日本的艺术项目虽然在20世纪90年代已经出现，但在很长一段时间里始终未见关于艺术项目实践美学的批评性话语的发展。这种情况持续到21世纪初，当西方社会参与艺术的概念开始被描述和确立后，在大型艺术展览成为日本艺术项目的一部分之时，日本主流艺术界对艺术项目的排斥才稍见缓和，艺术批评的目光也开始逐渐转向艺术项目。

尽管受到艺术批评界的冷落，许多日本艺术家仍旧打破传统束缚，致力于艺术项目的实践，他们有意忽略艺术家的自治概

① 杨静.从建设性后现代视角探讨社会参与式艺术的美学特征[J].河北师范大学学报（哲学社会科学版），2013（6）：44.

念，不被艺术家的身份和传统形式的艺术作品所禁锢。不同于现代前卫艺术那般通过挑衅、震惊、疏离的语言表达对既存的意义的反抗，艺术家们更多是采取润物细无声的，和环境、公众互动的手法来表达自己对世界的关怀。艺术在审美之外，兼具治愈、沟通、教育、娱乐等多种功能。艺术项目中的艺术由对视觉生产的注重转向对过程的注重，艺术家和参与者之间交流与合作的过程本身被视作艺术作品，产生了不同于过往的静观的美学理想或是瞬间的视觉刺激的，一种持续的、实验性的、无目标性的审美经验。

二、艺术项目的社会价值

W. J. T. 米歇尔认为："如果公共艺术'不再是骑在马背上的英雄'，那么，它就不仅仅因为艺术实践的转变，而是因为公共生活的状况和可能性，它与个人生活、职业、私密性，与人们称之为'特殊利益'或者'党派政治学'，而且首先是公共性的权利关系，在后期现代时代发生了如此深刻而多样的转变。表达这种观点的一种方式就是说，它不只是形成一种解释语境或背景的其他历史的'艺术'。让艺术获得现实性的真正条件——它的展示场所、传播和社会功能，它对观看者表达的东西，它在交换和权利体系中的位置——本身就从属于深刻的历史转变。"在日本艺术项目的实践中，我们可以清楚地看到公共艺术的社会功能。

艺术项目重视人与人之间的关系以及项目进程中"共同创造"的过程。"合作"通常用于描述涉及多个参与者的创造性活动，往往是一种以艺术家为中心的单向关系（例如非艺术家向

艺术家借东西或提供劳动）。相反，"共同创造艺术"在思想和视角方面具有多样性，创造力的集合有可能创造出单个个体所无法企及的事物。艺术项目将人们之间的关系和一个项目作为"共同创造"的过程联系起来。其采用的方法旨在提高公民社会中个人的意识，并作为一种促进社会意识自下而上发展的催化剂，尽管这一作用可能非常微弱。凭借暂时分享彼此的想象力将产生一种影响人们价值观的新体验，即使这一经验只是局限于某个项目的具体时间和地点。

这种艺术形式也有可能创造超越经济和政治分歧的新的社会关系。吉田认为："艺术项目有可能在建立新的规范和信任方面产生爆炸性影响——这是桥接型社会资本典型的特征。桥接型社会资本——作为自下而上、局部复兴的一部分，正是因为艺术最终与经济目的或其他实际目的无关（尽管有警告说，这些项目往往不能带来持续的效果）。"①通过不同的接触、交流经验，可能会在人际互动上打破本地、外地或自我、群我之间的界限，而在"资源共享"间创造出协同的关系。

传统的艺术思想认为，艺术家是一个比普通人更具有天赋的人，也即是我们所说的精英。相比之下，共同创造的艺术更强调创造性，这是每个人与生俱来的特质。艺术项目鼓励个人以从未有过的方式去表现创造力，并不是英勇地去做以前没有做过的事情，更重要的是一种艺术形式，通过仔细观察现状，可以

① ［日］熊倉純子，長津結一郎，アートプロジェクト研究会.「日本型アートプロジェクトの歴史と現在1990年→2012年」補遺［M］.アーツカウンシル東京：公益財団法人東京都歴史文化財団，2015：32-33.

创造出不同的结果。艺术项目提供了一个场所,让人们对他们习以为常或倍感依赖的事物产生些许的质疑和变通。在潜移默化下,培育养成公众的创造性。

与此同时,艺术项目强调的共同创造,实则也提供了一种弥合差异的机会,体现出了艺术与社会互动的迹象。近年来,艺术越来越多地参与到艺术领域之外的社会活动中,在医院和福利设施等场所与无家可归者、移民、残疾人和老年人接触。与其他国家一样,日本也开始出现旨在建立多元价值观共存的包容性社会的艺术项目。在日本,此类案例中最值得注意的是在许多无家可归者和日工居住的"贫民窟区"进行的项目。

Breaker项目由Nobu Amenomori负责,该项目始于2003年大阪市政府发起的一项文化事业。Amenomori关注当代艺术与社会之间存在的藩篱,希望通过艺术项目建立起两者之间的有效关系。在项目实施中,Amenomori十分重视培养艺术观众和新的表达、展示场所,通过艺术品的存在来吸引不熟悉该地区的参观者。

Kazumitsu Kawamoto是横滨寿町社区寿町创意活动的组织者,他将艺术作为社会包容的工具。Kazumitsu Kawamoto指出:"寿町是与社会失联者的最终归宿,是他们生活的最终目的地。居于此的人并不一定无家可归,但他们却都对人生不再抱有什么希望。我们的活动的主题是探索这些人如何与社会重新建立联系,换言之,看看通过艺术是否可以实现社会融入。"该项目与Breaker项目存在着明显区别,它并不以吸引寿町以外的观众为目的,而是期望使那些过着孤独生活的人能够每天享受艺术,并通过艺术试图促使他们重获一种有价值的生活感。

虽然，这两个项目的受众和开展初衷、目标以及具体运作的流程都有所不同，但是，这两个项目也有相似之处，因为它们都建立在社区是否可以通过艺术转变的基本问题上。透过艺术项目，艺术家与特定地区合作，艺术的意义不再被强加于权威人士身上，艺术家和普通市民一同创造，人们从中接收到不同的价值观，从而形成一个人人都可以生活和归属的社会。

三、艺术项目批评

从20世纪90年代初开始，艺术项目在日本的发展虽已有近30年的历史，但尚未寻找到客观的批评依据和标准。

一件艺术作品最初需要批评，是因为它的自主性和对艺术家个人的绝对归属。因此，批评家有必要作为第三方，从外部对作品进行验证。只有在批评之后才能将艺术品社会化。但这种做法显然对于强调过程而不是结果的艺术项目来说并不可行。由于相互排斥的矛盾，从传统的批判立场进行批评在逻辑上是不可能的。即使批评家试图从客观的角度对作品进行评论，但因为他们并未参与到作品的创作过程中，所以无法获得对内容的"访问权"。然而，一旦他们参与其中就又无法实现客观判断。

为此，日本评论家将"阈限状态"的概念引入了艺术项目的批评中。在艺术项目中阐述的阈限状态是指从传统的、僵化的社区生活压抑的沮丧情绪中进行宣泄，是一种将严格的社会角色暂时解除的状态。倘若艺术项目的开展是为了建立阈限，那或许就无须进行艺术批评了。从广泛讨论艺术项目对社会学、

文化经济学和文化政策等各个领域的社会影响来看，有效批评的基础不仅限于艺术。社会科学确实可以评估艺术项目，因为它是对艺术项目产生新的交流渠道的能力的批判。但是谁负责讨论艺术项目的美学呢？很明显，这是社会科学领域中尚未解决的问题。就现状而言，日本艺术评论家的讨论往往限于质疑艺术作为功能性手段的使用，以及对公共行政部门利用艺术的关注。大多数艺术评论家尚未研究艺术项目的审美方面。

参与艺术项目的既有专业人士，也有大量非专业人士，他们在参与的过程中可以各抒己见，对参与的项目有着清晰的认识，而非盲目屈从于主办者或艺术家的意图。为此，客观的、建设性的外部批评的困难固然尚未解决，但艺术项目过程中存在的各种不同的批评观点的提出也不妨是一种慰藉。

为了采用有别于常规的方法来影响社会，艺术家将他们的主观观点引入人们的生活和思维方式。通过提出稍偏离常规的想法，艺术家打破人们对一个社区状态的惯常认识，避免对项目设定明确的目标，以确保某种程度上的无目的性，但试图在参与者的日常生活中产生一些结果。赫勒曾把人类社会结构划分为三个层次：一是日常生活层；二是制度化生活层，包括个人参与的政治、经济、公共事务、生产制造等领域；三是精神生活层，包括科学、艺术、哲学等精神和知识领域。这三个层面共处于个人生活的空间中，但功能不一，差异很大。赫勒将制度生活层和精神生活层归类为非日常生活而与日常生活相对。她认为：日常生活与非日常生活的性质、功能和差异，造成两者之间的矛盾与冲突，有时是日常生活压倒非日常生活，而只有艺术才能现实地

调节两者的矛盾，使它们以一种相对合理的关系共存于个体的现实生活空间中。艺术项目为人们提供了一个地方，让他们对自己认为理所应当的或依赖的事物产生轻微的质疑或变通，并且，在共同创造中建立起不同类型个体间的联系，创建出一种另类的公众。艺术项目的本质是短暂的、流动的、规模不大的，其价值并非体现在创造一套被所有人接受的普遍价值观，而是在特定的时间和地点，在知识共享中，产生一种新的体验，由此影响人们的价值观。

第五章

推动日本公共艺术发展的相关文化政策

公共艺术作为日本当代艺术发展的一种趋势，在20世纪90年代后呈现出两种不同的发展趋势：一方面是"设置型"公共艺术在大型城市再开发项目中依旧受到政府和开发商的追捧；另一方面是强调与社区大众紧密结合的"艺术项目型"公共艺术逐渐兴起。日本公共艺术的这两种发展趋势在2000年之后越发明显，不仅是受20世纪90年代初日本泡沫经济破灭后社会变化的整体影响，而且由于日本国家公共部门为了振兴地方经济而采取的相关政策直接影响了日本文化政策，间接对其发生了作用。

在前面的探讨中，我们已经认识到，无论是"户外雕塑设置事业"，还是"设置型"公共艺术都很少受到日本中央政府的支持，几乎都是由地方政府予以承担。然而，这种现象到了20世纪90年代开始发生了转变。20世纪90年代，日本的文化政策日益完善，"文化立国"成为国家发展的战略。以文化厅为主的中央行政机构所采取的系列政策对"艺术项目型"公共艺术的发展带来了巨大的推动作用。其中，包含了一系列相关法律，以及一连串扶持艺术家、艺术团体等的直接支持政策和税收优惠政策的制定。在中央政策的指引下，地方政府的文化政策也发生了转向，一改过往以支持大型文化设施等硬件建设为主导的文化政策，转向充实文化内容层面。地方政府与艺术团体、民间企业、非营利组织等展开全面合作，力争提升城市的魅力。从中央到地方，文化政策的使命与目标达成一致，"创意城市政策"与"地域文化再生"一同推进。因为地方政府获得了财政权的

独立,并且在举办各类活动时还能得到中央政府的资助,所以各地的文化艺术活动频发,内容形式丰富多样。

第一节　20世纪90年代后日本的文化政策

一、文化政策概况

20世纪90年代被认为是日本文化政策飞跃的时代,这一时期也正是日本公共艺术快速发展的阶段。日本中央政府在逐步明确"文化立国"的发展方向后,制定了一系列文化政策推动国家文化发展。1989年8月9日,日本举行了第一次文化政策推进会议,之后陆续发布了《"文化的时代"文化振兴是我国眼下的重要措施》《文化政策推进会议审议状况》《"文化发信社会"的基础构筑文化振兴当前重点方案》《面向21世纪的文化政策推进》等提案和报告。1995年,随着"文化政策委员会"的设立以及《新的"文化立国"目标——当前振兴文化的重点和对策》重要报告的发布,从国家层面将文化发展视为国家的发展战略。1996年7月,日本文化厅根据学术、文化相关人员和学识经验者等组成的文化政策推进会议的讨论,提出了《21世纪文化立国计划》。该计划包括《21世纪艺术计划》和《博物馆计划》,以振兴文化为国家的最重要课题,对文化进行重点培育,彻底完善文化基础。1998年3月25日,日本文化厅接受了文化政策促进会提交的《文化振兴总体规划——为了实现"文化立

国"》报告,倡议在即将到来的21世纪,日本应该通过依赖本国的文化优势和资源来实现新的发展。当年8月,在内阁的审议批复后,该报告正式发布。由此,"文化立国"正式成为日本国家发展的战略。文化被提升到与政治、经济和军事同样重要的高度。文化政策的推进首先被分为以下三点[①]:

（1）随着民间部门对文化领域的介入,由艺术文化团体、行政部门、企业这三者之间基于合作关系,构筑一个新的支持系统。

（2）文化振兴以"社区营造"和"振兴乡村"为核心,文化政策也因此被公认为是区域综合政策的理念中心。

（3）加快推进国际文化交流。

文化厅从硬件到软件转换了对策的重点,那些旨在振兴地域特色文化的创造活动得到了大力支持。文化厅对文化政策的作用和方向的基本认识如下:[②]

（1）文化活动的本质是:谋求国民内心的丰富,激发其创造性,促进其个性成长,从而能够更好地实现自己的人生,这是一种自发的、自主的行为。主体就是国民自身。

（2）文化政策的作用是:在支持自发、自主的文化活动的同时,完善国民在享受文化时所需要的各类条件。将这一理念放在首位,尽可能地为团体等组织的活动提供帮助,匡正文化不均衡现象,从而在整体上实现振兴文化的目的,并以此为指导制

[①] 藤野一夫.日本の芸術文化政策と法整備の課題:文化権の生成をめぐる日独比較をふえて[D].神戸大学国際文化学部,2002:68.

[②] 藤野一夫.日本の芸術文化政策と法整備の課題:文化権の生成をめぐる日独比較をふえて[D].神戸大学国際文化学部,2002:68-69.

定相关政策。

（3）其具体的实施方法，总的来说有：全面完善文化设施建设；对艺术活动进行资助；制造更多机会，让国民参加到文化活动中，并能享受文化；保护文化遗产并加以利用；进一步推进文化层面的国际交流。

步入21世纪后，日本中央政府进行了行政大改革，并进一步将文化行政权力下放给地方。2001年初，文部省与科学技术厅合并成立文部科学省（Ministry of Education, Culture, Sports, Science and Technology），文化厅作为文部科学省的外设局，下设文化审议会和宗教法人审议会。在文化政策方面，通过一系列法律、法规来完善文化发展环境，规范文化发展秩序；并逐步确立了"创意城市政策"与"地域文化再生"相交错的、较为明确的文化政策新方向。

2001年，日本政府颁布了具有里程碑意义的《文化艺术振兴基本法》，并于2002年、2007年、2011年三次颁布《关于文化艺术振兴的基本方针》，指出了实现文化艺术立国、振兴文化艺术的重要意义，指明了振兴文化艺术的基本方向，确定了国家在振兴文化艺术方面的责任和应采取的政策措施。日本政府还多次对《著作权法》进行了修订，并且颁布了《著作权等管理事业法》《知识产权基本法》《关于促进媒体内容的创造、保护以及利用的法律》《文字、印刷品文化振兴法》等多项专项法律[①]。

自2007年起文化厅开始致力于以"文化艺术创意城市推进

① 赵敬.试论日本战后文化行政的变迁[J].日本学刊,2012(4):116-117.

事业"为名的文化艺术创意城市的建设,并开始了"文化厅长官表彰"(文化艺术创意城市部门)。2010年,以通过构筑起城市间的关系网络来相互分享解决方案为目标,设立了《文化艺术创意城市模型事业》。"创意城市网络日本(CCNJ)"于2013年1月成立。最初的会员由22个政府及6个民间团体组成,任免横滨市(代表干事城市)、神户市、金泽市、篠山市、鹤岗市为第一期干部城市。截至2014年2月,参加的团体已达44家(政府32家、政府以外团体12家)。

二、成立重要基金会

1986年,日本文化厅在有关民间文化艺术活动振兴的会议上公布了《振兴艺术活动的新方式》(「芸術活動振興のための新たな方途」)报告,指出文化艺术活动的振兴对社会和经济有着重要意义,强调政府支持和民间企业资助共同开展的必要性。民间企业意识到了艺术和文化对于当地环境的重要性,加之泡沫经济所带来的繁荣,企业对文化艺术表现出了极大兴趣。

1988年,第三届"日法文化论坛"在日本京都召开,论坛主题为"文化与企业",旨在探讨日法两国企业对文化赞助活动的差异以及两国开展文化交流的可能性等。该次论坛期间,法国工商业赞助发展协会(ADMICAL)的雅克里科会长呼吁日本也应成立相应的组织,并以此作为日法文化交流的纽带。在与法国的文化交流中,日本代表强烈地认识到,相对于"经济大国",日本在文化上很难称得上是"大国",与有着明确的文化政策、投入巨额公共文化预算的法国相比,日本当时的文化预算在

发达国家中是很低的,而且政府对于民间企业赞助文化活动在税制上也几乎没有具体的优惠政策,与会的企业家们强烈地意识到应该仿照法国的模式,联络有志于文化赞助的企业家成立类似的组织。以第三届"日法文化论坛"在日本的召开为背景,日本开始为企业赞助艺术文化活动搭建必要的平台。①

于是,在1988年,由当时经济界与艺术界的重要人士共同组成"艺术文化振兴基金推进委员会",进行基金设立的具体的推进工作。次年,作为文化厅长官的咨询机构的"文化政策推进会议"举办,其主要组成人士为艺术家、经济界人士、学者等共47人,为文化厅长官提供建议与政策咨商。经过"推进委员会"和"推进会议"的积极推动,终于在1990年3月,由政府出资541亿日元、民间企业出资112亿日元成立"日本艺术文化振兴基金"。②基金的主要事业内容在于常态的艺文资助,资助类别包括表演艺术传统艺能的公演、美术展览、电影的制作、实验性艺术创作或是在地方文化中心所举办的文化活动,以及文化遗产的保存活用等,涉及领域广泛。基金的资助方针强调,资助金将不集中于一小部分的专业艺术家,而是以营造创造性的环境为目标,让业余的艺术爱好者也能简单接触到艺术文化,进而提升国家整体的艺文水准。

1990年4月成立了"企业赞助艺文协议会"(企业mecenat

① 程永明.企业的文化赞助——以日本企业mecenat协议会为例[J].日本问题研究,2015(176):21-22.
② 文化厅.新しい文化立国の創造をめざして文化厅30年史[M].東京都:株式会社ぎょうせい,1999.

协议会）。该艺文协议会的设立"并非为了立刻见效的销售促进和广告宣传效果，而是作为社会贡献一环的艺术文化支持"。"协议会主要工作内容有下列几项：编辑出版每一年度企业赞助白皮书，颁发企业赞助大赏（Japan Mecenat Awards，借由这个奖项来彰显优秀的企业或是财团），举行讲座研讨会，与世界其他国家的企业赞助机构举办交流活动，等等。日后，企业赞助地方艺术团体的例子不断增加"①。另外，在1990年，旧经济团体联合会（现日本经济团体联合会）设立了"1%俱乐部"，其成员将企业利润的1%捐出用于社会贡献活动，至2013年，该俱乐部已有231位社团法人，854名个人会员。

"企业赞助艺文协议会"和"1%俱乐部"的设立促使多家公司开始支持年轻艺术家，如资生堂化妆品公司、朝日啤酒厂等。这些公司不仅仅是为项目提供财务支持，而且还通过艺术支持，以符合公司主要利益的方式构建未来的社会模式。这些转变让艺术家和艺术组织者看到了希望，刺激了各类艺术项目的开展，社区因此重新焕发出活力。

三、文化领域的相关法律

（一）《特定非营利活动促进法》

日本政府于1998年制定了NPO（Non Profit Organization）法，即《特定非营利活动促进法》。依据《特定非营利活动促进

① 黄姗姗."台湾社区艺术行动案例调查研究计划"暨"96年艺会补助业务相关专题研究——以'社群/社区艺术行动计划'为探讨范畴"研究计划[Z].台北：财团法人文化艺术基金会，2008：26.

法》,"特定非营利活动法人必须从事NPO法所规定的17个领域的特定非营利活动。这17个领域分别是:① 增进医疗保健或福利的活动;② 促进社会教育的活动;③ 促进城镇建设的活动即社区营造;④ 振兴学术、文化、艺术、体育的活动;⑤ 保护环境的活动;⑥ 灾害救助活动;⑦ 地区安全活动;⑧ 维护人权、推进和平的活动;⑨ 国际援助活动;⑩ 促进形成男女共同参与社会的活动;⑪ 培养儿童健康成长的活动;⑫ 促进信息化社会发展的活动;⑬ 振兴科学技术的活动;⑭ 搞活经济的活动;⑮ 开发职业能力或扩充就业机会的活动;⑯ 保护消费者权益的活动;⑰ 从事前面各项所列活动的团体运营有关活动的联系、顾问、咨询或支持活动"①。

对非营利的艺术团体而言,《特定非营利活动促进法》的制定可说是意义重大,因为至此原本没有法人名义的艺术团体在经过设立NPO团体之后即可以合法的名义,进行房屋租借、银行开户、筹款等,为艺术活动的开展带来了诸多便利。因此在1998年此法律通过之后,很多艺术NPO也宣告成立,有了法律的保障,艺术团体的活动更加自由。虽然它们各自的计划和目标不一,但是,它们的活动可以说是推进日本公共艺术发展的重要因素,尤其是"艺术项目型"公共艺术在艺术NPO的推动下日渐兴盛。

(二)《文化艺术振兴基本法》

时至20世纪90年代,"文化政策"一词在日本不再是禁语,

① 胡澎.非营利组织在日本社会发展中的作用[J].南开日本研究,2013(1):24.

而被广泛使用和讨论,文化政策的学术研究日渐成为文化研究的重要组成部分。同时,在文化遗产方面制定了文化遗产保护法,宗教方面制定了宗教法人法,然而,在文化振兴政策方面却没有相关的法律作为依据。从20世纪70年代开始日本政府及民间机构就不断指出制定文化振兴法的重要性,并对艺术文化进行了实际的支持,但是,立法行动却是进入2000年后才切实展开的。2001年12月底,由日本文部科学省正式公布《文化艺术振兴基本法》。此法属于国家中央法,共有35条,针对文化艺术振兴提出基础理念和实践方案。并在2002年补充发布了文化艺术振兴的基本方针,其中包括两大部分:第一部分为基本方向,第二部分为基本施政。

该法律的实行是日本文化政策发展的一个里程碑,此法的实行,使文化艺术领域有了基本的法律保障与支持。该法律明确地指出中央政府与地方政府对于艺文活动的支持补助的义务,在此影响下各地方城市也开始针对地方社区的需要制定地方文化振兴条例,来作为地方政府推进艺术文化发展的法律根据。

2017年6月23日,在《文化艺术振兴基本法》的基础上,新修订的《文化艺术基本法》在日本第193次国会(常会)中通过,并作为第73号法律予以公布和实施。此法的修改原因有二:其一,由于少子高龄化、全球化进程等社会状况的显著变化,日本急需实施以观光、城市建设、国际交流等广泛相关领域为视野的综合性文化艺术政策;其二,奥运会、残奥会既是体育盛典又是文化盛典,以2020年东京奥运会、残奥会为契机,向全球展现日本文化艺术,也以此作为日本文化艺术发展的新方

向。此次修订,主要体现在如下几个方面:① 突出了文化艺术活动的开展要以促进从事文化艺术活动者的自主活动为基础;② 除了振兴文化艺术本身之外,还将重新制定有关旅游、城市建设、国际交流、福利、教育、产业等文化艺术领域的政策;③ 明确了支持举办艺术节、老年人及残疾人的创造性活动;④ 规定了由文部科学省、内阁府、总务省、外务省、厚生劳动省、农林水产省、经济产业省、国土交通省等组成"文化艺术推进会议";⑤ 为了综合推进有关文化艺术的政策,政府扩充了文化厅的功能;⑥ 强调了进一步与行政机关、文化艺术团体、民间事业者、学校、地区等进行合作。

此次修订,相较于原先,除了理念与理想的陈述外,更明确了对个别文化艺术事业执行等的规范。新增条款对公共艺术,尤其是"艺术项目型"公共艺术在日本的全面普及和进一步发展意义深远。

第二节　日本中央政府的相关资助政策

一、直接支持

(一)《21世纪艺术计划》

1996年,由日本总务厅行政监察局公布了《文化行政的现状与课题——迈向21世纪的艺术文化振兴与文化遗产保护》一文,该文有关艺术文化振兴的部分提出了增加财政投入及

完善法律的必要。此提议得到了文化厅的响应，1996年，文化厅制定了《21世纪文化立国计划》，其中一项《21世纪艺术计划》，明确规定了对艺术团体的支持，"艺术创造活性化项目"作为重点补助项目，对申请补助从事艺术创造事业、国际艺术交流事业和艺术创造基础完善事业的艺术团体，提供连续3年的补助金。

相较于"日本艺术文化振兴基金会"提供的面向业余艺术家和社区大众的补助，《21世纪艺术计划》则主要提供对专业艺术家进行支持，单"艺术创造活性化项目"一项，当年的补助金额通常高达几十亿日元。片山泰辅是日本艺术文化政策的研究者，同时也参与了《21世纪艺术计划》的调研工作，他指出："《21世纪艺术计划》是参考了美国的国家艺术基金项目，虽然两者制定的目的有所差异，但是，'持续数年的巨额补助金计划'却基本一致。"

《21世纪艺术计划》虽然并未具体限定，但是该计划很明显的是让这些专业的艺术团体更加积极地投入地方的活动之中，为地方社会做出贡献，艺术团体因此体会到了自己肩负的社会使命。虽以专业艺术家之补助为重点，但在"艺术创造基础完善事业"这一项，与"艺术项目型"公共艺术关系密切，该项事业向年轻艺术家的研究和调查工作提供补助，并且对艺术相关的基础设备提供支持，间接地带来了地方艺术的活跃。

（二）《文化社区营造计划》

由于地方艺术活动的活跃开展，日本文化厅从1990年起，

执行了一系列针对地方公共艺术活动所进行的短期补助项目，例如1990年的《地域文化特别推进事业》，1992年的《新文化据点推进事业》，1993年的《地方据点都市文化推进事业》。这些补助项目以硬件设施的补助为主，涉及文化设施的扩建和整修、文物的保存与活用、艺术节与传统祭典等地方文化事业，以及非当代艺术领域的艺术文化活动。

1996年开展的《文化社区营造计划》则是侧重于对艺术文化活动内容提供补助，可由地方政府进行申请，着重于传统艺术活动内容本身的补助。该补助原则上以5年内的项目计划为主，由地方政府在申请补助时向文化厅递交相关申请书和具体计划。该计划主要针对以下几种活动提供补助金：① 崭新的艺术文化创造活动；② 利用地方文化设施为活动据点之艺术团体；③ 地域间艺术文化交流活动；④ 地方美术馆博物馆展览；⑤ 其他持续性的艺术文化活动。《文化社区营造计划》虽是以传统文化为主要补助对象，但是对艺术团体的资助间接影响到了这些团体推动"艺术项目型"公共艺术的发展。

（三）《艺术家进驻计划》

日本文化厅在1997年公布了《艺术家进驻计划》，该计划是在日本艺术家交流活动日益频繁的前提下展开的，主要提供针对艺术团体营运的补助资金。以1998年的预算为例，一年度的全部补助金额为1亿200万日元，从1997年到2000年之间《艺术家进驻计划》补助项目一共补助了18个团体，每个团体所实行计划的时间有所不同，一般大约为3—5年，在接受文化

厅提供的补助期间，每年都需要向文化厅提交当年的项目成果报告，再经文化厅审查通过后，方可获得第二年的补助。《艺术家进驻计划》使日本在短时期内增加了许多艺术家进驻计划机构，然而在本补助计划结束之后，有许多计划也随之消失，依靠补助金的机构缺少自主的持续性，一旦经济来源消失艺术计划也就被迫终止。[1]但总体来讲，该计划的实施，使得人们意识到了艺术家进驻计划的重要性。此后，艺术家进驻计划被视为打破艺术与日常生活既有概念界线的有效手法之一。

（四）财团法人地域创造

1994年，设立财团法人地域创造（Japan Foundation for Regional Art-Activities）。该团体是日本总务省（Ministry of Internal Affairs and Communication）的外廓团体[2]，是地方社区文化艺术相关活动之最重要的补助支持机构。由日本总务省提供主要资金，再加上全日本各个地方政府共同出资设立基金会，设立的目的在于补助地方艺术文化活动，其资金来源除了总务省与地方政府的资金之外，财团法人地域创造也从其他相关艺术支持团体获得资金以协助地方的艺术活动，例如"自治总合中心"是一个推广彩券的民间企业机构，此机构从彩券事

[1] 黄姗姗. "台湾社区艺术行动案例调查研究计划"暨"96年艺会补助业务相关专题研究——以'社群/社区艺术行动计划'为探讨范畴"研究计划[Z]. 台北：财团法人文化艺术基金会，2008：31.
[2] 日文之"外廓团体"，英译为extra governmental organization，专指不直接属于政府管辖，但在执行业务方面受到相关政府机构财政上的保障的机构。

业所获的利益中提供部分资金给财团法人地域创造，再由财团法人地域创造作为资助的窗口，而接受资助的艺术团体便因此同时获得政府与民间企业两方的协助。财团法人地域创造的支持事业又可分为：① 地方艺术环境支持事业；② 地方艺术文化国际交流事业；③ 地方传统艺术保存事业。其中以第①项的地方艺术环境支持事业与社区艺术最密切相关，根据数据显示，1994年度受到补助的团体数为6个，到10年后的2004年已经增长到279个。① 我们前面讨论的"ACRUS艺术家进驻计划"的经费部分就来源于财团法人地域创造。

（五）《文化艺术创意城市推进事业》

日本文化厅"用文化艺术所具有的创造性在地方振兴、观光、产业振兴等方面进行跨领域的应用，解决自治团体的地方性课题"与"文化创意城市"放在同一地位，自2007年起开始致力于以"文化艺术创意城市推进事业"为名的文化艺术创意城市的建设，并开始了"文化厅长官表彰"（文化艺术创意城市部门）。2010年，设立《文化艺术创意城市模型事业》，通过对各地的实践进行评价和分析，构筑日本多样文化艺术创意城市模型。《文化艺术创意城市模型事业》是支持致力于解决文化艺术创意城市建设的政府及市民团体、企业的补助制度。作为成绩，2010年度，补助6项项目，补助金额3 000万日元；2011年度，补

① 黄姗姗."台湾社区艺术行动案例调查研究计划"暨"96年艺会补助业务相关专题研究——以'社群/社区艺术行动计划'为探讨范畴"研究计划[Z].台北：财团法人文化艺术基金会，2008：31.

助4项项目,补助金额2 850万日元;2012年度,补助3项项目,补助金额2 500万日元。在2014年的概要要求中,"文化艺术创意城市的推进"同比2013年增长3倍,达到3 400万日元。

该政策的推进对日本文化艺术的发展意义深远,以"创意城市"为追求,成为日本地方政府制定文化政策的依据。《文化艺术创意城市推进事业》作为面向地方文化艺术发展的支持政策,令很多城市的公共艺术项目都受惠于该政策的扶持。

二、间接支持

在20世纪90年代初,日本实施了对艺术文化等相关事业做出显著贡献者,其获得的金钱或贵重物品免征所得税的举措。而从1994年开始,根据"公益社团法人企业赞助艺文协议会"的"助成认定制度"①,日本的企业或个人通过协议会进行捐赠资助艺术文化活动者,可享受政府的税收优惠政策。进行艺术、文化活动的团体、个人,若要利用"助成认定制度",则需要接受"补助认定"。在确认具有申请资格之后,方可办理规定的申请手续(图5-1)。对参与公共文化事业的企业和个人在所得税、法人税两方面做了优惠规定。在所得税方面,对扣除个人捐款40%征收所得税。在法人税方面,征收方式与一般捐款有所区别,由受捐款的5%加上受捐款法人基本金的0.25%的一半来计算法人税。对独立行政法人的捐赠也征收法人税和所得税,其

① 公益財団法人,企業メセナ協議会.助成認定制度[EB/OL]. https://www.mecenat.or.jp/support/apaap.html.

图 5-1　公益社团法人企业赞助艺文协议会"助成认定制度"流程图
参考自:［日］野田邦弘.文化政策の展開:アーツ・マネジメントと創造都市［M］.东京:学芸出版社,2014:72.

计算方式和公益法人计算方式相同。①

　　相较于财政直接投入,对捐赠资助艺术文化活动者提供的免税政策的行为更具可持续性。一方面,这一制度可以更好地动员企业及个人对艺术、文化提供支持,使财政资源转入艺术部门。另一方面,企业和个人将他们所捐赠的资金直接给予他们所认可的组织与活动,补助给谁和补助什么的决定权由此转移到了企业和个人手中,而非由官员和政客履行。企业和个人对艺术文化进行的捐赠行为或许是出于社会责任,是一种追求本身利润之外的,为满足市民、社区、地方等相关利益方的需求与利益的行为,这本无可厚非。但企业和个人作为"经济人"的利己行为亦不可排除,完全要他们无私是不符合市场运作的游戏规则的,故而对其捐赠行为提供适当的回报才是得当的做法。捐赠者在获得税收减免后减少了他们的运营压力,而税收上的损失往往被视为物超所值的使用,因为这使普通公众整合起来并且以相对少的成本来帮助政府实现融资的意图,政府的这种

① 陈运奎.日本文化产业税收政策经验及启示——以捐赠税、遗产税为中心[J].洛阳师范学院学报,2015(11):100.

间接支持措施使各界更积极、主动地给予文化艺术以支持,对推动公共艺术的全面发展起着不容小觑的作用。

第三节 日本地方政府的相关资助政策

一、东京都:精彩纷呈的文化艺术政策

1980年东京都生活文化局的设立标志着东京都独立的文化行政的正式开启。1981年《文化的设计事业实施计画》(文化のデザイン事業実施計画)发布,同年东京文化恳谈会设立。1983年,东京都率先制定了《东京都文化振兴条例》(東京都文化振興条例),该条例的规范沿用至今,是东京文化事业建设的重要依据,为首都的文化艺术发展指明了方向。它明确提出了"把文化的视点纳入首都所采取的政策中"。其中,"文化振兴的措施"指出东京都文化振兴的目标:艺术文化的振兴,传统文化的保存、继承和活用,促进自主的文化活动,提供终身学习的机会和场所,针对年轻人的措施,活动的实施,收集和提供文化信息,表彰,基于文化视角的城市发展,文化设施的完善等,国际文化交流的推进,东京艺术文化评议会的组成是推进地方政策措施的重点。此后,1988年(持续至1996年),东京国际和平文化交流基金(東京都国際平和文化交流基金)设立,同年《东京文艺复兴事业》(東京ルネッサンス事業)实施。

2000年12月,东京都发布了"目前东京都的文化政策手

段的转换与着手"方案。此后,东京都政府实施了一连串文化艺术资助项目。东京都政府认为,"在东京,有继承江户时代以来的历史和传统的宝贵文化遗产。另外,以艺术家为首的从事创造性活动的人们聚集在一起,新的艺术文化每天都从传统艺能到媒体艺术间诞生"。为了使这种文化资源得以显现化,使其更加活跃,东京都从下面三个视角开始着手推进文化振兴:① 支持东京社区的活性化,支持艺术家的创造活动;② 利用多样的文化资源积累,向世界传播东京的魅力;③ 不拘泥于现有框架的手法,从根本上改革文化事业。主要可分为如下三类措施:① 对新进、年轻艺术家提供制作、交流、发表的场所。主要实施计划"东京奇迹墙"(トーキョーワンダーウォール)、"东京奇迹站点"(トーキョーワンダーサイト),将东京的娱乐设施作为练习场进行开放。② 将东京的街道作为艺术文化创造的场所而开放(放宽限制)。主要实施计划"街头绘画"(ストリートペインティング)、"天堂艺术家"(ヘブンアーティスト)。③ 资助艺术活动。主要是对艺术文化传播事业的资助,以及艺术家综合支持网站的创建。

"东京奇迹墙"由时任东京都知事的石原慎太郎提出,其设立为年轻艺术家提供了更多展示他们作品的机会。该项目旨在提高东京的文化魅力,并鼓励公民和年轻艺术家的互动。除了让约100名参赛选手作品入围东京现代美术馆展览外,还提供12个选定的艺术家在东京都议会厅主廊进行为期一个月的展览,并向公众开放。为了扩大入选者的海外进军机会,在公开征集展上聘用海外审查员等,使支持更进一步升级。自2004年开始,参赛选

手的资格已从东京居民扩大到整个日本。据统计,2000年该项目募集对象191人,到2006年募集对象高达1 017人。

"东京奇迹站点"成立于2001年,意在培养年轻一代的艺术家,促进新艺术的传播和多学科艺术的协同发展;并且建立一个国内和国际艺术表演的重镇,作为新的和具有挑战性的艺术项目的实验基地。该站点拥有和支持年轻艺术家的展览;举办音乐会和讲座,介绍国际上活跃的艺术家等文化项目;在艺术家和其他领域的专家之间开展工作坊和交流计划;并开展艺术家的进驻计划。三个站点分别是:作为艺术作品制作的"东京奇迹站点·本乡"、作为作品展示场所的"东京奇迹站点·涉谷"和作为进驻和交流场所的"东京奇迹站点·青山Creator-in-residence"。

"天堂艺术家"一词也是由石原慎太郎提出的,从2002年起运作。街头艺人成为街头一道靓丽的风景线,东京都政府以"天堂艺术家"的称号给予街头艺术家许可执照。这使持牌艺术家能够在各种公共和私人场地上表演。该项目将艺术家的活动空间定义为"街头剧场",在那里,艺术和文化可以通过艺术家与观众之间的互动来培养。"天堂艺术家"有以下两个目标:第一,为培养下一代艺术家创造适合的环境,为他们提供在公共设施内进行活动的场所;第二,建设"城市中的剧场",使市民轻松地接触艺术,在与艺术的交流中获得艺术文化的熏陶。[①]截至2005年,共有274个注册组,包括214个行为表演和60个音

[①] 李艳丽.从东京的艺术文化政策看城市文化的"公共性"[M].北京:社会科学文献出版社,2008:225.

乐表演，定期在58个场馆的46个场所，包括都市公园、文化设施、私人设施、地铁站等表演。

"街头绘画"项目为刚崭露头角的年轻艺术家提供了自我表现的新机遇，东京都政府为青年艺术家提供可供他们绘画的墙壁。它还旨在扩大在大都市内的艺术空间，以促进公共艺术（通过公共空间的艺术利用改善城市环境）。该项目于2004年启动，五位艺术家分别在位于港区六本木隧道入口处的五面墙上创作了五幅3米×8米的壁画。2005年，由德国和日本艺术家与东京"东京奇迹站点"合作，在东京首屈一指的公共空间"代代木公园"进行创作展示。

"艺术文化传播事业的资助"针对以东京为代表的高质量的艺术活动，肩负着培养下一代的年轻艺术家的艺术活动的任务；通过国际交流，支持东京艺术文化的魅力向世界宣传的创造活动并提供资助，支持领域包括音乐、戏剧、舞蹈、美术、影像。

"艺术家综合支持网站"作为艺术文化信息的综合网站，为支持年轻艺术家和年轻艺术家的创造性活动，提供有关制作场所和支持对策的信息，以及包括作品的图像信息和民间活动在内的广泛信息。网站分为三大板块：第一板块为"虚拟交易会"，刊登艺术家投稿的作品信息等；第二板块为"数字博物馆功能"，以图像形式刊登都立文化设施的收藏品，并向国内外公开；第三板块为"创意活动支持功能"，刊登助成金、竞赛信息、排练场信息等。

2012年11月，东京都历史文化基金会正式成立东京艺术委员会。2015年，原东京艺术委员会与东京文化传播项目室合

并，成立全新的东京艺术委员会，以在东京的艺术文化政策方面发挥核心作用。东京艺术委员会与艺术团体和民间团体、非营利组织等进行合作，以完善新的艺术文化创作基础为主，致力于开展追求东京独特性和多样性的计划、培养支撑各种艺术文化活动的人才以及促进国际性的艺术文化交流等，发挥东京在艺术文化政策措施方面的核心作用。东京艺术委员会现共支持5项计划：① 艺术文化支持计划，主要是以为提高东京艺术文化魅力，并面向世界加以传播的创作活动提供支持为宗旨，向开展具有传播力的活动的团体提供资助。同时，还向动画和影像、科技艺术等创作活动提供支持。② 艺术文化创作与传播计划，与艺术文化团体和艺术非营利组织等进行合作，支持举办庆典活动和参与型项目、构筑文化创造据点（东京艺术亮点计划）、通过东京的文化实力实现灾后重建。③ 人才培养计划，培养引领世界、拉动东京艺术文化发展的各种人才。④ 国际网络计划，构筑与海外艺术文化团体及文化设施之间的网络，提高国际都市东京的艺术活动传播能力。⑤ 策划战略计划，根据完善东京艺术文化环境的各种专题开展调查研究，同时向国内外传播丰富多彩的东京艺术文化魅力以及东京艺术委员会的活动。

东京都政府所采取的多样化的资助政策为东京艺术文化的发展注入了活力。2000年后，东京都政府实施的多项资助计划实则都与公共艺术项目直接挂钩，在培养东京都艺术人口的同时，助力新世纪公共艺术的繁荣。随着新东京艺术委员会的成立，地区性艺术项目、实验性艺术项目得到了大力支持，成为"艺术项目型"公共艺术进一步发展的催化剂。

二、横滨：打造"文化艺术创意城市"

横滨，是神奈川县东部的国际港口都市，也是神奈川县的县厅（行政中枢）所在地，是仅次于东京、大阪的日本第三大城市。幕末[①]，横滨港便正式开始了对外启用，成了日本对外开放的重要门户，并因此得到了迅速发展。但是，作为东京卫星城市的一部分，其自主性并不是非常高。提升横滨的经济自主性是横滨市多年以来的难题。而将其作为空间规划进行实现并因此所形成的建设新城市项目就是1983年开始动工的"都市未来21"计划，该计划的实施区域包括从横滨站开始到樱木町站为止的海边186公顷土地。

随着开发的进行，城市功能逐渐向"都市未来21"地区聚集。而集元町商店街、中华街、山下公园和山手洋行群等，被认为是横滨的观光胜地，也是保留了洋行及仓库等具有横滨特色的历史景观地区，可以说是横滨市原点的横滨港建港之地的关内地区，却因办公空间的空置、地价的下跌、住宅开发的加速，旧有城市街道出现了日渐衰退的景象。正是在这样的情况下，2002年，在横滨市政府内设置了由有识之士所组成的"文化艺术与观光振兴都市地区活力提升研究委员会"，进行旧有市区街道再生计划的研究。委员会于2004年向市长提出了《文化艺术创意城市——打造创意横滨》的方案。该方案中，在将横滨市建设成文化艺术创意城市的总体目标基础之上，提出了以下四个目标：

（1）实现艺术家、创意者想要居住的创造环境；

[①] 幕末：江户幕府的末期。

(2)通过形成创造性行业群落提升经济活力；
(3)灵活运用具有独特魅力的地区资源；
(4)建设以市民为主导的文化艺术创意城市。

同时为了实现上述目标，作为"重点建设项目"也提出了以下三个建议：

(1)打造以创意为核心的创意区域（文化政策）；
(2)电影文化城市（经济政策）；
(3)（临时名称）国家艺术公园（空间计划政策）。

这个提议的特征，是强调将文化政策、经济政策、城市计划这些本来横跨多个部门的课题，着重进行综合解决。同时为实现这一计划，作为一个强有力的部局横贯式组织的"文化艺术城市创意事业本部"于2004年4月设立。在此因篇幅所限，仅将"创意区域建设事业"进行集中介绍。

"创意区域建设事业"中解决的主要课题是"文化艺术活用历史建筑实验事业"。作为横滨市中心复兴计划起点项目之一而创立的BankART 1929项目，利用城市未来线马车道站附近的旧第一银行、旧富士银行两处历史性建筑开展艺术活动，为提升地区活力做出了重要贡献。通过公开选拔，由"YCCC项目"与"SP聚光灯"来具体运行该事业。活用历史建筑物，在进行美术展、戏剧公演、音乐会、演讲会等项目的同时，还在建筑物内开设了向广大市民开放的咖啡吧。BankART 1929项目的开展，使两座历史性建筑再次焕发出生机，成为人们聚集的场所。这也反过来促使周边的仓库群以及办公楼等的所有者积极地为艺术家和创意者提供空间。马车道站周围变成了艺术的街

道。类似的城市创意政策也用于其他地区的"更新"。例如,与BankART 1929项目同时进行的,前文所举的黄金町整治案例。

2010年的《"创意城市·横滨的新展开"——2010年后的方向性》对创意城市发展提出了更具体明确的规划。它在2004年版的基础上,增加了少儿创意性的培养。为提升横滨市整体创意能力,"要通过加强推进艺术家对学校提供的文化艺术体验,开发少儿的创造性"。同时,还强调了在市中心以外地区通过艺术家等和地方政府以及市民合作开展创意活动,建构地区社区活性化结构。

横滨设立了中介机构"Yokohama Creativity Center"(YCC),开展艺术家进驻事业。2012年《横滨市文化艺术创意城市施策的基本见解》将艺术家进驻事业定位为"以创意据点为中心,支持与海外艺术据点进行交流,相互接受美术、舞台、艺术领域的艺术人才及居住型的制作活动"。艺术家的进驻,增加了当地居民接触艺术活动的机会。《横滨市文化艺术创意城市施策的基本见解》还指出,"培育、支援支持文化艺术的人才",提出"要和大学教育机关及已有的艺术NPO合作,培养能够将艺术和社会连接,承担创意活动的艺术相关人才"。

从2000年后,横滨"文化创意城市"逐渐推进,形成了空间打造、人才培养、市民主导、官民协动为特色的创意城市建设方略。在应对横滨复杂的社会形势变化下,城市发展政策从最初恢复市中心活力向发展城市整体活力发展。站在城市发展视角,文化艺术成为解决社会问题、发展创意城市的重要媒介和途径。

第六章

结语

第一节　日本公共艺术问题的思考

　　这里再来梳理一下，作为一个理论名词的"公共艺术"直至20世纪80年代末期才出现在日本，其实践始于20世纪90年代初。然而，在二战结束后至20世纪80年代的40余年间，日本的户外雕塑设置事业在地方政府的支持下得到了很大程度的发展，尤其是20世纪70年代后，在地方文化行政的持续推进下，作为地方文化事业的一部分，户外雕塑逐渐摆脱了纯粹的主流意识形态表现的使命，呈现出多样化的面貌，在全日本上下全面普及开来，户外雕塑的设置热潮从城市一直蔓延到乡村。虽然，这种发展在步入20世纪80年代后期遇到了瓶颈，由于部分抽象作品无法被公众所理解而遭到诟病，但整体来看，将日本各地的户外雕塑设置模式、设置理念与同时期欧美国家相比也是毫不逊色的。

　　20世纪90年代初，日本在面临泡沫经济崩盘之后，社会变化的整体影响之外，日本政府为振兴经济而采取的相关政策直接对日本文化政策产生了影响，间接地影响公共艺术逐渐呈现出两极化走向。一方面，在大城市中，以雕塑为主要形态的"设置型"公共艺术伴随着城市再开发项目的开展而出现；另一方面，在"边缘化"地区，"艺术项目型"公共艺术呈现出方兴未艾之势，其不仅限于美术领域，还涉及表演、音乐、舞蹈、影像等多

个方面。相较于"设置型"公共艺术,"艺术项目型"公共艺术更强调公众的参与,主张艺术必须与社会结合。

无论是"设置型"公共艺术,还是"艺术项目型"公共艺术,在发展的过程中自然产生了诸多成功例子,但是,其中必定也有各种矛盾和不足,只有认清其得失所在,才能更好借鉴,推动我国公共艺术的正向发展。

一、"设置型"公共艺术的问题

对于日本"设置型"公共艺术存在的问题,或者说担忧,主要集中在如下五点:

其一,埃利诺·哈特尼在评价Faret-立川、新宿I-Land和东京国际论坛公共艺术时指出,这三大公共艺术促进了日本公共艺术蓬勃发展的同时,也透露了继续发展的局限。例如,投资机制只侧重于日本公共艺术的装饰功能,艺术家很少在城市发展项目开始时参与规划设计,也很少被邀请与建筑师直接合作(在新宿I-Land的情况除外)。其结果,艺术仍然只是事后加上去的装饰。为此,虽然强调了公共艺术作品与周围环境的关系,但部分作品依旧无法避免有牵强附会之感。

其二,由于不愿意引起争论,对于艺术家及其风格的选择倾向于保守和平稳,尽管立川氏表示公众可以有较之专业人员更新、更大胆的欣赏趣味。[1]当然,这种现象在20世纪90年代后

[1] [美]埃利诺·哈特尼.日本的公共艺术[J].江文,译.世界美术,1997(3):20.

期有所改善，但也值得引起我们关注。

其三，也有人指出，日本的公共艺术设置事业多少有效仿美国之色彩，为了追求更高的艺术品位，在公共艺术作品的选择上以能够营造现代意味的、清新的环境氛围为主要目标，所以对艺术作品本身的"创新性"并没有特别关注。

其四，正如詹妮特·卡丹所认为的，"公共艺术提供一种修复当代生活与我们已然失去的事物之间裂痕的方法。鉴于公共艺术的重要含义，为了形成一种整体性计划，我经常深思它的困境，我探索关于其本质的设想。公共艺术的困境源自内涵范畴、参考系和事件的状况。我对于公共艺术的构想源自我的信念，即一件公共艺术作品应该植根于它的政治、社会和经济语境，因为正是语境赋予了艺术作品以意义，公共艺术的综合性需要探讨大众文化的历史，以支撑建成物体与其公共环境的结构性统一。"日本公共艺术的国际化视野往往也是一把双刃剑，对于西方艺术家艺术作品的推崇，使得地方的历史和文化传统在公共艺术设置项目中多少存在缺位。在对地方的历史和文化传统的挖掘上或许的确是城市开发形式的公共艺术较为不足之处，除了少数的"石景"作品可以让人联想到日本的传统庭院，其他作品很少与设置地方的历史和文化传统有联系。

其五，"设置型"公共艺术作品的维护和保养尚存在一定问题，年久失修的作品在日本仍较为多见，这种显现甚煞风景。如前文所述，Faret-立川和新宿 I-Land 公共艺术项目的两位策划人在维修保养上的准备工作可谓是巨细靡遗。按理，策划人将保养手册交给管理单位，一切都应按部就班地操作实施，但事

实并非如此。以Faret-立川为例，开发单位住宅·都市整备公团把房屋出售之后，权利也一同让给了买方，买方却矢口否认公共艺术作品有维修和保养的必要，推卸责任，几经周折才最终由立川市的企业团体制定管理措施予以执行。此外，在管理方面也存在着无视于公共艺术空间规划的现象。早年间在新宿I-Land，在罗伯特·印第安纳的《LOVE》旁边曾放置过一件与此公共艺术计划毫无关系的雕塑时钟——奥运会的倒数计时器，过于鲜艳的色彩和抢眼的造型与周围的气氛格格不入，但管理公司却认为不花钱的礼品不摆放出来可惜。

二、"艺术项目型"公共艺术的问题

我们探讨了二战结束后至今日本公共艺术的发展，包括户外雕塑设置事业、"设置型"公共艺术与"艺术项目型"公共艺术三大板块，以及推动日本公共艺术发展的相关文化政策。我们看到了，尽管作为视觉物件的"设置型"公共艺术仍凭借创意所发挥出的美学力量，成为提高城乡人文景观的对策，但日本艺术界在艺术实践和艺术政策方面都出现了向"艺术项目型"公共艺术的偏向。随着艺术与社会变革交织在一起，创造了新的领域，艺术本身也开始发生变化，在日本，这种变化尤为明显。

在日本"艺术项目型"公共艺术的例子众多，然而当艺术活动与社区营造并列时容易产生对立的状况。我们首先借由川俣正的观点来看一下日本"艺术项目型"公共艺术可能存在的问题。虽是一家之言，却代表了日本多数评论家对"艺术项目型"公共艺术的思考。川俣正对日本艺术项目的发展具有重要推动

第六章 结语

作用,受川俣正影响的日本艺术家的艺术活动在20世纪90年代由"空间"(space)功能转变为"地方"(place),并在21世纪初进一步发展为"参与制度"。同时,川俣正对大规模的艺术节和艺术项目提出了尖锐的批评。他指出,大型艺术节通过宣传举办地成功地吸引了游客,却损害了艺术作品的质量和活动的概念。因此,体验风景和探索一个陌生的地点成为活动的主要目标,而非艺术,艺术节只是一种附加价值的体验。川俣正还坚持认为,由于节日的场地特殊性,创作作品的艺术家和观看作品的游客都开始遵循标准化的模式,这表明这些展览已经走到了尽头。在这种背景下,艺术家需要探索如何扭转同质性。川俣正于2009年启动了CIAN项目,以收集、保存和公开展示与日本各地艺术项目有关的文件。CIAN项目声称有必要调查艺术项目的真正目的,这些项目往往是昙花一现,并且需要对其他项目进行警示,以免陷入艺术仅作为区域复兴手段的陷阱。

 前面我们介绍的ACRUS艺术家进驻计划可以说是目前日本国内历史最长,也是最具代表性的艺术家进驻计划。2005年在ACRUS开展十周年之际,除出版《ACRUS十周年纪念志》外,主办方还举办了具有纪念性质的研讨会"从艺术家居住之地发声——创造连接地方与世界的艺术基地"(アーティストの住む場所から生まれるもの—地域と世界をつなぐアートの拠点づくり),邀请了全日本与艺术家进驻计划相关的策展人、艺术总监,一起讨论艺术家进驻计划与地方社区之间的关系。针对ACRUS艺术进驻计划在十年间取得的成效或问题建言,会议中提到,尽管ACRUS艺术进驻计划在日本,甚至国外

的艺术界中已具有一定的地位和知名度,然而当代艺术本身并非每一个人都可以接受,除少部分愿意主动参加的志愿者和学校的学生、教师之外,当地居民仍然有极大部分并不主动了解ACRUS艺术进驻计划,日后如何让更多的居民主动参与进来是未来的重要课题。这一现象在日本部分已开展的艺术家进驻计划中也有所见。

再者,日本的进驻计划多由地方政府主办,较少有艺术家自发性的聚集案例,为此无法避免行政单位所提出的种种限制,因而计划本身就或多或少会带有官方色彩,除了对艺术家的支持外,有更大部分是在社区营造和社区参与方面,艺术家需要承担回馈当地社区的强制条件和必须履行部分义务,这样的状况引起了一些艺术家的批判。相较之下,西方的艺术村则为艺术家提供了更多的空间,显得更具开放性。

第二节 对我国公共艺术发展的启示

一、我国公共艺术发展的现状

20世纪90年代以来,我国以城市雕塑为主要表现形式的公共艺术发展迅速。在各级政府的支持下,城市雕塑的规划、管理体系日渐完善,制度化建设日益完善。20世纪90年代后,各级政府设立了城市雕塑的管理机构,对城市雕塑进行管理和建设。中央层面先后由建设部制定了《城市雕塑建设管理办法》

（1993年实施，2002年调整）、《关于城市雕塑建设工作的指导意见》(2006)、住房城乡建设部发布了关于《城市雕塑工程技术规程》的行业标准公告(2016)。地方层面，浙江省台州市推行了《百分之一文化计划》；吉林省长春市长春世界雕塑公园2007年被建设部列为"第一批国家重点公园"之一；北京市制定了《北京市城市雕塑规划纲要》(1993)，北京市规划委员会发布了《关于开展北京市城市雕塑普查的通知》(2004)；上海市出台了《上海市城市雕塑总体规划》(2004)等。城市雕塑在追求数量的同时，质量也在不断提高。城市雕塑已然成为我国城市建设中不可或缺的一部分。

2016年12月25日全国人民代表大会常务委员会发布《中华人民共和国公共文化服务保障法》。该法属于我国公共文化领域的"基本法"，精准定位公众所需，内容全面、细致，弥补了我国文化立法的短板。此法颁布实施后，在国家的西部大发展中，越发重视用艺术的方式服务乡村，将其作为拉近城乡之间文化差异的重要途径，被视为"精准扶贫"深层次的具体化方式。在党的十九大报告中，习近平总书记首次提出了"实施乡村振兴战略"。要坚持农业农村优先发展，按照产业兴旺、生态宜居、乡风文明、治理有效、生活富裕的总要求，建立健全城乡融合发展体制机制和政策体系，加快推进农业农村现代化。2017年11月2日，党的十九大后首次召开中央深改小组会议，会议审议通过了《农村人居环境整治三年行动方案》，提出以建设美丽宜居村庄为导向，提升村容村貌，更明确"要注意因地制宜，保护、保留乡村风貌"。响应国家号召，国家艺术基金于2017年率

先资助了乡村公共艺术计划，2017年5月，"乡村密码——中国石节子村公共艺术创作营"在甘肃省秦安县石节子村举行。来自全国十多所美术院校的青年艺术家结合村子的文化元素与特色，和当地村民一同创造了20余件公共艺术作品，并与另外20余件来自全国各地著名雕塑家的作品共同展出，给当地村民带去了一场艺术盛宴。以艺术的形式参与乡村文化建设，将艺术融入生活，关注"乡情"、留住"乡愁"。在地方，公共艺术也成为很多村镇振兴、提升村镇文化形象的首选。莫干山"一带一路"公共艺术行动计划、四川广安田野双年展等都增加了地方的话题性，并增加了地区的人气。

艺术类高校或综合性高校的艺术学院公共艺术学科、专业、工作室成为推动我国公共艺术发展的主力军。1997年12月29日，上海大学美术学院[①]的公共艺术设计作为重点学科建设项目通过论证。1998年，上大美院院长汪大伟提出以学科建设的思路来发展公共艺术，并在《装饰》杂志上撰文介绍了上大美院公共艺术设计学科的建设情况。上海大学在美术学院原有的环境艺术学科优势的基础上，将公共艺术设计拓延到公共环境艺术设计、公共传播设计、公共设施艺术设计，作为重点学科立项。公共艺术设计主要涉及信息传播、环境艺术、绘画、雕塑等专业，并与社会学、传播学、应用经济学、建筑学等学科复合交叉，是一门综合性极强的复合性应用型学科[②]，该学科的设立，

① 2016年12月在上海大学美术学院基础上正式成立上海大学上海美术学院。
② 汪大伟.公共艺术设计学科——21世纪的新兴学科[J].装饰，1998，(6): 45.

第六章 结语

既是上海大学美术学院发展史上的一个转折点，同时也打开了21世纪的一个新兴学科的大门。2000年前后，一批艺术院校和高校艺术学院设立了公共艺术专业，如江南大学、浙江工业大学、中国美术学院、四川美术学院、西安美术学院等。此外，中国人民大学艺术学院设立了公共艺术工作室。

2017年，由上海大学上海美术学院、莫干山镇人民政府、莫干山国际旅游度假区管理委员会共同发起了莫干山"一带一路"公共艺术行动计划（图6-1）。该计划为期3年，召集国内外艺术家、设计师、建筑师以及相关机构和高校的专家进驻莫干山，以艺术为媒介，围绕公共空间和公共领域，在莫干山开展乡村重塑、艺术创作、学术交流等创意乡镇建设，让艺术振兴乡

图6-1 "莫干山'一带一路'公共艺术行动计划" 研究团队成员向何村严师傅学习竹编技艺
图片来源：http://zj.zjol.com.cn/news.html?id=816292

村,让艺术融入莫干山的青山绿水、融入当地乡民的日常生活中。2018年秋季行动阶段,天津美术学院、广州美术学院、湖北美术学院、四川美术学院、西安美术学院、中国美术学院纷纷响应这一活动,陆续派遣师生在莫干山进行驻地艺术创作。学生在与莫干山乡民的交流中,了解到当地的风土人情,并从中吸取养分开展艺术创作,雕塑、影像、手工艺、行为艺术等各种艺术形式轮番上演,乡民们也敞开心扉积极与师生进行互动。同时,通过"文创赋能与乡村振兴"论坛,将不同的文创产业、文旅产业的专家聚到一起,献计献策,聚合能量,助力莫干山文化经济发展,形成更加丰富的文化生态。

由中国人民大学艺术学院公共艺术工作室组成的"艺乡建"团队近年来致力于"艺术激活乡村"的系统性研究和实践,总结了一套通过艺术手段进行扶贫,激活乡村传统文化的创新性方法论。发挥艺术自身具有的激活性、生态性、在地性和生长性,在保护乡村原有风貌的基础上,探寻艺术介入乡村的机制、规划产业等,推动乡村生产、生活、生态的正向发展。2016年,"艺乡建"团队以湖北省孝感市孝昌县磨山村为研究对象,进行艺术激活乡村的探索。"艺乡建"团队利用当地的石材、手工技艺开发文创产品,进行公共空间改造、民宿设计、公共艺术设计等(图6-2—6-4),

图6-2 "艺乡建"团队"艺术激活乡村" 利用当地石材设计制作的茶台
图片来源:www.jia360.com/new/36790.htm/

第六章 结语

图6-3 "艺乡建"团队"艺术激活乡村"改造前的湖北省孝感市孝昌县磨山村
图片来源：www.jia360.com/new/360790.html

图6-4 "艺乡建"团队"艺术激活乡村"改造后的湖北省孝感市孝昌县磨山村
图片来源：www.jia360.com/new/36790.html

给磨山村樊家湾自身的发展带来一定的收益和拓展。据"艺乡建"团队成员丛志强博士介绍：2017年下半年，来自磨山村委的数据统计显示，在"艺乡建"团队进驻建设前，磨山村年游客量在800人左右，建设后年游客量在8 000人以上，游客量同比增长了10倍。

在一些大城市，我们可以看到除了政府对公共艺术的提倡和支持外，民间企业对支持公共艺术的自觉意识也与日俱增。上海浦江华侨城位于上海浦江镇中心城区，"上海浦江华侨城公共艺术计划"从2007年开始，由华侨城当代艺术中心（OCAT）的创始人黄专发起。在2007年至2015年间，华侨城邀请了10位艺术家，进行了9个展览项目。通过展览，华侨城每年收藏相应的作品，并有机和永久地将这些经典艺术之作安放于城区的公共环境中，从而形成了一座无墙的博物馆（图6-5—6-7）。OCAT理事会理事陈运根认为："城市除了满足交通、居住、生活等基本需求外，还需要认同感、文化等城市精神。……公共艺术为上海这座充满魅力的国际化大都市带来了更多公共艺术的共享性和高雅生活的可能性。"[1]

艺术专业者在公共艺术的实践中扮演的角色正在发生转变，艺术家由创造者转向协助者与启发者，向公众提供知识与经验，来促进公众完成议题的实践。公众的参与意识也在近年显示出明显提升的趋势。在一些社区公共艺术实践中，部分社区居民最初对艺术介入社区的想法并不看好，甚至有一定的抵触

[1] OCAT上海浦江华侨城.一次集结：缅怀与重构（画册）.

第六章 结语

图6-5 《诞生》(远景) 琴嘎 浦江华侨城

图6-6 《诞生》(近景) 琴嘎 浦江华侨城

图 6-7 《对视 No.6》 林天苗
浦江华侨城

情绪,但通常在艺术家和相关部门的协作下,以讲座形式向社区居民进行介绍和解释,最终社区居民还是以欣然接受并尝试参与其中为多,有时,还有居民可以提出自己的想法和主张,并在一定程度上影响艺术创作的过程和结果。

步入新世纪后,公共艺术的表现形式变得越发宽广,不仅包含了户外雕塑、纪念碑和壁画等传统形式,城市家具、装置艺术、影像艺术等也频繁出现在城市和乡村的公共空间中。其中,尤为突出的成果则要数公共艺术领域中数字技术的介入,新媒体艺术以其所创造出的良好的"临场感"和"互动性"博得了公众的青睐(图6-8、图6-9)。新媒体艺术已涵盖了单频录像带作品、装置作品、多媒体作品、软件艺术、纳米艺术、游戏艺术和

第六章 结语

图 6-8 《风之精灵》(全景) WECOMEINPEACE 上海虹桥天地商业中心
图片来源：https://www.doc88.com/p-2522805924198.html

图 6-9 《风之精灵》(局部) WECOMEINPEACE 上海虹桥天地商业中心
图片来源：https://www.doc88.com/p-2522805924198.html

网络艺术等多种形式。艺术家的作品已不再局限于传统的静态"物件",具有实时、动态、交互特征的新艺术形式初露锋芒。艺术家综合利用声、光、电、动画、影像等技术和手段,多媒体结合已成为当代艺术的一种发展趋势(图6-10、图6-11)。观众可以和作品进行互动,深入环境之中,从多角度理解作品。即便是以艺术家为主体创作的作品,通常在参与者参观或接触中,还可进行二次创作。参观者在此过程中摇身一变成了参与者,甚至是作品的创作者,沉浸于作品创作中,体会艺术创作的乐趣和快感。

在全球化的时代,在频繁的国际合作与交流中,公共艺术已不再有国界之分,昨天还在海外某双年展上展出的作品,今天可能就出现在我国各大城市的公共空间中。2014年9月上海正式

图6-10 《珠光人影共徘徊》
图片来源:中国美术家协会壁画艺术委员会.中国壁画:上海美术学院卷[M].南京:江苏凤凰美术出版社,2018.

第六章 结语

图 6-11 《地下蝴蝶魔法森林》
图片来源：中国美术家协会壁画艺术委员会.中国壁画：上海美术学院卷［M］.南京：江苏凤凰美术出版社，2018.

成为"奔牛国际展——大型城市公共艺术展"全球第 80 个举办城市。该展览 1999 年诞生于瑞士，是全球最大、最著名、持续最久的跨国公共艺术活动。集合了百位艺术家、跨界创作者参与艺术牛绘画，"奔牛上海"在上海滨江大道、外滩、人民广场、上海音乐厅、徐家汇等多处地标性景观布展。

在看到诸多喜人成果的同时，我们也无法忽视我国公共艺术发展至今存在的一些问题。在城市雕塑方面，具体表现在，其一，部分城市雕塑虽是一掷千金的名家名作，但对于公众而言却是"不明其意"的艺术，公众无从得知这些作品意欲何为。其二，无论是抽象还是具象的城市雕塑作品，都缺少与地方历史和文化的联系，作品本身与周围环境显得格格不入。其三，公共艺

术作品质量良莠不齐，艺术作品有朝向简单易懂和童趣化的风格发展的倾向。这种简化式的美学概念，甚至造成只要在公共环境中，看见有别于日常生活经验的造型物体，就将其归为艺术的现象。显然，这样的误读对提升人们的审美品位起不到丝毫作用，浅层次的思考即便能够获得短暂的瞩目，却很难长久维持。其四，有些作品存在简单模仿甚至是剽窃他人作品的现象。这种行为的存在不仅违背了设置城市雕塑的初衷，更是给城市带来了负面影响。

另一方面，在重视参与的、以"项目"形式出现的"新型公共艺术"实践虽呈现出欣欣向荣之势，然而这些活动通常被批评为一种嘉年华式的活动，往往有一种人走茶凉的意味，能真正深入地方探讨人文与艺术的持续性的活动事实上少之又少。此外，以志愿者身份参与公共艺术创作的普通市民通常仅是作为辅助人员，协同艺术家共同完成基于艺术家创作理念的作品，公众的自主性尚未被充分发挥出来。

二、我国公共艺术再发展的探索

梁思成曾明确指出："艺术创造不能完全脱离以往的传统基础而独立。这在注重画学的中国应该用不着解释。能发挥新创都是受过传统熏陶的。即使突然接受一种崭新的形式，根据外来思想的影响，也仍然能表现本国精神。"参考日本等国公共艺术之经验，从中央到地方发起的多项政策和计划皆属妙策，可供我国学习。但是，好创意需要落实而不只是模仿，它不只是对政策的复制，而是要了解并认识到城市之间既相互依赖同时又

各自不同的背景。在此基础上根据我国的现实情况和实际发展需要采取行之有效的措施。通过对日本公共艺术发展的来龙去脉进行了解，并结合我国公共艺术发展的现状与问题进行审视。公共艺术在内容构成上，"视觉作品"将依旧是提升城市乡镇的人文景观的有效途径；但是，以"社区"为基地，通过公众的集思广益，由艺术为中介，将公众的"创意"具象化呈现的表现方式更值得推敲与实践。

公共艺术是为了让公众获得公平的接触现代艺术的机会而采取的文化政策，亦被认为是一种文化福利。就政府部门层面而言，在我国现有政策措施的基础上，结合日本公共艺术相关政策的经验，我们大致总结了如下几点可完善之处：

第一，要进一步提升文化艺术在国家发展战略中的高度。为振兴文化艺术，切实提升公众的文化艺术能力和参与意识，避免文化艺术区域发展的不平衡，可兼顾硬件和软件两方面，以"社区营造"和"振兴乡村"为核心，兼顾国际文化交流。

第二，文化艺术立法体系应进一步完善。NPO团体的活动对增加文化艺术发展的活力可谓意义深远，NPO法的颁布实施可使原本没有法人名义的艺术团体在经过设立NPO团体之后即可以合法的名义，进行房屋租借、银行开户、筹款等，为艺术活动的开展带来诸多便利，令艺术团体的活动更加自由。但目前我国NPO法尚未颁布，仍在建议征稿阶段，这点上还需继续推进。

第三，充足的经费来源是开展公共艺术的基础和前提。通过制定相应政策，使公共艺术经费的获取渠道更多样化。要想公共艺术能够永续发展，无论在繁华都市，还是在偏远乡村，都

不应只有政府单方面的支持行为，也不应完全依赖于政府资源的扶持，需要深思的是如何使地方居民自发地寻求改变，去实现改革或发展。要通过政府或专业人士等的资源，让人们具备自主开发艺术活动的能力，以逐渐降低对公共资源的依赖程度。建立"全民互动"下的公共艺术发展模式，由艺术文化团体、行政部门、企业这三者之间基于合作关系，构筑一个新的支持系统。企业赞助艺术文化在我国也已不再是新颖的募款手法，不同于无偿的捐赠，企业可以利用赞助艺文活动来提高自身的商业利益。为了鼓励企业赞助，政府可以拨同额或倍数的补助金于同一项目，让活动办得更好。此外，可以进一步通过税收制度来鼓励私人捐赠以支持艺术活动。除了现有的税收优惠制度外，还可实行个体艺术家的税收优待、礼品和遗产的税务优待等。再者，可在彩券事业所获的利益中提供部分资金用于文化艺术资助上。

第四，除了对从事公共艺术的专业人士、专业团体提供资金上的支持外，回到原点，艺术是一种"习得的"或"培养出来的"品位。提高国民的"文化力""审美力"乃是当务之急，而"教育"则是最有效的手段和途径。约翰·霍金斯认为："最有价值的通货不是金钱，而是无形的、变动性极大的创意知识产权。企业家精神以及即时性、临时性和特勤工作等对创意管理具有重大意义。教育，而不是技术，成为创意经济的首要推动力。正如其他资本资产的投入所能产生的效果一样，投资教育、研究和思想，可以增加创意的价值和效力。"从小培养孩子对艺术的兴趣、品位，只有国人整体审美能力的提升才能有越发优秀的公共

艺术作品的出现。公众艺术品位的习得，公共艺术教育是重中之重。不仅是学校课程中的美术通识教育，美术馆、博物馆、社区学校等的公共艺术教育活动也是重点。此外，可以动员新闻媒体和电脑网络的力量，这两者使讯息的扩散无远弗届，借其普及公共艺术亦是事半功倍之举。再者，提倡在各城市、地区设立专门的研究机构，并定期发行公共艺术刊物。日本东京公共艺术研究所、名古屋爱知县县立文化情报中心等，会经常举办公共艺术研讨会，发行相关的推广刊物，促进相关人士的专业知识习得，对教育大众，唤起公共艺术的意识有很大启发作用，值得尝试推广。大学的公共艺术课程可以进一步增加受众面，不仅是面向艺术类专业的学生，将公共艺术纳入通识教育课程，以使公共艺术吸引非艺术领域学生的兴趣。与此同时，应加大面向业余艺术家和社区大众的补助，在"普通人"中挖掘艺术潜力、培养艺术创作和审美能力。

第五，地方政府应积极响应国家号召，紧跟中央政策，并结合城市自身发展定位，制定相应的文化艺术支持系统。明确城市定位，探寻"重点建设项目"，以计划形式制定短期和长期的文化艺术支持政策。

公共艺术无论如何强调公众参与，但笔者认为，其自始至终都还是艺术，所以离不开艺术家的引导和参与，对公共艺术作品的"质量"追求永远是发展公共艺术的核心所在。公共艺术作品的质量如何提高，我们不妨可以从以下几方面去思考：

一是追求"卓越"。无论是何种类型的公共艺术，其本质都离不开对艺术性的探讨，对艺术品质的追求是公共艺术永续

发展的首要条件。在避免"山寨作品""政绩工程"出现的同时，也要提防片面强调公共艺术的社会功能，而将公共艺术的艺术性搁置一边。"卓越"一词因人而异，为此相较于普通"消费者"，艺术工作者对艺术质量的拿捏更为精准，艺术工作者的专业素养至关重要。在"公共艺术设置事业"方面，具有高品质的艺术作品本身会产生纪念碑特性，成为经典并受到公众的追捧。另一方面，即便在强调公众参与的"艺术项目"中，艺术家也要始终起到引导作用，扮演好"技术指导""点化者""教育家"的角色，致力于协同公众创作出具有高品质的艺术作品，而非进行走穴式的表演或嘉年华般的活动。

二是探索"创新"。艺术创新可以被视为类似于科学研究中的研发过程，具有探索性的动机。艺术"研究"和科学研究一样，虽具有收益难以确定的风险，但倘若获得成功，那么必然会由创新收益带来显著的文化价值，随之而来的必定也会有经济收益。如果艺术创作主体无法实现创新，那么艺术的生命力和活力便无法确保。从观察日常生活中的细节开始，通过不同个体的思维碰撞，打破既定的意识倾向，并尝试将新的技术（如数码设备和网络等）运用于艺术实践中。与此同时，现代文化的核心是一种创新的文化，它整合了传统与当代的文化，本民族与外来的文化，而在此过程中无法避免矛盾的存在，文化的整合，无论是传统与现代的整合还是中西文化的整合，总是在矛盾中进行、完成和发展的。矛盾是整合的阻力又是动力，解决了旧有的矛盾又会出现新的矛盾，阻力产生于两种文化冲撞与整合之初，阻力来自两种文化而不仅仅是传统文化；传统文化的阻

力表现在它的传统的封闭性与惯性,而外来文化或者说新文化的阻力在于它的外来性及不适应性。整合的过程是矛盾消解的过程,两种文化相互包容适应,形成新的文化。矛盾不断解决又不断产生,新的变成传统,传统又被融入新的之中,在循环往复中,生生不息。

三是注重"参与"。公共艺术的文化价值只有当其被"使用"时才能体现出来。以开放式的参与形态,并可结合学校、社会课程,公众参与到整个公共艺术项目中,从计划到维护,通过多元的公共议题讨论,借由公众社群自我定义的模式,集思广益来创新出无限可能。公众绝非仅是服务于艺术家的免费志愿者,而应保持主观能动性,在参与的过程中不约束自我表达、自我发现。借由公众参与,更好实现艺术创新。

四是体现"地域性"。"地域性"是在全球化时代最被重视的话题,体现地域性换言之便是可以避免同质化想象的产生。注重公共艺术对有形和非物质文化遗产的作用,通过公共艺术的开展以挖掘、表达、突出国家或区域的某些特点,如与当地特有的建筑、自然景观、天然资源、风俗习惯、传统工艺、语言等相结合的形式。对地域性的彰显可以使群体产生文化认同感,是一个民族文化得以延续的根本。根据宗白华认为的,在中国文化里,从最底层的物质器皿,穿过礼乐生活,直达天地境界,是一片混然无间、灵肉不二的大和谐、大节奏。中国人的个人人格、社会组织以及日用器皿,都希望在美的形式中,作为形而上的宇宙秩序与宇宙生命的表征。这是中国人的文化意识,也是中国艺术境界的最后根据。中国人感到宇宙全体是大生命的流行,

其本身就是节奏与和谐。人类社会生活里的礼和乐,反射着天地的节奏与和谐。一切艺术的境界都根基于此。

五是确保"多样化"。"多样化"包括公共艺术创作理念、参与对象、参与方式、表现形式等的多样化。公共艺术应突破现代主义美学之束缚,与更大的社会文化语境相联系,并且包含更多元复杂的内涵。无论以艺术生产还是消费来体验,又或通过广泛的传统、仪式和社会参与,都是文化价值和社会价值的来源。不管是设置形态的公共艺术作品,还是公众参与的各种艺术项目,"跨界艺术"的发展趋势已显而易见,并非一定要求有精确的术语,而是从艺术和文化的丰富的集体经验价值来提高社会的凝聚力。其作用可以延伸到从建构社会资本的职能到城市社区的文化多元化和种族多样性等问题。

参 考 文 献

[1] 竹田直樹.日本の彫刻設置事業　モニュメントとパブリックアート[M].東京:(株)公人の友社,1997.
[2] 工藤安代.パブリックアート政策―芸術の公共性とアメリカ文化政策の変遷[M].日本:勁草書房,2008.
[3] 池村明生.空間づくりにアートを活かす―ともにつくるプラスアートの試み[M].東京:学芸出版社,2006.
[4] 滝久雄.パブリックアートについて語り合う―日本に「1%フォー・アーツ」の実現を(「くれあーれにゅーす」座談録)[M].東京:中央公論美術出版,2014.
[5] 野田邦弘.文化政策の展開:アーツ・マネジメントと創造都市[M].東京:学芸出版社,2014.
[6] 松尾豊,藤嶋俊會,伊藤裕夫.パブリックアートの展開と到達点:アートの公共性・地域文化の再生・芸術文化の未来(文化とまちづくり叢書)[M].東京:水曜社,2015.
[7] 熊倉純子,長津結一郎,アートプロジェクト研究会.「日本型アートプロジェクトの歴史と現在1990年→2012年」補遺[M].アーツカウンシル東京:公益財団法人東京都歴史文化財団,2015.
[8] 根木昭.我が国の文化政策の構造[M].新潟:長岡技術科学大学,1999.
[9] 文化庁.「新しい文化立国の創造をめざして文化庁30年史」[M].東京都:株式会社ぎょうせい,1999.
[10] 芦原义信.街道的美学[M].尹培桐,译.天津:百花文艺出版社,2005.

[11] 马钦忠.公共艺术基本理论[M].天津：天津大学出版社,2008.
[12] 林志铭.蓝海·公共美学[M].台北：暖暖书屋文化事业股份有限公司,2017.
[13] 刘俐.日本公共艺术生态[M].吉林：吉林科学技术出版社,2002.
[14] 海尔布伦,等.艺术文化经济学[M].詹正茂,译.北京：中国人民大学出版社,2007.
[15] 郭恩慈.东亚城市空间生产：探索东京、上海、香港的城市文化[M].台北：田园城市文化事业有限公司,2011.
[16] 洪志美.雕塑与公共艺术[M].台北："行政院"文化建设委员会,2003.
[17] 李艳丽.从东京的艺术文化政策看城市文化的"公共性"[M].北京：社会科学文献出版社,2008.
[18] 藤野一夫.日本の芸術文化政策と法整備の課題：文化権の生成をめぐる日独比較をふえて[D].神戸大学国際文化学部,2002.
[19] 趙慶姬.都市環境と芸術——地下鉄駅空間のアート[J].総合文化研究所年報,2012.
[20] 杨静.从建设性后现代视角探讨社会参与式艺术的美学特征[J].河北师范大学学报（哲学社会科学版）,2013.
[21] 池田晶一.活環境におけるパブリック·アートの意味[J].日本福祉大学情報社会科学論集,2003.
[22] 竹田直樹,八木健太郎.彫刻設置事業と彫刻シンポジウムの融合の問題点に関する考察[J].日本造園学会誌,2003,66(5).
[23] 長沼佐枝,荒井良雄,江崎雄治.東京大都市圏郊外地域の人口高齢化に関する一考察[J].人文地理,2006,58(4).
[24] 伊藤慎悟.民間戸建住宅団地における高齢化の差異—神奈川県を事例にして—[J].地理科学,2008,63(1).
[25] 山口晋.東京都の文化政策「ヘブンアーティスト事業」と現代都市空間[J].都市文化研究,2006(7).
[26] KAJIYA, Kenji. Japanese Art Projects in History[J]. FIELD, 2017(1).

［27］山本陽,篠原修.戦後復期の彫刻設置に関する研究［J］.景観・デザイン研究講演集,2010（6）.

［28］埃利诺·哈特尼.日本的公共艺术［J］.江文,译.世界美术,1997（3）.

［29］田然.公共艺术参与社区再造的意义和策略［J］.大众文艺,2013（3）.

［30］韩文华.日本公共艺术的历史与现状［D］.台北："中央美术学院",2007.

［31］谢碗如.台湾公共艺术设置原则建构之研究［D］.台中：中兴大学园艺学系,2011.

［32］松尾丽.日本城市公共雕塑的建设以及管理事业的研究［D］.台北："中央美术学院",2013.

［33］黄姗姗."台湾社区艺术行动案例调查研究计划"暨"96年艺会补助业务相关专题研究——以'社群/社区艺术行动计划'为探讨范畴"研究计划［Z］.台北：财团法人文化艺术基金会,2008.

［34］地方文化自治体制：日本［EB/OL］.http//mocfile.moc.gov.tw/mochistory/images/policy/2004white_book/files/1-1-3.Pdf

［35］日本芸術文化振興会.芸術文化振興基金の概要［EB/OL］.http://www.ntj.jac.go.jp/kikin.html.

［36］森大夏株式会社.六本木新城［EB/OL］.http://www.mori.co.jp/cn/projects/roppongi/background.html.

［37］黄姗姗.黄金町：串联艺术与日常生活［EB/OL］.http://comment.meishujia.cn/?act=app&appid=4097&mid=19933&p=view.

［38］艺术中国.长谷川佑子：人景互动是最美的公共艺术［EB/OL］.（2013-04-23）.http://art.china.cn/voice/2013-04-23/content_5896928.htm.

［39］翁剑青.艺术不只是作为自我表现的手段——著名环境艺术家关根伸夫之访谈及随想［EB/OL］.（2005-07-07）.http://www.artist.org.en/yanlun/2/2/200507/10902/html.

［40］国家艺术基金.国家艺术基金2016年度传播交流推广资助项

目 "首届中国城市公共艺术展" 在今日美术馆开幕[EB/OL]. (2017-06-27). http://www.cnaf.cn/gjysjjw/jjdtai/201706/277bd38b1033454d9f1975d099b3cd84.shtml.

[41] 东京艺术委员会.东京艺术委员会是怎样的组织?[EB/OL]. https://www.artscouncil-tokyo.jp/zh-cn/.

[42] 八木健太郎、竹田直樹.日本におけるパブリックアートの変化に関する考察[C].日本：環境芸術,2010.

[43] 八木健太郎、竹田直樹.2つのアートプロジェクトの比較検討による都市空間と美術作品の関係性に関する考察[EB/OL]. http://ci.nii.ac.jp/els/110004305257.pdf?id=ART0006476473&type=pdf&lang=en&host=cinii&order_no=&ppv_type=0&lang_sw=&no=1470198350&cp=.

[44] 田中遵、工藤淳子.パブリックアートのデータベース化と維持管理に関する国際比較研究[R].日本：日本大学生産工学部,2006.

[45] 友清貴和,田之頭七絵,鮎川武史.住民の「認知度」によるパブリックアートの特性分析[R].日本：鹿児島大学工学部,1997.

[46] 森俊太,川口宗敏,的場ひろし.パブリックアートと地域社会に関する学際的研究[R].日本：静岡文化芸術大学,2009.

[47] 竹田直樹,八木健太郎.彫刻シンポジウムにおけるランドスケープデザインを試みた共同制作について[C].日本：環境芸術学会,2003.

[48] 金武創.情報化社会における芸術支援政策の財政分析[DB/OL]. http://repository.kulib.kyoto-u.ac.jp/dspace/handle/2433/68506.

[49] （株）ワード・イン.ファーレ立川[EB/OL].http://www.gws.ne.jp/tama-city/faret/faret.html.

[50] Shinjuku-I-Land.新宿アイランド[EB/OL]. http://www.shinjuku-i-land.com/public_art.html.

[51] 文化庁.事業の目的[EB/OL].http://www.chiikiglocal.go.jp/.

后　记

　　本书是在我的博士论文基础上修改而成的，从确立选题到终成书稿历经了多年时间。由于日本的公共艺术从形式到内容都在不断变化、发展，所以为了尽可能向读者展现最新的日本公共艺术实践成果，在过去的一年间，又多次增加了新的案例。在整个研究过程中，笔者曾于2016年6月至2017年5月以特变研究生的身份赴日本东京艺术大学学习和交流，并在此之后多次往返中日两地，搜集一手资料，向当地学者和专家请教，与他们探讨日本公共艺术的相关问题。

　　尽管书稿几经推敲、打磨，但由于日本公共艺术数量多、分布地域广，我未能一一前往进行田野调查，只能选取一些具有代表性、共性的部分和现象进行定性研究，因此，书稿中缺少了定量研究的内容，虽实属遗憾，却也为后期的研究埋下了种子。此外，由于多数艺术项目都为临时性活动，无法亲临现场，也没有永久设置的作品可供调研，因此，书稿中的部分图像资料采用了官网图片，并参考了官网对活动的评述，以确保信息的可靠和准确。

　　"公共艺术"作为一个舶来词传入日本，伴随着二战后日本经济的快速发展而兴盛起来，并随着日本社会的转型，在文化政策的支持下继续发展，逐渐有了如今多样化的面貌，呈现出方兴未艾之势。公共艺术在日本所起到的作用也越发突出和重要，从

城市景观润色层面逐渐延展到人文关怀和社会活力激活,乃至振兴地方经济等层面。然而,通过对日本公共艺术的研究,我们也产生了些许隐忧。我们看到日本各地,从城市到乡村,从"里山"到"里海",公共艺术几乎无处不在。在有些地方,艺术或是公共艺术被视为了包治百病的"特效药"或又一种"政绩工程",在这样的思想主导和影响下,难免会使冠以各种名号的艺术节、公共艺术项目出现同质化、形式化的现象,进而使公共艺术失去其生命力和活力。这点也对我国公共艺术今后的发展敲响了警钟。对日本公共艺术的研究有助于我们借其为明镜,审时度势。

在研究过程中,我的博士生导师何小青教授对我的研究方向提出了指导性意见,而每一次的谆谆教诲和肯定,都让我在迷茫中重新找到方向。恩师严谨的作风、敏锐的学术洞察力、求实的态度是我前行的动力和标杆。千言万语,表达不了我的感激之情,只能说,我已铭记在心。

感谢我在东京艺术大学的导师米歇尔·施耐德教授,施耐德教授对我的论文提供了诸多宝贵的意见和建议。他丰富的学识、独到的见解,让我从多样性的视角更为全面地展开研究。

感谢朱国荣教授、李超教授,他们对论文的建议使我在修改和完善阶段很受启发,他们对待学术严谨的态度让我受益颇多。同时感谢东京艺术大学的博士研究生柯毓姗同学为我校对日语翻译。

<div style="text-align: right;">王燕斐
2019年12月</div>